세·계·의·미·술·기·행

독일 미술사

김홍섭 지음

도서출판
이유

독일 미술사

ⓒ 도서출판 이유 2004

지은이 | 김홍섭
펴낸이 | 김래수

초판 인쇄 | 2004년 5월 6일
초판 발행 | 2004년 5월 10일

기획 | 정숙미
편집 | 김성수
북디자인 | N.com(02-749-7123)
분해 · 제판 | 성광사(02-2272-6810)
인쇄 | 청송문화인쇄사(02-2676-4573)

펴낸곳 | 도서출판 이유
주소 | 서울특별시 동작구 상도5동 103-5 성은빌딩 3층
전화 | 02-812-7217 팩스 / 02-812-7218
E-mail | eupub@hanafos.com
출판등록 | 2000. 1. 4 제20-358호

ISBN 89-89703-48-4 03650

세·계·의·미·술·기·행

독일 미술사

미술사를 알면, 문화를 읽을 수 있어…

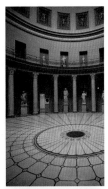

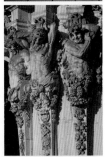

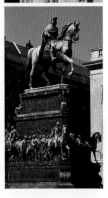

이 책은 독일 미술을 역사적으로 개관함으로써 독일 미술이 어떻게 변천되어 왔는지를 살피고 있다. 독일의 역사와 문화·예술을 다루는 데 있어 가장 먼저 부딪치는 문제는 바로 '독일' 이라는 범위를 어떻게 잡을 것인가이다. 사실 19세기까지도 '독일' 이라는 나라는 존재하지 않았고, 다만 독일어를 쓰는 사람들의 나라들이 있었을 뿐이다. 더구나 정치적 상황에 따라 독일어를 쓰는 지역의 경계가 대단히 유동적이었다. 또한 유럽 각국은 수천 년 동안 영향을 주고받으며 지역적으로나 문화적으로 밀접한 관계를 유지해 왔는데, 그 중심에 독일이 위치하고 있었다. 독일은 유럽 문화의 용광로이자 전파로였고, 새로운 문화의 생산지이기도 했던 것이다. 따라서 독일 문화만을 따로 떼어 논한다는 것은 많은 문제점을 내포한다.

그럼에도 불구하고 이 책에서는 '독일' 의 범위를 유럽사 속에서의 독일 어권 전 영역으로 설정하였다. 오늘날 한편에서는 현재의 국경 개념을 중심으로 각국의 문화적 독자성을 강조하기도 하지만, 독일어권은 오랫동안 정치적으로나 문화적으로 밀접한 영향 관계에 있었고 동질적 유대감을 형성해 왔기 때문이다. 따라서 이 책에서 다루는 독일 미술은 오늘날의 오스트리아와 스위스는 물론 옛 '신성로마제국' 에 속했던 다른 인접국들을 넘나들게 될 것이다.

독일의 문화를 다루는 데 있어 부딪치는 두 번째 문제는 독일이 각 지역마다 고유한 특색을 지닌 지방분권적 형태로 발전되어 왔다는 것이다. 독일은 '신성로마제국' 이라는 명목상의 황제 국가를 유지했을 뿐, 19세기까지 수많은 공국들이 독자적으로 발전해 왔다. 또한 16세기 종교개혁 이후에는

종교적으로도 분열되어 분명한 문화적 구심점을 확립하지 못한 채 서로 대립했기 때문에 프랑스나 영국과는 달리 각 지역마다 문화적 양상이 다르게 전개되었다. 따라서 같은 시대라 할지라도 상당한 차이를 보이기 때문에 독일 미술을 일괄적으로 개관하기란 쉬운 일이 아니다.

이런 어려움에도 불구하고 이 책에서는 유럽 미술사에서 일반적으로 통용되는 양식사적 구분을 적용하였다. 이러한 구분은 도식화의 우려가 있기는 하지만 유럽의 다른 나라 미술과의 비교를 통해 독일 미술이 어떻게 전개되어 왔는지를 살피는 데 용이하기 때문이다.

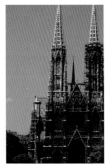

미술사는 그 나라와 그 민족을 이해할 수 있는 문화의 보고이다. 미술사는 과거와 현재의 여러 문화 양상들을 가장 직접적으로 통찰할 수 있는 지름길을 제공하기 때문이다. 이런 의미에서 독일 미술사는 독일 문화의 보고로서 독일 문화를 이해하기 위한 가장 방대하면서도 편리한 길을 제공한다. 그러나 아직 우리 나라에는 독일 미술에 대한 일반인들의 이해가 거의 전무한 형편이다. 그동안 독일 미술은 프랑스나 이탈리아, 네덜란드 등의 미술에 가려 제대로 주목받지 못했던 것이 사실이다. 최근 유럽 미술에 대한 관심이 증가하면서 독일 미술에 대한 관심도 서서히 높아지고 있다. 바로 이러한 때에 미흡하나마 이 책이 독일 미술에 대한 안내 역할을 함으로써 그 관심의 불씨를 더욱 키워 나가는 데 기여할 수 있기를 기대해 본다.

이 책이 빛을 볼 수 있도록 격려해 주신 분들과 이유 출판사 가족들께 진심으로 감사 드린다.

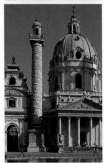

2004년 4월에
김홍섭

차 례

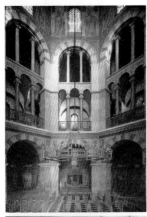

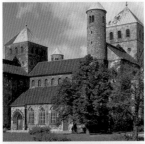

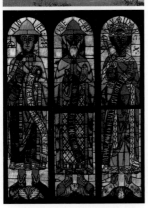

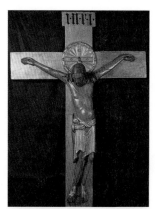

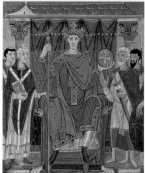

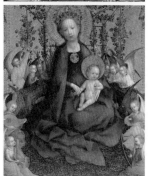

I

중세 미술

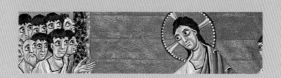

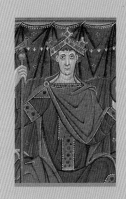

1. 카롤링 왕조의 미술

로마제국이 몰락한 이후 서유럽은 수백 년 동안 여러 세력권으로 나뉘어 혼돈이 거듭되는 혼란기에 접어들었다. '암흑시대'라 불리는 이 시기 동안 교회는 전 유럽에 걸쳐 강력한 영향력을 행사하면서 고대의 유산을 보호함과 동시에 문화적 구심체 역할을 담당하였다. 이런 혼란한 상황은 프랑크 왕국의 성립과 함께 서유럽이 정치적으로 통일될 때까지 계속되었다.

8세기 후반 프랑크 왕국의 피핀 왕은 왕권의 정통성을 확립하기 위해 교회와 손을 잡았고, 그의 아들 카알 대제(재위 768~814)는 교회와의 관계를 더욱 발전시켰다. 카알 대제는 동로마 황제로부터 군사적 보호를 받을 수 없는 교황을 보호하는 대신, 교회로부터 왕권의 신성함을 인정받고자 하였다. 그는 제국을 형성하는 과정에서 모든 피정복민을 기독교로 개종시킴으로써, 800년, 카알 대제는 마침내 교황 레오 3세로부터 황제의 관을 받았다. 이후 그는 스스로 로마제국의 계승자로 자처하면서 수도인 아헨을 중심으로 로마 문명을 계승·발전시키고자 노력하였다. 이러한 노력으로 인해 문예부흥의 기운이 일어나게 되었는데, 이를 '카롤링 르네상스'라고 부른다.

카알 대제는 제국 전역에 수도원을 세우고 이를 체제 기반의 교두보이자 학문의 중심지로 삼았다. 그는 게르만족을 통합하고 이슬람을 격퇴하여 서유럽 최초의 통일국가를 건설하였을 뿐만 아니라 수도원을 중심으로 문예부흥 운동을 주도함으로써 학문 발전을 위한 기초를 마련하였다.

카알 대제는 기독교와 라틴어의 전통에 기반을 둔 독자적인 문화를 추구함으로써 서유럽 문화 형성의 새로운 장을 열었다.

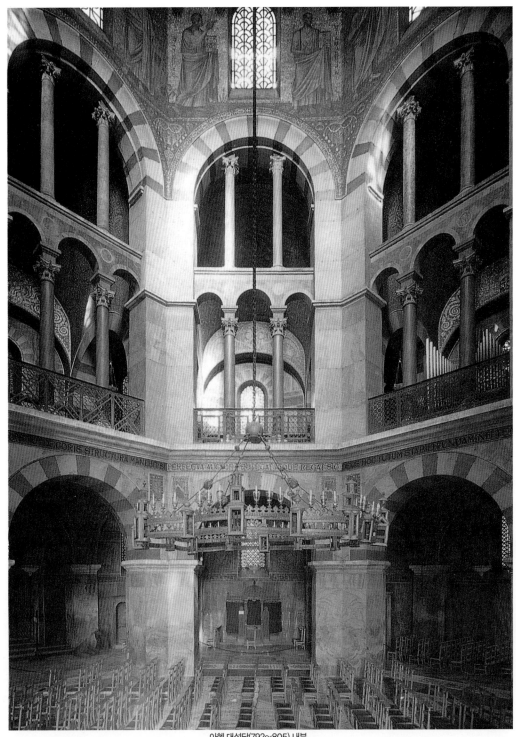

아헨 대성당(792~805) 내부

1) 건축

✱ 아헨 대성당

카알 대제가 아헨에 세운 궁전은 로마 문명의 부활을 상징하고 있다. 특히 중앙에 돔을 가진 〈아헨 대성당〉(792~805)은 라벤나의 〈산 비탈레 성당〉을 모범으로 삼아 건축되었다. 카알 대제는 이탈리아를 방문하는 동안 로마 건축에 감동을 받고, 자신도 장대한 규모의 건축을 통해 제국의 위엄을 과시하고자 하였다.

그러나 당시 북부 유럽에서는 이 정도의 건축 공사가 불가능하였기 때문에 건축 기술자들은 물론 건축 재료까지도 이탈리아에서 들여와야 했다.

〈아헨 대성당〉은 팔각형의 기초 위에 기둥을 세우고 2층의 회랑이 돔을 지지하는 산 비탈레 성당의 구조를 따르고 있다. 그 규모는 산 비탈레 성당에 비해 작은 편이고, 몇 차례의 화재와 보수로 인해 궁륭의 모자이크는 훼손되고 건물의 구조 또한 많이 변형되었지만 여전히 강력한 중앙집중식 구조를 유지하고 있다. 산 비탈레 성당이 신랑의 주공간과 측랑이 유

plus Tip! ▬

산 비탈레 성당

아헨 대성당의 모델이 된 〈산 비탈레 성당〉(526~547)은 이탈리아 동북부 라벤나에 소재한 성당으로 동방 정교회 성당의 원형이라 할 수 있는 중요한 건축물이다.

이 성당은 팔각형의 기초에 8개의 기둥을 세우고 그 위에 원형의 돔을 축조하였는데, 이는 집중식 평면 위에 돔을 얹은 비잔틴 양식의 특징을 잘 보여 주는 것이다.

서유럽에서는 바실리카(Basilika) 형식이 교회 건축의 기본틀로 자리를 잡은 반면, 동로마에서는 돔을 얹은 중앙집중식 설계가 교회건축을 지배하게 된다.

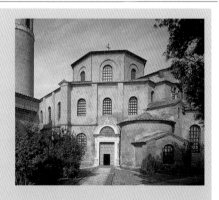

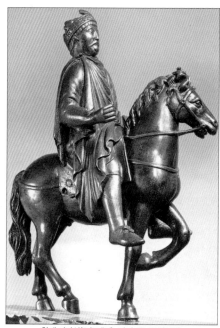

황제 기마상(8/9세기), 파리 루브르박물관

기적으로 연결되어 넓은 공간구조를 만들어 내는 반면, 아헨 대성당은 신랑과 측랑이 확실하게 구분되어 있다. 측랑의 궁륭 역시 서로 융합하기보다는 교묘하게 분할되어 중세 건축 특유의 생동감이 느껴진다.

2) 조각

✱ 황제 기마상

카롤링 왕조 시기에 대형 조각이 만들어졌는지는 지금도 논란이 되고 있지만, 소형 조각들은 많이 남아 있다. 그 중 대표적인 것이 〈황제 기마상〉(8/9세기)이다. 이 청동 기마상은 서유럽 황제의 이상형을 구현한 것으로 카알 대제나 그의 아들 루드비히 1세가 자신의 제국을 순시하는 모습으로 추정된다.

당시 황제는 넓은 제국을 다스리기 위해 끊임없이 말을 타고 제국을 누비고 다녀야 했다.

황제는 왼손에 권력을 상징하는 보주를 든 위엄있는 모습이고, 말은 앞발을 곧 내디딜 듯 생동감 있게 묘사되었다. 황제의 긴 구레나룻과 머리 모양, 복장, 말의 자세 등은 로마 황제 마르쿠스 아우렐리우스의 기마상을 연상시킨다.

✳ 로쉬 복음서 표지

프랑크 왕국의 귀족들은 수도원을 설립해 가문의 정치적·영적 구심점으로 삼았다. 따라서 당시 수도원들은 모든 것이 귀족 신분에 어울리도록 호화롭게 장식되었다. 복음서 역시 상아 조각과 화려한 그림으로 장식되어 당시의 예술을 종합적으로 알려 주고 있다.

왕립수도원인 로쉬 수도원에서 제작된 〈로쉬 복음서〉(810년경) 표지는 중앙의 성모자와 좌우 사도들의 모습을 상아로 조각한 것이다. 이 작품은 다섯 부분으로 되어 있는데, 중앙의 성모는 천상의 옥좌에 앉아 한 손으로 아기 예수를 안고 있고, 다른 한 손으로는 예수를 가리키고 있다. 옆에서는 성인들이 성모자를 보좌하고 있는데, 이러한 양식과 구도는 비잔틴의 영향을 직접적으로 받은 것이라 할 수 있다. 맨 아래쪽 조각에서도 로마의 조각 양식이 엿보인다.

3) 회화

✳ 필사본 삽화

카롤링 왕조 시대의 수도원과 성당들은 많은 벽화와 모자이크로 장식되었지만 오늘날 남아 있는 것은 없다. 그 대신 이 즈음에 만들어진 필사본 성서 등은 상당수가 보존되어 있어 당시 미술의 수준과 특성을 짐작해 볼 수 있다.

카알 대제의 궁정에서 제작된 것으로 알려진 필사본 성서에 수록된 〈성 마태〉(800~810년경)는 고전을 부활시키려는 카롤링 왕조의 노력을 상징적으로 보여 주는 작품이다. 이 그

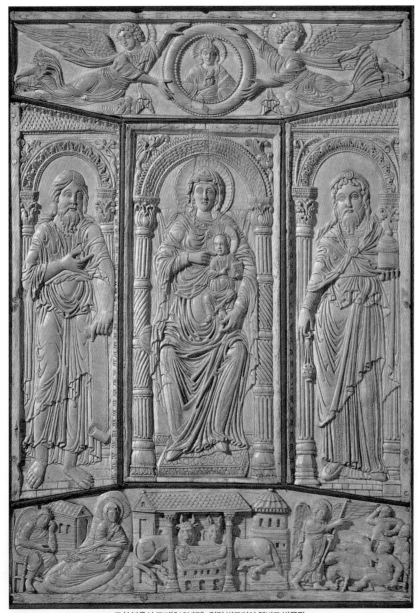

로쉬 복음서 표지(810년경), 런던 빅토리아 앨버트 박물관

림에서 성서를 집필하고 있는 마태의 모습은 고대 로마인의 초상화처럼 묘사되어 있다. 큰 두상과 건장한 육체, 침착하고 여유 있는 자세에 토가를 걸친 마태는 마치 로마 시대 학자 같은 모습을 하고 있다. 이 필사본이 로마의 성서를 필사한 것이라고 할 때, 이 그림의 화가는 고대의 원본을 충실하게 복사하려고 최선을 다한 듯이 보인다.

그러나 이보다 30여 년 후쯤에 랭스에서 제작된 것으로 보이는 한 필사본에 수록된 〈성 마태〉(830년경)에서 마태의 모습은 전혀 다른 모습으로 묘사되고 있다. 여기서 마태는 차분한 학자의 모습이 아니라, 영감에 사로잡혀 천사가 불러 주는 복음을 한마디라도 놓칠세라, 두 눈을 부릅뜨고 긴장을 늦추지 않는 모습을 감동적으로 보여 준다.

화가는 성인의 얼굴 표정이나 머리카락, 옷주름, 배경 등에서 볼 수 있는 상승하는 듯한 역

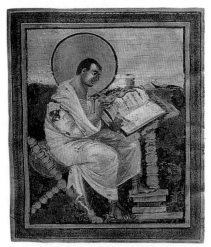

성 마태(800~810년경), 필사본 복음서,
빈 미술사 박물관

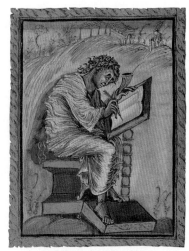

성 마태(830년경), 필사본 복음서,
에페르네 시립도서관

동적인 필치를 통해 성서를 집필하는 마태의 정신적인 집중과 고양 상태를 잘 표현하고 있다. 이를 통해 우리는 고대의 원본을 그대로 복사하는 데서 나아가 작품 속에 자신의 감동과 느낌을 전달하는 화가의 의지를 엿볼 수 있고, 고전적 인간성의 표현과는 다른 중세적 인간성의 표현을 읽을 수 있다.

2. 로마네스크

'로마네스크(Romanik : Romanesque)' 는 대체로 10세기 중반에서 12세기에 걸쳐 유럽 전역에서 발달했던 미술 양식이다. '로마네스크' 라는 명칭은 '로마와 같은' 이라는 뜻으로, 당시 유럽의 전형적인 건물들이 두꺼운 벽과 아치가 있는 고대 로마의 석조 건축과 닮았음을 가리키는 용어이다.

서유럽은 11세기 후반에 이르러 전 지역이 기독교로 개종되고 봉건제도가 확립되면서 처음으로 문화적 통일체로 완성되었다. 그 즈음 황제와 교황 간의 갈등이 점차 고조되고 있었음에도 불구하고, 황제는 교회가 제국 통합의 역할을 계속해 주리라 기대하면서 여러 가지 지원을 통해 원활한 관계를 유지하였다.

이러한 상황에서 교회는 봉건 귀족들과 손잡고 그들의 절대권력을 옹호하는 한편, 당시의 정신생활은 물론 모든 학문과 예술을 지배하는 또 하나의 지배계급을 형성하였다. 그 과정에서 교회는 수도회를 정비하고 새로운 양식의 수도원과 성당들을 건립하였는데, 이러한 건물 양식을 후에 '로마네스크' 라고 불렀다.

로마네스크 건축은 일부 로마의 전통을 이어받고 있고 고딕으로 넘어가는 과도기적 양식

이라고 할 수 있지만, 서유럽인들이 기독교적 세계관에 입각해 스스로 발전시킨 최초의 건축 양식이라는 데 그 의의가 있다. 건축에서 비롯된 로마네스크라는 양식 명칭은 다른 장르에서도 보편적으로 적용되고 있다.

독일 로마네스크는 왕조의 개성과 밀접한 관계를 맺고 있다. 이 때문에 미술사가들에 따라서는 로마네스크 미술을 '오토 왕조의 미술', '잘리어 왕조의 미술', '슈타우퍼 왕조의 미술' 등으로 구분하기도 한다. 그러나 다른 한편에서는 10세기 중반 오토 왕조 시대의 미술을 로마네스크가 본격적인 양식으로 자리잡기 전, 로마네스크를 예비했다는 의미에서 특별히 '전기 로마네스크(Vorromanik)'라 부르기도 한다.

(1) 오토 왕조의 미술

카알 대제가 죽자 왕국이 분열되고 혼란기에 접어들지만, 그 후 오토 1세(재위 962~973)에 이르러 제국의 기반이 다져지고, 962년 신성로마제국이 성립된다. 오토 1세는 문화와 전통을 중시하고 이를 더욱 발전시킴으로써 서유럽 문화를 한 단계 끌어올렸다. 10세기 중엽부터 11세기 초에 이르는 오토 왕조 시대의 독일은 정치적으로 뿐만 아니라 예술적으로도 유럽을 주도하고 있었다. 그러나 당시 문화는 궁정이 중심이 아니라 점차 세력이 커지고 있던 주교나 수도원 영지를 중심으로 발전하였다.

오토 왕조 초기에는 카롤링 왕조의 전통을 부활시키고자 노력하였지만 차츰 시간이 지나면서 새롭고도 독창적인 발전을 추구하였다. 오토 왕조의 미술 양식은 카롤링 왕조의 양식을 모델로 하여 동시대 비잔틴 양식을 혼합함으로써 로마네스크로 넘어가는 새로운 양식을 발전시켰다.

1) 건축

✳ 성 미하엘 성당

힐데스하임의 〈성 미하엘 성당〉(1110~33)은 로마네스크 양식이 본격적으로 등장하기 이전, 이른바 '오토 양식'의 대표적인 건축이다. 이 성당은 전체적으로 엄격한 대칭 구조를 유지하는 가운데 양 교차부와 각 측랑의 끝에 탑을 세우는 다탑식 구성을 이루고 있다. 내부 천장은 목재로 되어 있고 천장 면은 나중에 채색되었다. 신랑과 측랑 사이에는 두 개의 원주와 하나의 각주를 반복해서 세우고 이들을 반원형의 아치로 연결함으로써 내부 공간에 강약의 리듬을 만들어 내고 있다.

이 성당은 동서 양쪽에 내진(Chor : choir)을 두는 독일 특유의 '이중 내진식' 평면의 모범을 보여 준다는 점에서 특히 주목된다. 동쪽 내진에는 주 제단이 위치해 있고 서쪽 내진 부분은 다른 부분에 비해 높게 설계되어 그 밑의 반지하 공간에 작은 납골당을 두고 있다. 이로써 영혼의 세계·종교적 권위를 상징하는 동쪽과, 육체의 세계·세속적 권력을 상징하는 서쪽이 서로 긴장을 유지한 채 조화를 이루고 있다.

plus Tip! ■

바실리카 형식의 교회

313년 로마에서 기독교가 공인된 후 가장 시급한 문제는 공공의 예배장소를 마련하는 일이었다. 이 문제를 해결하기 위해 초기 교회는 '바실리카(Basilika : basilica)'라고 하는 커다란 공회당을 개조해 교회로 사용하기도 하고, 이 바실리카 형태를 본 따 새로운 교회를 짓기도 하였다. 바실리카 형식의 교회는 우선 전체적인 평면이 라틴 십자가의 형태를 취하고 있다. 그리고 반구형의 후진(Apsis : apse)을 해가 뜨는 동쪽에 두고, 신자들이 예배를 보는 중앙 회당인 신랑(Mittelschiff : nave)의 높이를 옆 측랑(Seitenschiff : aisle)보다 높게 하여 신랑 벽 위쪽에 난 창문으로 빛이 들어오도록 설계되었다.

이러한 바실리카 형식의 교회는 후에 기독교 교회의 구조적 기반이 된다. 중세 이후 교회가 점차 세속화되면서 단순한 형태의 바실리카 형식도 여러 가지로 변형되었지만, 측랑을 신랑보다 낮게 설계하고 반구형의 후진을 두는 형식은 그대로 유지되었기 때문에 오늘날 어떤 교회 건물이 바실리카 형식인지의 여부를 구분하는 기준이 되고 있다.

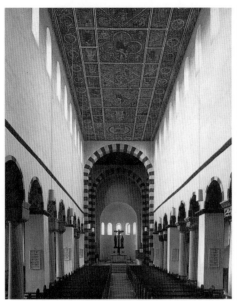

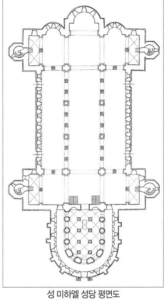

성 미하엘 성당 내부 성 미하엘 성당 평면도

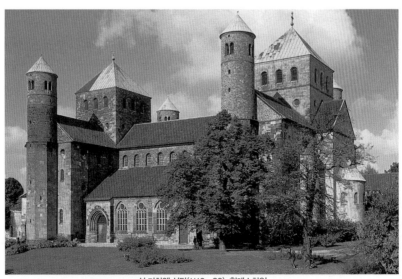

성 미하엘 성당(1110~33), 힐데스하임

이중 내진식의 선례는 아베빌레 부근의 〈성 리키에 수도원〉에서 찾을 수 있다. 이 수도원은 카알 대제의 아들 안기르벨트가 원장이 되어 797년에 헌당한 것으로 현존하지는 않지만, 동서 양측에 내진을 두었던 것으로 입증되고 있다.

이후 독일 로마네스크 성당들은 교회 내에 강한 긴장을 만들어 내는 이중 내진식을 채용하고, 동서 양쪽에 내진은 물론 익랑과 탑을 똑같이 두는 경우가 많은데, 이는 교황권과 황제권, 교회권과 세속권 간의 갈등을 반영하는 것이라 할 수 있다.

2) 조각

✳ 게로의 십자가

쾰른 대성당에 있는 〈게로의 십자가〉(970년경)는 당시까지 서유럽 미술에서 볼 수 없었던 새로운 유형의 그리스도 상이다. 당시까지 그리스도는 선한 목자나 영광스런 구세주의 모습으로 그려지는 것이 일반적이었다.

1세기경에 이르러서는 비잔틴 미술에서 십자가 책형의 그리스도를 묘사한 '이콘(Icon: 성상화)'이 처음으로 등장하게 되는데, 당시 오토 왕조는 비잔틴과 밀접한 관계를 유지하고 있었다는 점에서 〈게로의 십자가〉는 비잔틴의 이콘을 조각적 이미지로 재해석한 것이라 할 수 있다.

그러나 비잔틴의 이콘이 은근한 비애감을 드러내고 있다면 〈게로의 십자가〉는 훨씬 현실적으로 비애감을 강조하면서 독일 특유의 표현주의적 성격을 강하게 드러내고 있다. 아래로 처지려는 인체의 근육과 십자가에 매달린 팔과 어깨의 근육이 만들어 내는 긴장감은 한층 더 생생한 현실감을 자아내면서 그리스도의 고통을 실감나게 전해 준다.

지친 듯이 축 늘어뜨린 고개, 깊은 체념과 고통이 서려 있는 얼굴은 보는 이에게 슬픔과 동정심을 불러일으킨다.

✳ 황금의 마돈나

에센의 〈황금의 마돈나〉(980년경)는 목조 조각에 금을 입힌 것으로, 성모를 '천상의 모후'로 묘사하는 이 시기 새로운 유형의 종교 조각이다. 그런데 이 조각에서는 성모가 아기 예수에게 사과를 내밀고 있는 모습으로 묘사되어 있다. 이는 성모를 이브의 후예로, 아기 예수를 아담의 후예로 간주했던 초기 기독교의 교리를 반영한 것이다. 아담과 이브의 원죄는 그리스도의 구원이라는 개념으로 연결된다.

이 작품에서 성모의 모습은 무척 엄격해 보인다. 부드럽게 흘러내리는 옷주름과 그녀의 유연한 자세가 생동감 있게 묘사되고 있지만, 에나멜로 만들어진 부리부리한 눈과 곧게 뻗은 코, 꼭 다문 입은 범접할 수 없는 신성으로 강한 인상을 주고 있다.

✳ 힐데스하임의 청동문

힐데스하임의 성 미하엘 성당은 건축학적 가치와 함께 출입문을 장식하고 있는 거대한 청동조각으로도 유명하다. 이 성당을 지은 베른바르트(Bernward) 주교가 이탈리아의 청동문들을 보고 직접 고안했다고 하는 이 문은 두 짝으로 되어 있는데, 한 짝을 8개로 나누어 인간의 탄생과 낙원에서의 추방, 그리스도

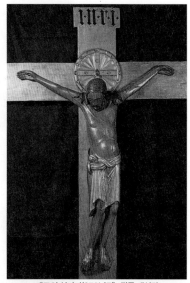

게로의 십자가(970년경), 쾰른 대성당

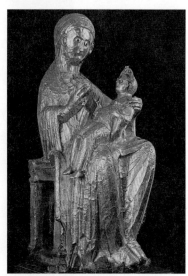

황금의 마돈나(980년경), 에센 대성당

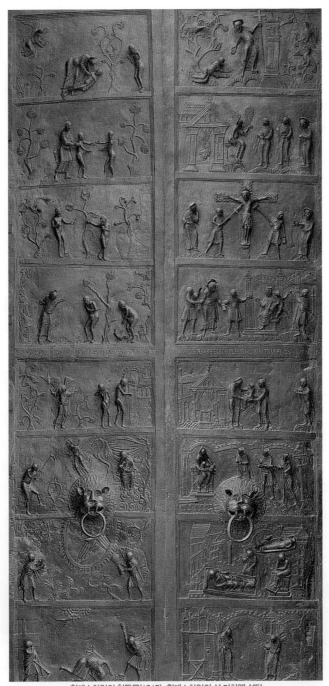

힐데스하임의 청동문(1015), 힐데스하임의 성 미하엘 성당

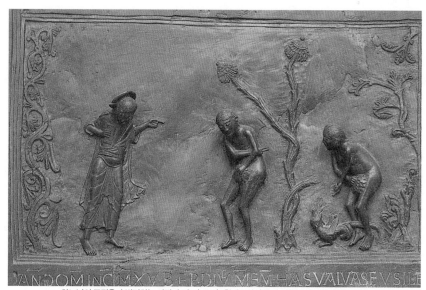

하느님의 꾸짖음과 변명하는 아담과 이브(1015), 힐데스하임의 성 미하엘 성당의 청동문 일부

의 탄생과 수난, 부활의 역사 등이 16개의 장면에 부조로 조각되어 있다. 그 중 하나인 〈하느님의 꾸짖음과 변명하는 아담과 이브〉(1015)를 보면 간결하면서도 극적인 묘사가 돋보인다. 이 작품에서 베른바르트는 인간의 원죄에 대한 주제를 명확하게 표현하고 있다. 그는 노여워하는 하느님에게 잘못을 인정하기보다는 자기의 책임을 남에게 전가하는 인간의 허약한 모습을 여실히 폭로한다. 이 때 아담은 고개를 들지 못하고 이브 탓을 하는 반면, 이브는 허리는 더 숙이고 있지만 얼굴을 쳐들고 변명을 하는 재미있는 장면에서 이브의 강한 자의식을 엿볼 수 있다.

이 작품은 풍부한 표현방식에서 이미 독일 특유의 표현주의적 특성을 보이고 있다.

3) 회화

조각에서 볼 수 있었던 강렬한 느낌의 인물 표정과 자세는 당시의 필사본 회화에서도 그대로 나타난다. 당시 학문의 중심지였던 수도원을 중심으로 필사본들이 많이 제작되었는데, 그 중《오토 3세의 복음서》(998~1001년경)는 중세 미술의 최고 걸작 중 하나로 평가된다.

✱ 종교화

《오토 3세의 복음서》에 나와 있는 그림들 중에서 〈베드로의 발을 씻어 주는 그리스도〉(998~1001)는 중세의 전통적 회화 경향을 잘 보여 준다. 이 그림의 배경은 파스텔조의 색상을 통해 환상적인 분위기를 만들어 내는데, 이는 가운데 황금색을 통해 천상의 이미지로 이어진다. 뒤쪽 건물은 천국의 이미지를 형상화한 것으로 비록 정확하지는 않지만 원근법을 적용하고 있다. 이러한 원근법은 선으로 날카롭게 양식화된 인물들의 옷주름과 거기에 나타난 명암법과 함께 비잔틴 양식의 영향을 말해 준다. 인물들은 눈매나 입 매무새를 보아 거의 같은 사람처럼 묘사되고 있는데, 다만 십자가의 후광이나 머리색깔 등을 통해 그리스도와 베드로 등을 구분하고 있을 뿐이다. 당시 그림에서 실제 얼굴을 그대로 재현하는 것은 중요하지 않았다. 중요한 것은 성서의 가르침이었고, 이를 얼마나 알기 쉽게 전달하는가 하는 것이었다. 인물을 묘사할 때 '크기의 법칙'을 적용하는 것 또한 바로 이런 측면에서 이해할 수 있다. 즉 중요하다고 생각되는 인물은 크게 그리고 덜 중요하다고 생각되는 인물은 작게 그림으로써 시각적인 효과를 살리고 있는 것이다. 이러한 것들은 중세 미술의 관심이 사실적이고 육체적인 차원이 아니라 종교적이고 정신적인 영역에 있다는 것을 보여 준다.

✱ 황제상

《오토 3세의 복음서》에 실려 있는 〈황제상〉(998~1001)은 당시 절정에 달했던 신성로마

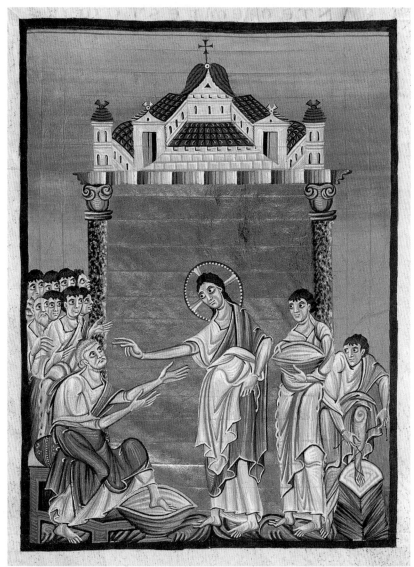

베드로의 발을 씻어 주는 그리스도, 오토 3세의 복음서(998~1001년경), 뮌헨 바이에른 주립도서관

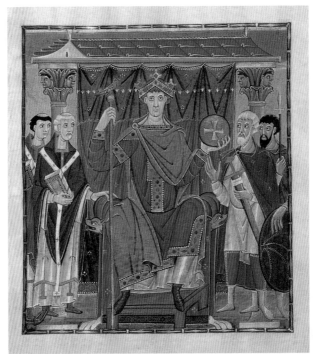

황제상, 오토 3세의 복음서(998~1001년경), 뮌헨 바이에른 주립도서관

제국 황제의 막강한 권력을 구현하고 있다. 황제는 사자머리가 새겨진 높은 왕좌 위에 근엄하게 앉아 정신적인 권한을 상징하는 지팡이와 세속적인 권한을 상징하는 보주를 들고 있다. 그 옆에는 제후들과 성직자들이 충성스러운 자세로 서 있는데, 오른쪽의 제후들은 군사적 힘을 상징하는 칼과 방패를 든 채 한 손으로 황제에게 충성을 표하고 있고, 왼쪽의 성직자들은 성경을 든 채 한 손으로는 왕좌에 손을 뻗어 교회의 지지를 표시하고 있다.

복음서의 다른 부분에는 슬라브족을 비롯한 여러 지역에서 온 사절들이 황제에게 선물을 바치는 그림도 있다. 이런 그림들은 정신적으로나 세속적으로나 세상을 총괄하는 당시 황제의 권한를 강조하고 선전하기 위한 것이라 할 수 있다. 그러나 이러한 막강한 황제의 권한은 몇 대를 못 넘기고 교황과의 대립 속에서 서서히 약화된다.

(2) 로마네스크 미술

11세기에는 수도회의 적극적인 선교 활동의 영향으로 기독교가 유럽 전역으로 급속히 전파되면서 로마네스크 양식의 건축 또한 전 유럽으로 확산되었다. 그러나 당시는 교통이 발달되어 있지 않았고, 문화의 확산 속도도 그렇게 빠르지 못했기 때문에 로마네스크는 지역에 따라 여러 가지 양상으로 전개되었다. 독일 로마네스크는 대체로 오토 왕조 시대의 미술을 바탕으로 하고 있으나 보다 실용적이면서도 아름다운 형태로 변화되었다. 독일 로마네스크는 12세기 말에 절정을 이루었다.

1) 건축

로마네스크 교회는 기본 평면 형식에서는 바실리카 교회와 별 차이가 없으나, 중정이 없이 곧바로 성당 안으로 들어가도록 되어 있고, 전체적인 인상 또한 매우 다르다. 로마네스크 건축의 가장 특징적인 형태는 둥근 천장, 즉 궁륭(Gewölbe : vault)을 이용하고 있다는 점이다. 교회 내부는 가능한 크고 높아 보여야 했고, 불에 잘 견뎌야 했기 때문에 목조로 된 평평한 천장 대신 석재로 된 궁륭으로 대체되었다. 초기에는 터널식 원통형 궁륭이 이용되었으나 엄청난 석재가 필요했고, 채광도 잘 안 되었기 때문에 곧이어 원통형 궁륭을 직각으로 교차시키는 교차 궁륭이 이용되었다.

로마네스크 양식은 육중하고 높은 궁륭으로 되어 있기 때문에 이를 지탱하기 위해 두터운 석조 벽과 거대한 버팀기둥이 필요했다. 또한 창문은 일정한 크기를 넘지 못했고, 측랑도 천장의 무게를 나눠 갖기 위해 비교적 낮고 좁게 설계되었다. 이로 인해 로마네스크 건축의 외관은 두터운 벽과 탑으로 이루어져 견고한 성채를 연상시킨다.

외벽은 둥근 아치로 된 작은 창문을 내거나 연속적이고 중첩적인 '블라인드 아치

(Blendbogen : blind-arch)'로 장식되고, 그 사이사이에 설치된 '부벽(버팀벽 ; Strebepfeiler : buttress)'이 석조 벽을 지탱하고 있는데, 이를 통해 형태상의 통일이 이루어지고 내부의 기능적 형태가 그대로 드러난다.

화려하지 않고 간소하지만 중후하고 위엄이 느껴지는 외관처럼, 내부 또한 숭고한 종교적 분위기를 소박한 수법으로 표현한 프레스코화로 장식되었다. 내부는 작은 창문이 높직하게 나 있어 어두운데다 질서 정연한 구획으로 공간을 분할하고 있고, 반복적인 열주들의 건축학적 효과로 인해 신비로운 분위기가 느껴진다.

특히 독일 로마네스크는 힐데스하임의 〈성 미하엘 성당〉에서 보여 주었던 예에 따라 특유의 '이중 내진식'을 채용하는 경우가 많고, 교차부의 팔각탑을 비롯한 여러 개의 탑을 세우는 다탑식으로 건립되어 건물 전체의 윤곽에 다양한 변화를 주고 있는 것이 특징이다.

독일의 로마네스크는 〈슈파이어 대성당〉이나 〈보름스 대성당〉 같이 황제들이 자신의 권위를 과시하기 위해 기증했던 화려한 '황제 대성당(Kaiserdom)'들에서 전성기를 맞는다.

✳ 슈파이어 대성당

독일 로마네스크의 특징은 기본적으로 바실리카식 평면을 유지하고 있으나 전체적으로 상당히 다양한 변화를 주고 있다는 점이다. 콘라트 황제가 기부한 〈슈파이어 대성당〉(1024~1106)은 초기 궁륭을 지닌 대표적인 로마네스크 건축으로 이후 유럽 성당의 모델이 된 중요한 성당이다.

이 성당은 3랑식 구조에 두 개의 돔과 네 개의 종탑을 가지고 있고, 외관상 마치 집짓기 블록으로 짜맞춘 듯한 인상을 주는데, 이는 로마네스크 양식의 전형적인 특징 중의 하나이다. 이 성당은 힐데스하임의 성 미하엘 성당과 비슷한 시기에 세워졌지만 내부 공간은 전혀 다른 모습을 보이고 있다. 신랑과 측랑은 원주가 아닌 굵고 거대한 기둥들로 나뉘어 있고, 이

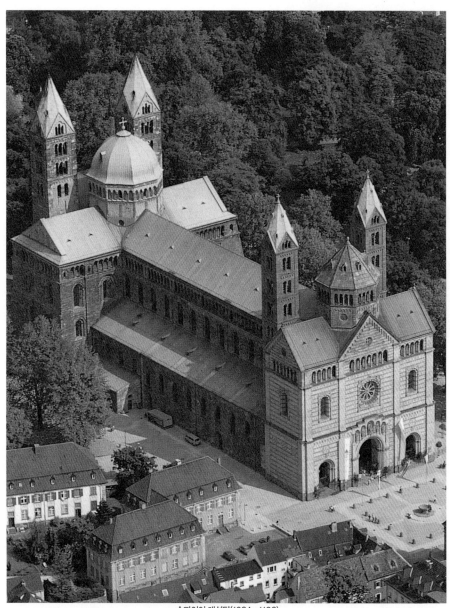

슈파이어 대성당(1024~1106)

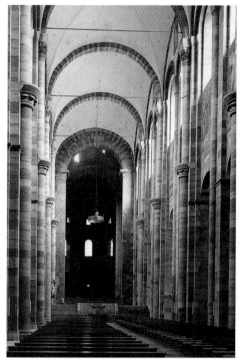
슈파이어 대성당 내부

기둥들이 번갈아 가면서 반원형의 횡단 아치를 떠받치고 있는 '교대식 지지 체계(Stüzenwechsel)'로 되어 있다. 이 형식을 로마네스크의 궁륭 건축에서 사용한 것은 구조적 목적이라기보다는 기둥 간격이 만들어 내는 정사각형을 기본 단위로 하는 평면을 구성하기 위한 미적 배려에서 비롯된 것이다. 여기에는 정사각형이 신의 완전함을 표현해 준다는 생각이 작용하고 있다. 이런 형식은 이후 200년 간 중부 유럽의 건축에서 즐겨 사용되었다.

✱ 마인츠 대성당

〈마인츠 대성당〉(1009~36)은 978~1009년에 걸쳐 첫번째 건물이 완공되었으나 완공된 해에 화재를 입어 재공사 끝에 현재의 대성당으로 완공되었다. 이 성당은 여러 번의 개수공사로 인해 당초의 외관에서 크게 바뀌었지만, 동·서 양단에 내진이 있고, 두 개의 팔각 탑과 네 개의 탑으로 되어 있는 전형적인 독일 로마네스크 양식을 보여 준다. 내부 천장은 단아한 교차 궁륭이

마인츠 대성당(1009~36)

다. 신랑 위쪽 작은 창문 아래의 넓은 벽면에는 블라인드 아치가 쌍을 이루며 액자 같은 틀을 이루고 있고, 그 안에는 그림을 그려 장식하고 있다.

이 성당의 서쪽 내진은 세 방향으로 길게 돌출되어 보이는데, 이는 측랑과 내진의 길이를 동일하게 맞추는 독일 로마네스크 특유의 '삼엽형 내진식'을 적용한 것이다.

✳ 보름스 대성당

〈보름스 대성당〉(1110~81) 역시 동·서 양단에 내진이 있어 양 측면 중앙부에 출입구가 있다. 양 내진 좌우로 원형 탑이 세워져 있으며, 채광을 위한 팔각 탑이 양쪽에 서 있다. 팔각 탑의 내진과 교차부의 탑에서 볼 수 있는 아름다운 처마돌림 장식은 각을 이루고 있지만 슈파이어 대성당에서 유래한 것이다. 지붕 위의 장식적인 박공 창문은 프랑스 성당의 예를 따르고 있고, 내진의 둥근 창문은 고딕의 장미창을 연상시킨다. 내부 천장은 교차 궁륭을 사용하고 있는데, 특히 늑재를 사용한 점은 독일에서 고딕 양식의 도래를 예고하고 있다.

plus Tip! ■────────────────────────

삼엽형 내진

독일 로마네스크 성당은 측랑의 길이와 형태를 내진과 같게 만들어 내진의 형식이 마치 세 개의 나뭇잎 모양과 유사한 형태를 띠고 있다. 이를 '삼엽형(Dreikonchen)' 내진식이라 부른다. 쾰른의 〈카피톨의 성 마리아 성당〉(1040~50년부터)은 대표적인 삼엽형 내진을 취하고 있다.

이 성당은 1065년에 완성되어 12세기 중반부터 개축되었고, 13세기 중반에 신랑이 궁륭으로 교체되었다. 이 성당의 절반을 차지하는 삼엽형의 내진은 측랑으로부터 내진을 순회하는 회랑으로 만들어진 것으로서 밀라노의 〈성 로렌조 마조레 성당〉(4세기 말) 등에서 유래한다. 삼엽형 내진식은 특히 쾰른 지역을 중심으로 발전했다. 쾰른의 〈성 아포스텔른 성당〉, 〈성 마르틴 성당〉 등이 삼엽형 내진을 가진 대표적인 성당이다.

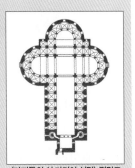

〈카피톨의 성 마리아 성당〉 평면도

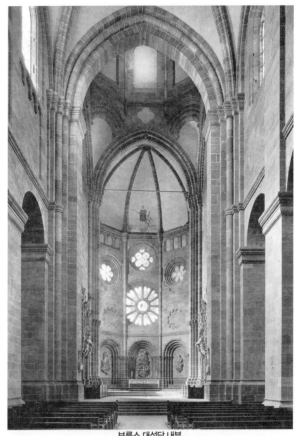
보름스 대성당 내부

〈보름스 대성당〉은 〈슈파이어 대성당〉, 〈마인츠 대성당〉과 더불어 라인강 연안의 '로마네스크 3대 성당'으로 불리고 있다. 이 외에도 독일에는 코플렌츠의 〈마리아 라하 수도원 성당〉(1093~1177), 〈밤베르크 대성당〉(1012 헌당, 13세기 개축) 등 단아하고 아름다운 로마네스크 성당들이 많이 건축되었다.

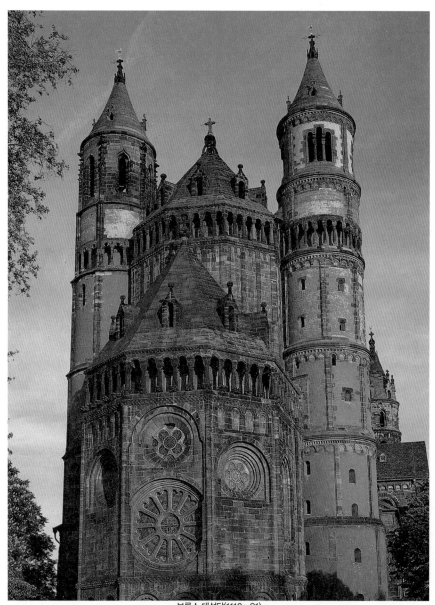

보름스 대성당(1110~81)

2) 조각

로마네스크 성당들은 프랑스를 중심으로 내·외부가 장식되기 시작하였다. 교회는 글을 모르는 일반인들과 소통하기 위해 주로 회화와 조각에 의존하였다. 성당 내부의 벽이나 궁륭에는 흔히 종교적인 장면을 담은 그림들이 전시되었고, 성당문의 입구는 다양한 조각으로 장식되었다. 이러한 장식들은 성당을 아름답게 보이기 위한 것이라기보다는 미술을 통해 교회의 가르침을 구체적으로 표현하기 위한 것이었다.

그러나 독일의 경우는 프랑스와 달리 건축 조각이 특별히 발달하지 않았다. 독일에는 카롤링 왕조의 미술이나 오토 왕조의 미술에서 건축 조각이 거의 만들어지지 않았고, 다만 얕게 만들어진 부조만이 건축물의 장식 형태로 유지되고 있었다. 이런 전통으로 인해 독일의 로마네스크 성당들의 외관은 별다른 장식이 없는 수수한 형태를 띠고 있다.

반면 독일에는 관 뚜껑을 장식하는 조각이나 교회 내부를 장식하는 소규모의 조각들이 많이 만들어졌다. 교회 내부는 화려한 장식은 물론 의식에 사용되는 모든 것들이 그 목적과 의미에 걸맞게 세심하게 고안되었다.

✳ 세례반

벨기에 리에주(Liège)에 있는 성 바르텔레미 성당의 〈세례반〉(1107~18)은 실용성과 예술성을 조화시킨 이 시대 청동조각을 대표한다. 리에주는 당시 니더로트링엔 공작령의 수도(뤼티히 ; Lüttich)이자 제국 주교가 머물던 도시로, 흔히 '마스란트'라고 불렸다. 이 지역은 프랑스의 지배를 받던 플랑드르 지방과 함께 11세기에 알프스 이북에서는 최초로 도시화되고 공업화된 지역으로 고전 문화에 대한 인식이 확산되어 있었다. '라이너 폰 후이(Reiner von Huy : 후이의 라이너)'가 제작한 이 세례반은 마스란트에서 만들어진 세공품 중 제작자의 이름이 알려진 최초의 작품이다. 청동으로 된 이 작품은 세례반에 걸맞게 그리스도가

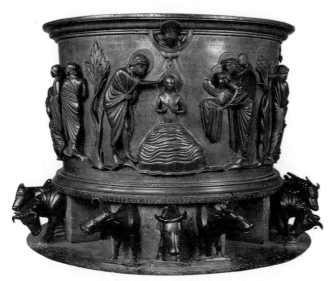

세례반(1107~18), 라이너 폰 후이, 리에주, 성 바르텔레미 성당

세례를 받고 있는 장면이 양각되어 있고, 각 인물들의 의미가 라틴어로 새겨져 있다. 이 세례반은 열두 마리의 황소에 의해 받쳐져 있는데, 이는 솔로몬 왕이 만들었다고 전해지는 놋쇠 제단에 기인한 것으로(구약성서 역대기 하, 제4장), 이 황소들은 그리스도의 열두 제자를 상징하기도 한다. 힐데스하임 청동문 조각이 거칠고 표현주의적이라면, 이 세례반은 조화로운 균형감과 세련된 표면처리, 유기적인 구성 등이 돋보이는 작품이다. 특히 등을 보이고 있는 인물의 모습이나 옷의 주름 묘사 등에서 고전적인 아름다움이 느껴진다.

✳ 브라운슈바이크의 사자상

로마네스크 시대에는 동물을 주제로 한 조각들이 많이 만들어졌지만 남아 있는 것은 많지 않다. 〈브라운슈바이크의 사자상〉(1166)은 실물 크기의 청동제 사자상으로 비록 동물이지만 서유럽 최초의 독립적인 입상에 속한다. 이 사자상은 사자왕 하인리히가 자신의 상징으로 브라운슈바이크에 있는 궁전에 세운 것이다.

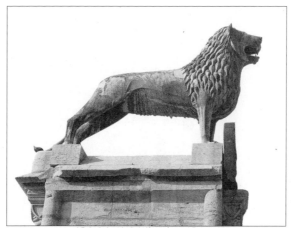
브라운슈바이크의 사자상(1166), 브라운슈바이크

이 사자상은 종교적인 목적과는 상관없이 세워진 것으로, 네모난 높은 좌대 위에 금도금을 한 상을 세우는 기념비적 조각상의 원형을 보여 준다. 이 조각은 로마시대에 조각된 〈암늑대〉(기원전 500년경)를 연상시킬 정도로 고전 조각의 영향을 받고 있다.

✳ 베르됭 제단

이 시기의 독일 성당은 수수한 외관과는 달리, 내부를 금은 세공품으로 화려하게 장식하였다. 오스트리아 도나우 강 유역의 클로스터노이부르크 수도원을 위해 제작된 이른바 〈베르됭 제단〉(1181)은 이러한 경향을 잘 보여 준다. '니콜라우스 폰 베르됭 (Nikolaus von Verdun)' 이라는 제작자의 명문이 새겨져 있는 이 제단은 '세 폭 제단화' 로 배열된 성경의 장면들을 담은 45개의 에나멜 장식판으로 이루어져 있다(1330년 화재 후 6개의 장식판이 추가되었다). 장식판들은 장방형으로 위쪽은 세 잎 무늬로 되어 있는데, 인물의 자세 · 옷의 주름 등에서 볼 수 있는 자연주의적인 묘사 방식은 이미 로마네스크 양식에서 벗어나 고딕 양식으로 나아가고 있음을 보여 준다. 이 장식판은 또한 중세 속에 남아 있던 고전 미술이나 비잔틴 미술의 영향을 추측하는 단서를 제공하기도 한다.

베르됭 제단(1181) 일부, 니콜라우스 폰 베르됭 , 클러스터노이부르크 수도원

3) 회화

로마네스크 성당은 벽면이 비교적 넓었기 때문에 천장과 벽면에 많은 프레스코(회벽이 채 마르기 전에 수용성 물감으로 그림을 그리는 기법)화가 그려졌으나, 오늘날에는 남아 있는 것이 드물다. 따라서 오늘날 로마네스크 회화의 특징은 필사본 회화나 당시 새롭게 대두된 스테인드 글라스 회화를 통해 보다 더 잘 파악할 수 있다.

필사본 그림들은 오토 왕조에 이어 잘리어 왕조에서 최고의 정점에 도달한 후 지속적으로 발전하였다. 쾰른과 트리어, 에히터나흐 등 라인강변에 위치한 도시들과 특히 보덴 호의 라이헤나우 섬에 위치한 수도원들을 중심으로 훌륭한 필사본들이 만들어졌다.

로마네스크 회화 역시 초기에는 카롤링 왕조와 오토 왕조의 전통을 직접적으로 따르고 있다. 그러나 12세기에는 비잔틴의 영향을 받아 그림의 구성이 더욱 탄탄하고 색채 또한 더욱 진하고 화려하며 장식적인 경향을 보이게 된다. 그림들은 대체로 엄격한 대칭적 구조를 이루고 있고, 강한 색채 중심의 형태 묘사를 통해 강렬한 표현력을 드러내고 있다.

✱ 그리스도 앞의 하인리히 3세 부부

에히터나흐에서 제작된 〈그리스도 앞의 하인리히 3세 부부〉(1050년경)는 타원형의 후광에 둘러싸인 그리스도가 황제 부부에게 세속을 지배하는 관을 씌워 주고 있는 모습을 그리고 있다.

이전의 동일한 주제의 그림에 비해 위계질서가 분명해졌고, 기념비적 특성이 강화되었다. 색채 또한 새로운 표색계를 사용해 더욱 밝고 화려해졌다. 그리스도의 무릎에는 성서가 놓여 있고, 바깥쪽 사각형의 테두리에는 사방으로 대칭을 이루어 날개 달린 형상들을 배치하고 있는데, 이들은 일반적으로 4명의 복음사가를 의미한다.

구약성서 〈에스겔〉 제1장에 기록된 에스겔이 보았다는 네 동물에 기초하고 있는 이 형상들에서 사자는 마가, 천사는 마태, 황소는 누가, 독수리는 요한을 상징한다. 네 가지 형상들에 둘러싸인 그리스도의 모습을 통해 그리스도의 영광을 표현하는 것은 중세 회화나 조각에서 흔히 볼 수 있는 주제이다. 직물 장식 그림으로 되어 있는 틀은 새로운 유형에 속한다.

✱ 수태고지

《스바비아 필사본 복음서》(1150년경)에 수록된 〈수태고지〉를 보면, 인물들이 엄격하고 경직된 자세를 취하고 있다. 오른손을 들어 축복을 전하는 천사는 날개가 대칭적으로 양식화되어 있고, 놀란 모습의 마리아 역시 대칭적인 부동의 자세를 취하고 있다. 마리아의 머리

그리스도 앞의 하인리히 3세 부부(1050년경), 에히터나흐

수태고지, 스바비아 필사본 복음서(1150년경), 슈투트가르트 주립도서관

위에는 비둘기 모양의 성령이 도식적으로 그려져 있다.

　이 그림은 실제의 장면을 현실에서와 같이 생생하게 묘사하기보다는 확실한 윤곽선을 이용해서 수태고지의 신비를 표현하는 데 필요한 전통적인 형상들을 적절히 배치하고 있다. 또한 장식적인 문양을 강조하고 있고, 인물을 길게 늘여진 형태로 묘사한다든지, 공간 암시가 전혀 없이 이차원적 구성을 통해 보다 더 정신적인 면을 강조하는 등 전형적인 로마네스크적 특징을 보이고 있다.

　천사의 옷주름에서 볼 수 있는 날카로운 윤곽선 묘사는 고딕 회화에서 유행한 '착켄스타일(Zackenstil)'의 일단을 보여 준다.

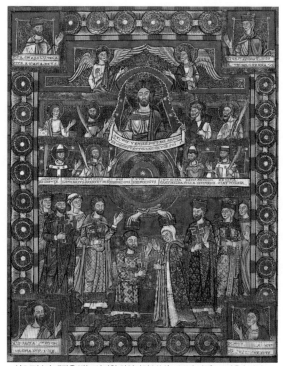

신으로부터 대관을 받는 사자왕 하인리히 부부(1188년 이전), 브라운슈바이크

✳ 신으로부터 대관을 받는 사자왕 하인리히 부부

〈신으로부터 대관을 받는 사자왕 하인리히 부부〉(1188년 이전)는 사자왕 하인리히를 위해 제작된 성서의 표제화이다. 그림은 신학적이고 우주론적인 측면에서 크게 두 부분으로 나뉘어져 있는데, 위쪽은 천상의 세계이고, 아래쪽은 지상의 세계이다. 천상의 세계는 금박의 화려한 당초문양으로 장식된 배경 속에 수수한 복장의 그리스도를 중심으로 인물들이 질서 정연하게 배치되어 있고, 지상의 세계는 화려한 문양의 옷을 걸친 인물들이 엄격한 의식을 치르고 있다. 아래쪽 중앙에 무릎을 꿇고 있는 하인리히 부부는 그리스도로부터 직접

대관을 받는 모습이 아니라, 천상으로부터 내려온 신의 손에 의해 관을 받는 모습으로 묘사되고 있다. 또한 이 그림에서는 황제와 왕으로 이어지는 하인리히 부부의 계보를 묘사함으로써 그들의 높은 지위를 강조하고 있는데, 이는 기존의 대관식 묘사에서 볼 수 없는 새로운 유형에 속한다. 이 그림 역시 로마네스크 특유의 엄격한 대칭적 구조를 이루고 있고, 인물들은 도열하듯 배치되어 있다. 화려한 장식 문양은 비잔틴의 영향을 받은 것이다.

✳ 예언자들

로마네스크 시대 말 새로 대두된 중요한 회화 장르 중 하나가 스테인드 글라스이다. 스테인드 글라스는 12세기경에 이슬람 지역에서 전해진 것으로, 색유리를 납으로 된 테두리로 둘러 짜맞추는 방식으로 제작되었다. 색유리는 주로 적·청·황·녹색이 주류를 이루고 있는데, 이 색유리들은 색채에 따라 빛의 투과도가 다르기 때문에 신비로운 분위기를 연출한다. 로마네스크 시기의 스테인드 글라스는 필사본 회화에서 볼 수 있었던 강렬한 색채에 유리 크기도 비교적 균일하여 마치 모자이크 같은 느낌이 든다. 또한 조각이나 벽화처럼 건축물을 장식해줄 뿐만 아니라 성서의 이야기나 성자들의 생애를 서술적으로 보여 준다.

아우그스부르크 대성당 창문의 〈예언자들〉(1130년경)은 현존하는 스테인드 글라스 중에서 가장 오래된 것이다. 이 스테인드 글라스 그림은 둥근 아치로 된 창문을 예언자 상으로 꽉 채우고 있다. 대칭적인 구도는 인물들의 자세를 더욱 경직되어 보이도록 함으로써 정신적인 이미지를 강조하고 있다. 검은 창살과 이음매들을 뚫고 어두운 성당 안으로 스며드는 강렬한 색깔의 빛은 마치 신의 사자들이 빛을 타고 나타난 것 같은 신비로운 효과를 연출한다. 스테인드 글라스의 화려하면서도 은은한 빛은 단순히 장식적인 효과를 위한 것이 아니라 빛을 최고의 아름다움이자 신의 상징으로 보았던 중세의 기독교 교리를 반영한 것이다. 이러한 믿음은 특히 고딕 성당에서 적극적으로 구현된다.

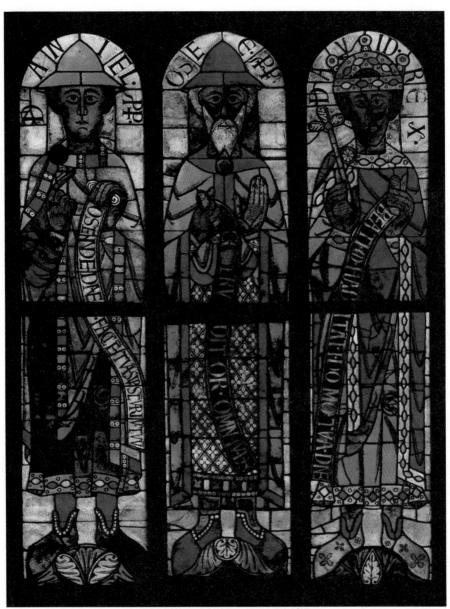

예언자들(1130년경), 아우그스부르크 대성당 창문

3. 고딕

'고딕(Gotik : gothic)'은 대체로 12세기 중엽부터 14세기 중엽에 걸쳐 유럽에서 로마네스크 다음으로 나타난 미술 양식이다. 고딕은 12세기 중엽 북부 프랑스를 중심으로 시작되어 13세기에 그 전성기를 맞게 되는데, 바로 이 시기에 중세의 이상과 예술적 형태가 절정에 달하게 된다. '고딕'이라는 용어는 원래 이탈리아 르네상스 예술가이자 최초의 미술사가라 할 수 있는 바자리(Giorgio Vasari)가 중세 건축을 야만족인 고트족의 것이라고 폄훼한 데에서 비롯된 말인데, 이 말이 미술사에 받아들여져 보편적으로 쓰이게 되었다.

고딕이 정확히 언제 시작되었는가에 대해서는 여전히 논란이 있지만, 대체로 파리 주변, 일 드 프랑스 지역에서 생겨난 프랑스 왕실 양식에서 비롯되었다는 것이 일반적인 견해이다. 파리 북쪽 생 드니 수도원의 원장이자 프랑스 왕 루이 6세의 고문이었던 쉬제르(Abbot Suger)는 왕권을 확립하려는 상징적 조처로서 프랑스 수호성인과 역대 왕들의 묘가 있는 생 드니 수도원을 프랑스의 정신적 중심지로 만들고자 하였다. 이를 위해 대대적인 확장 공사를 단행하는 과정에서 그는 〈생 드니 수도원 성당〉(1130년경 시작)을 수적인 조화와 빛으로 상징되는 신적인 아름다움으로 시각화하고자 하였다. 그는 이 성당에서 엄격한 기하학적 설계를 통해 완벽한 조화를 실현하고, 스테인드 글라스 유리창으로 들어오는 밝은 빛을 통해 성당 내부의 아름다움을 극대화함으로써 하느님의 왕국을 구현하고자 하였다. 이로써 새로운 양식이 탄생되었는데, 후에 이를 '고딕'이라고 부르게 된 것이다.

고딕은 도시와 함께 생겨난 시민계급의 예술이라고 할 수 있다. 로마네스크를 거쳐오는 동안 서유럽은 정치적 · 경제적 안정을 바탕으로 도시가 발달하고 시민계급이 증가하게 된다. 특히 13세기는 고딕 양식의 전성기로서 각 도시들이 자신들의 위대성을 과시하기 위해

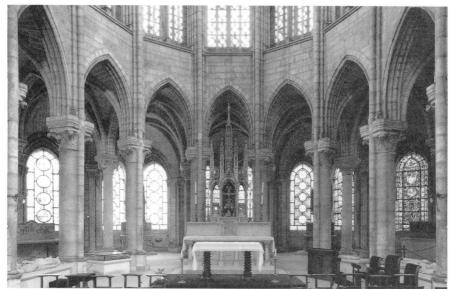
생 드니 수도원 성당(1130년경 시작) 내부, 파리

경쟁적으로 성당 건축에 참여함으로써 '성당의 시대'라고 불릴 정도로 대성당들이 많이 신축되었다. 이 시기에는 시민계급의 성장으로 문화의 세속화가 급속하게 이루어지고 봉건제도가 약화됨으로써, 기독교가 지배적이긴 하였지만 이전에 비해 인간적·감정적 요소가 강하게 나타나면서 종교적인 분위기와 함께 현실주의적 생활 감정이 공존하게 되었다.

고딕 미술, 특히 고딕 건축은 이러한 이중적인 사회 분위기를 그대로 반영하고 있다. 고딕 건축은 종교적 믿음, 과학적 기술, 인간 능력에 대한 자신감 회복, 교회와 시민계급의 절묘한 공존과 조화를 표현해 냈다고 할 수 있다. 고딕 건축은 교회가 주도적인 역할을 하던 시대에서 보다 자유롭고 세속적인 르네상스로 전환해 가는 전환기적 의미를 내포하고 있다.

독일의 경우 프랑스의 여러 대성당 건축에 참여하고 조각 공방에서 훈련을 쌓은 예술가들을 통해 주로 라인 지역과 독일 남서부 지역을 중심으로 프랑스식 고딕 건축이 도입되었다.

여기에는 이 지역에 진출해 있던 '시트 수도회'도 중요한 역할을 하였다. 그러나 독일 고딕은 프랑스와 같은 왕실 양식이라기보다는 대성당이나 수도원 양식에 머물렀다. 독일은 독일 특유의 고딕 양식인 '할렌키르헤(Hallenkirche)' 형식을 발전시켜 중세 말까지 그 전통을 이어나갔다.

(1) 건축

1) 프랑스식 고딕

고딕 건축의 가장 중요한 특징은 늑재 궁륭을 사용한다는 점이다. 이 궁륭은 '늑재(Rippe : rib)'라고 하는 눈에 드러나는 아치를 갖는다는 점에서 로마네스크 건축에서 사용되는 교차 궁륭과는 구별된다. 늑재는 궁륭의 틀을 이루는 '돌출띠'로서 궁륭의 주요 표면을 이루고 있다. 늑재 궁륭은 같은 면적의 교차 궁륭보다 훨씬 가볍고 시각적으로도 경쾌하고 아름답게 보인다. 서로 교차하는 아치를 이용해 교회의 둥근 천장을 만들고, 더욱이 육중한 석벽이 아니라 기둥들만으로 천장의 아치들을 지탱할 수 있고, 그 사이에 커다란 스테인드 글라스를 끼워 넣음으로써 성당 안을 은은하고 신비로운 빛으로 가득 채울 수 있게 되었다. 또한 둥근 아치를 '첨두 아치(Spitzbogige Arkade : pointed arch)'로 바꿈으로써 천장과 창문을 더 높고 크게 여러 가지 모양으로 변형시키는 것이 가능하게 되었다. 더욱이 높이 치솟은 성당 건물에 '부벽(버팀벽 ; Strebepfeiler : buttress)'과 '부연부벽(벽날개 ; Strebebogen : flying buttress)'을 설치하여 전체 구조의 견고성을 유지하도록 하였고[*49쪽 그림 〈슈트라스부르크 대성당〉 부벽과 부연부벽 참조*], 이러한 대담한 설계를 직접 보고 즐길 수 있도록 하였다. 고딕 성당의 대담한 설계는 화려한 스테인드 글라스와 석재라고는 믿을 수 없을

정도로 정교한 트레이서리 장식, 다양한 조각
들과 함께 기존의 건축 개념과는 전혀 다른 새
로운 건축의 세계를 제공하였다.

　다른 나라와 달리 독일은 로마네스크 양식
에 애착을 가지고 있었기 때문에 고딕 양식을
비교적 늦게 받아들였다. 13세기에 들어와 고
딕이 유행하게 될 때에도 독일은 기존 교회 건
물의 벽을 뜯어 고딕식으로 고치거나, 전통적
인 구조에 고딕 장식을 덧붙이는 정도에 머무
는 경우가 많았다.

　그러나 13세기 중엽 이후 독일에서도 프랑
스식의 고딕 성당들이 많이 지어졌다. 〈쾰른
대성당〉(1차, 1248~1560), 〈프라이부르크 대
성당〉(1260~1330년경), 〈슈트라스부르크 대
성당〉(1240~75), 〈레겐스부르크 대성당〉
(1275~1383) 등이 이 시기에 건립되면서 진정
한 독일 고딕 시대가 시작되었다.

슈트라스부르크 대성당(1240~75), 부벽과 부연부벽

✳ 쾰른 대성당

　〈쾰른 대성당〉(1248~1560, 1826~80)은 독일의 대표적인 고딕 건축이다. 이 성당은 프랑
스 아미앵과 보베 대성당을 모델로 1248년에 착공되었으나 16세기 중엽에 중단되었다. 이
후 260여 년 동안 방치되다가 19세기에 고딕 양식의 붐이 일어나면서 재공사에 들어가 착공

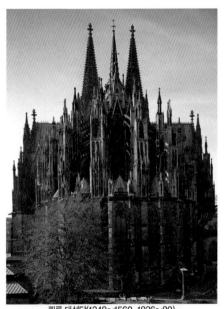

쾰른 대성당(1248~1560, 1826~80) 쾰른 대성당 내부

630여 년만에 완공되었다. 장엄하고 엄숙한 분위기를 풍기는 이 성당은 신랑 양쪽에 각각 2개의 측랑을 가진 5랑식 구조로 되어 있는데, 길이 144m, 폭 86m에 신랑의 높이만도 40m가 넘는 이름 그대로 대성당이다.

성당의 내부는 별다른 치장 없이 동일한 요소들을 반복시키고 있어 프랑스 대성당들에 비해 다소 단조롭게 보이지만, 밝고 경쾌한 느낌과 함께 질서 정연한 아름다움을 발산한다. 수직적 상승감을 극대화하기 위해서 열주의 간격을 좁게 설치해 수직선을 강조하고, 기둥 위에 덧붙인 작은 기둥들을 이음매 없이 곧바로 궁륭까지 치솟게 하여 수직적 상승 효과를 배가시키고 있다. 벽을 채우고 있는 커다란 스테인드 글라스들은 14세기 초에 만들어진 것으

로, 이 성당이 동방박사의 유골을 모신 성당답게 동방박사의 이야기를 다루고 있다.

성당의 외부는 오랜 풍화 작용으로 인해 거무스레한 빛을 발하고 있다. 동쪽 내진부 외관은 부벽과 부연부벽이 신랑을 안정감 있게 받쳐 주면서 질서 정연하게 배열되어 장관을 이룬다. 서쪽 정면은 좌우 대칭이 엄수되고 있지만, 높이 152m의 거대한 쌍탑이 정면의 대부분을 차지하고 있어 대단히 위압적인 인상을 주고 있다.

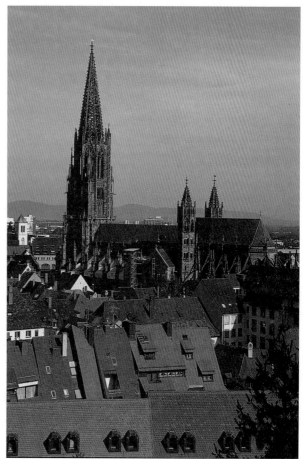
프라이부르크 대성당(1260~1330년경)

✳ 프라이부르크 대성당

프랑스 고딕 성당들이 사르트르 대성당 등 일부를 제외하고는 정면에 높은 첨탑을 건설하지 않고 대개 3층으로 된 탑을 조각으로 장식한 반면, 독일 고딕 성당들은 서쪽 정면의 탑에 주력하여 높은 쌍탑을 쌓거나 아니면 점차 단일탑으로 발전되면서 수직적 요소를 더욱 뚜렷이 하고 있다. 〈프라이부르크 대성당〉(1260~1330년경)의 탑은 '기독교 세계에서 가장 아름다운 탑'이라고 불릴 정도로 단일탑의 빼어난 예를 보여 준다. 현관 홀 위에 위치한 이 탑은 높이가 115m로, 사방이 개방된 팔각탑 위에 윗부분이 팔각뿔처럼 치솟아 있는데, 이

또한 사방이 완전히 개방되어 있는 그물망 형식의 기하학적 장식 구조로 되어 있다. 프라이부르크 대성당의 탑과 기본 구조는 19세기 '신고딕(Neogothik)'에 이르기까지 독일 성당의 모범이 되었고, 이탈리아 성당 건축에도 영향을 미쳤다.

2) 독일식 고딕

✳ 할렌키르헤

독일은 일찍부터 신랑과 측랑의 높이를 거의 같이하여 성당 전체가 거대한 하나의 홀처럼 보이는 이른바 '할렌키르헤'라는 새로운 구조를 발전시켰다. 이 양식은 프랑스 고딕 양식에 비해 복잡한 버팀벽 체계가 불필요하고, 단순하면서도 밝고 넓은 공간을 확보할 수 있었다. 또한 정면은 쌍탑 대신 대부분 단순한 단일탑 형태가 선호되었다. 여기에는 설교를 위한 넓은 공간의 필요성 이외에도 교회가 하느님의 왕국을 상징하는 곳이 아니라 단순히 기도하는 곳이라는 인식이 깔려 있다. 물론 제단은 여전히 중요한 역할을 하였지만, 교회를 단순히 기도하는 곳으로 보는 인식은 당시 도시의 주축을 형성하고 있던 시민들, 특히 상인들의 실용적인 세계관이 반영된 것이라 할 수 있다.

독일에서는 고딕 전성기에도 대성당보다는 주로 수도원 성당이나 순례 성당을 중심으로 할렌키르헤 형식이 선호되었고, 이런 경향은 14세기 중반까지 이어졌다. 할렌키르헤 형식으로 지어진 최초의 교회는 마르부르크의 〈성 엘리자베트 성당〉(1235~83)이다. 이 성당은 익랑이 동쪽 내진과 동일한 크기, 동일한 형태로 되어 있는 이른바 '삼엽형 내진식'이다. 익랑이 후진 모양의 끝부분을 갖는 것은 과거 독일의 많은 로마네스크 성당들의 한 특징이기도 하다. 이 성당은 3랑식이지만 바실리카 양식과 달리 신랑과 측랑의 높이가 같기 때문에 중앙 신랑에는 당연히 창문이 없고, 성당 내부가 마치 하나의 홀처럼 시원하게 트여 보인다.

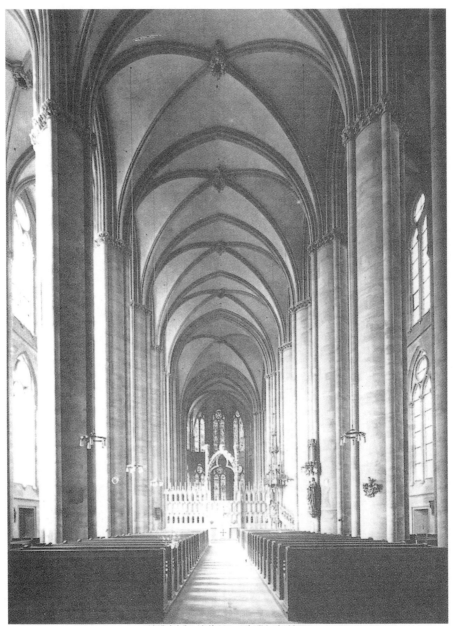

성 엘리자베트 성당(1235~83) 내부, 마르부르크

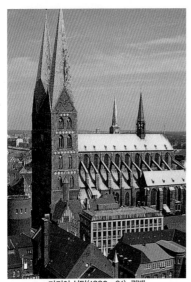
마리아 성당(1260~91), 뤼벡

측랑은 2단으로 된 높은 창을 통해 채광이 이루어지는데, 창살의 격자는 비교적 단순하다. 이러한 내부 구조로 인해 당시의 프랑스 고딕 성당과 달리 건물의 외벽에는 부연부벽이 없고, 중후한 부벽만이 외벽을 지탱하고 있다. 서쪽 정면은 육중한 부벽으로 둘러싸인 뾰족한 쌍탑으로 인해 수직성이 강조되고 있다.

✳ 벽돌 고딕

뤼벡, 뤼네부르크 등 독일 북부 해안에 인접한 여러 도시에서는 자연 석재가 부족해 이른바 '벽돌 고딕(Backsteingotik)'이 발전하였다. 이 양식은 자연 석재가 아니라 주로 초록색이나 파란색, 또는 검은색 유약을 칠한 벽돌을 이용해 장식함으로써 회화적 효과를 노린 것으로 시민들의 저택이나 시 청사, 교회 등을 짓는 데 이용되었다. 벽돌 건축은 중세 당시 막강했던 한자 동맹 도시 시민들의 건축 의지를 반영하고 있다. 청빈하고 검소한 삶을 추구했던 당시 시민들의 의식은 교회 건축에서도 그대로 드러난다. 프랑스 고딕을 변형시킨 뤼벡의 〈마리아 성당〉(1260~91)은 뤼벡의 교구성당으로서 대성당과 맞먹는 규모와 형식을 자랑하고 있지만 전체적인 인상은 수수한 편이다.

성당의 정면은 벽돌이라는 재료로 인해 파사드가 분절되고 있지만 유약을 칠한 벽돌과 특정 모양으로 만들어진 벽돌들이 오히려 통일감을 주고, 화려하지는 않지만 차분하면서도 소박한 느낌을 준다. 그러나 정면의 대부분을 차지하고 있는 쌍탑은 지붕을 날카롭게 치솟는 것처럼 처리하여 수직적 상승효과를 지향하고 있다.

(2) 조각

프랑스 고딕 성당들은 '돌로 된 성서'라고 불릴 정도로 다양하고 장엄한 느낌을 주는 조각들로 장식되었다. 그러나 독일은 고딕 건축 활동이 본격화된 13세기 중엽 이후에도 프랑스의 뛰어난 건축조각을 따라잡지 못했다. 그 결과 독일의 고딕 조각은 일찌감치 건축에 종속된 기능에서 벗어나 조각 작품으로서의 개체성을 추구하게 되었고, 표현의 자유 또한 확대될 수 있었다. 프랑스에서는 주로 고딕 성당 중앙에 위치한 문설주나 성당 외벽에 조각상을 설치한 반면 독일의 조각들은 중요한 작품일수록 성당 외벽보다는 내부에 설치하는 경우가 많았다.

프랑스 고딕 조각들이 시간차를 두고 후대에 이를수록 점차 건축적인 틀에서 벗어나 개별화된 조각으로 발전해 간 데 비해, 독일 고딕 조각들은 상대적으로 일찍부터 조각의 개체화를 실현했다고 할 수 있다. 그러나 기법상으로는 프랑스의 건축 조각에 나타난 자연주의적 경향을 받아들여 더욱 자연스럽고 개성이 드러나는 작품을 추구하였다.

✳ 성모의 죽음

슈트라스부르크 대성당은 19세기까지 세계 최고의 높이(142m)를 자랑하던 탑과 아름다운 정면 파사드로 명성을 누렸다. 특히 정교하고 섬세한 파사드는 빛과 그림자의 효과에 의해 그 아름다움이 비물질적인 것으로까지 고양된다. 또한 성당 외부를 장식하고 있는 인물 조각들은 그 자연스러움에서 독일 고딕 조각의 새로운 흐름을 주도한 것으로 평가된다. 이 조각들은 프랑스에서 시작된 자연주의적 조각 경향을 따르고 있다.

슈트라스부르크는 지역적으로 프랑스와 인접해 있었기 때문에 조각 역시 프랑스의 영향을 그만큼 강하게 받았을 것이 분명하지만, 프랑스 고딕 성당들에 비해 훨씬 단아하고 차분

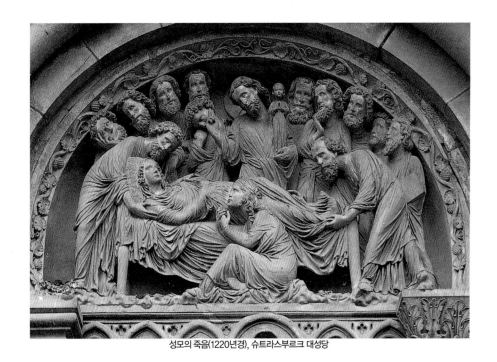

성모의 죽음(1220년경), 슈트라스부르크 대성당

한 인상을 주고 있다.

　슈트라스부르크 대성당 남쪽 현관 위 반원형의 팀파늄에 묘사된 〈성모의 죽음〉(1220년경)은 한정된 공간 속에서 로마네스크 시대의 엄격한 좌우대칭이 유지되고 있으나, 전체적으로 자연스럽고 부드러운 묘사가 돋보인다. 옷의 주름이나 머리카락은 물론 인체 또한 부드럽고 우아하게 그려지고 있다. 성모의 죽음을 애도하는 인물들의 표정과 자세 하나하나는 현실에서처럼 실감나게 묘사되어 마치 무대 위의 연극을 보는 듯한 느낌을 준다.

✳ 십자가 상

　나움부르크 성당에 딸린 많은 인물 조각과 부조들은 이 시기 독일 조각의 정수를 보여 준다. 그 중 성당 안의 예배실과 신랑 사이의 칸막이 문을 장식하고 있는 조각은 특히 주목할 만하다. 이 작품은 〈십자가 상〉(1245년경)을 중심으로 그 옆에 성모와 사도 요한을 배치하

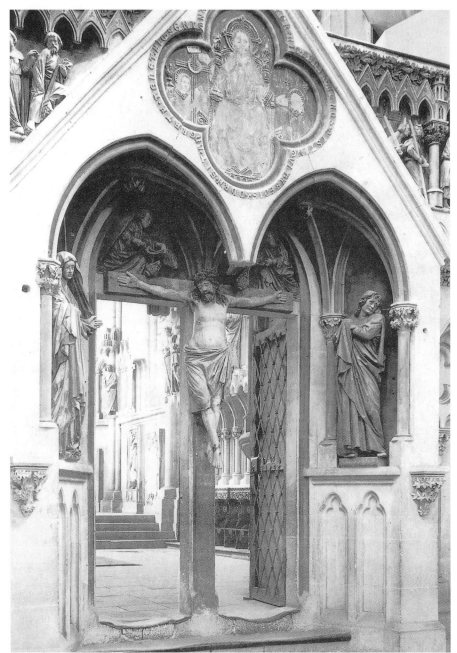

십자가 상(1245년경), 나움부르크 성당

는 전형적인 십자가 책형도의 도식을 따르고 있다. 그러나 전통적인 관례와 달리 인물상을 외부에 설치하지 않고 성당 내부에, 그것도 사람들의 눈에 띄기 쉬운 칸막이 문에 설치함으로써 현실감을 배가시키고 있다.

그리스도의 고통스러운 모습과, 성모와 사도 요한의 비통한 심정을 현실 공간의 일처럼 묘사함으로써 보는 이로 하여금 벅찬 감동과 비탄을 자아낸다.

✳ 에크하르트와 우타

나움부르크 성당의 〈에크하르트와 우타〉(1260년경)는 조각상에 개성이 드러나기 시작했음을 보여 주는 중요한 작품이다. 등신대에 채색이 되어 있어 더욱 현실감이 느껴지는 이들 부부 상은 이 성당의 설립자로서 이들이 죽은 지 200년 후에 제작되었기 때문에 실제 인물의 초상이라고 단정할 수는 없다. 그러나 이 부부 상은 하나의 전형으로서의 인간이 아니라 개성이 뚜렷하게 드러나 있다는 점에서 중요한 발전을 시사한다.

두 사람의 성격이 그대로 드러나 보이는 듯한 개성적인 얼굴은 물론이고 방패 끈을 들어 올리는 에크하르트의 오른손 동작, 망토를 감아올린 우타의 왼손, 보이지는 않지만 옷깃을 여미고 있다는 것을 알 수 있는 우타의 오른손 동작 등이 실제의 인물들을 보고 있는 것처럼 아주 실감나게 묘사되어 있다.

✳ 밤베르크의 기수

13세기에는 종교적인 조각뿐 아니라 역사적 인물이나 당대의 권력자를 표현하는 세속적인 조각상이 많이 등장하게 된다. 밤베르크 대성당에 놓여진 〈밤베르크의 기수〉(1236년경)는 형태에 있어 로마의 청동 기마상을 연상시키지만, 단순한 복장과 자연스러운 자세에서는 독특한 개성이 느껴진다.

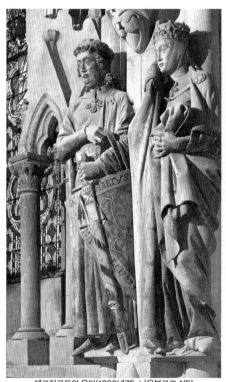
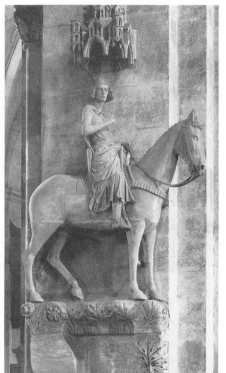

에크하르트와 우타(1260년경), 나움부르크 성당　　　밤베르크의 기수(1236년경), 밤베르크 대성당

　　이 조각상은 밤베르크 대성당에서 세례를 받은 헝가리 최초의 기독교 왕이자 수호성인인 성 슈테판의 기마상으로 알려져 있다. 그러나 이 기마상은 중세 황제들의 이상이었던 콘스탄티누스 대제의 모습을 이상적으로 표현한 것이라는 해석도 있다.

　　단순한 의복을 입고 비교적 자유로운 자세로 말을 탄 채 먼 곳을 응시하고 있는 이 인물은 한 곳에 상주하기보다는 끊임없이 돌아다녔던 왕실과 황제의 모습을 상징한다.

(3) 회화

고딕 시대의 회화는 조각에 비해 주도적인 장르가 아니었다. 고딕 성당은 벽화를 그릴 만한 공간이 부족했기 때문이다. 얼마 남아 있지 않은 당시의 프레스코화들을 보면 고딕 회화가 여전히 로마네스크 양식과 비슷한 양상으로 제작되었지만 자연주의적 취향이 증가했음을 알 수 있다. 이 시기 회화의 경향은 당시의 패널화나 필사본 회화에 특히 잘 나타나 있다.

✱ 패널화

1200년경부터 나무판 등에 그림을 그리는 '패널화'가 많이 제작되었다. 목판 템페라화인 〈성 베드로〉(1260년경)는 제단화의 날개 부분에 그려진 것으로, 천국의 열쇠를 들고 설교중인 베드로를 묘사하고 있다. 이 패널화는 이 시기 회화의 특성을 잘 보여 준다. 이 시기에는 의복의 윤곽선을 톱니바퀴처럼 뾰쪽하고 날카롭게 묘사하는 이른바 '착켄스타일(Zackenstil)'이 유행했는데, 사도 베드로가 걸친 옷도 '착켄스타일'을 이용한 대담한 옷주름 묘사가 황금색 배경과 어우러져 화려한 분위기를 연출한다. 장식적 경향이 강한 이러한 스타일은 비잔틴과 이슬람 회화의 영향을 받은 것이라 할 수 있다.

✱ 필사본 회화

12세기에는 미술의 중심지가 수도원이었기 때문에 주로 대형판 성경이나 주석서를 화려하게 장식하는 것이 화가들의 주 업무였다. 그러나 13세기에는 미술 생산의 중심이 점차 시민들에게 넘어갔고, 많은 귀족 계급들이 책을 소유하게 됨으로써 비교적 부피가 작고 일상적인 종류의 책들이 만들어졌기 때문에 그에 맞는 소규모 삽화들이 많이 그려졌다. 필사본 회화는 스테인드 글라스와 조각의 영향을 강하게 받고 있다. 따라서 당시의 회화 역시 자연

성 베드로(1260년경), 다름슈타트, 헤센 주립박물관 마네스 연가 필사본(1310~20년경)

그대로의 사물을 묘사하는 것이 목적은 아니었지만, 섬세한 선과 우아한 인물을 통해 더욱 감동적이고 생동감이 넘치는 자연주의적 묘사를 지향하고 있다.

《마네스 연가 필사본》(1310~20년경)은 뤼디거 마네스(Rüdiger Manes)라는 취리히의 고관이 중세 140여 명의 시인의 시를 수집해 편찬한 연가집으로, 137점의 세밀화가 들어 있다. 그 중에서 기사 시합 장면을 묘사한 한 그림을 보면 종교적인 내용과는 무관한 그림으로, 종교적인 신성을 강조하기보다는 인간의 삶 자체를 풍부한 감성으로 그리고자 했음을 보여 준다. 그림 자체는 장식적이고 선이 중심이 되어 있다는 점에서 로마네스크적 특징이 그대로 남아 있다. 그러나 배경이 정확하게 묘사된 것은 아니지만 요철형의 성벽과 아치를 통해 기사시합이 벌어지고 있는 곳이 성이라는 사실을 충분히 전달하고 있다. 또한 시합을 관람하는 여인들의 다양한 동작과 기사들의 격렬한 움직임, 스테인드 글라스 같은 선명한

유대 신전에서의 예수(1320년경), 레겐스부르크 성당 창문

색채를 통해 보다 생동감 있고 자연스러운 묘사를 추구하고 있다. 여인들의 얼굴 표정에도 미세하나마 감정표현이 나타나 있어 로마네스크 회화보다는 훨씬 더 자연주의적 경향을 보인다.

✳ 스테인드 글라스

13세기에는 커다란 창문을 가진 고딕 성당들이 많이 지어지면서 스테인드 글라스의 수요가 증대되었다. 스테인드 글라스 기술은 로마네스크 시대에 이미 완성되었지만, 고딕시대에 이르러서는 건축 조각의 영향을 받아 독특하면서도 다채롭게 구성되었다.

특히 14세기경에는 기법상의 혁신으로 인해 다양한 색을 표현하는 것이 가능해졌고, 좀

더 사실적인 표현도 가능해졌다. 그러나 독일의 경우 프랑스 성당들 만큼 다양하고 화려한 빛을 발하는 성당들은 그리 많지 않고, 몇몇 프랑스식 성당에서만 스테인드 글라스의 은은한 빛을 맛볼 수 있다.

레겐스부르크 성당 창문에 그려진 〈유대 신전에서의 예수〉(1320년경)는 고딕 스테인드 글라스의 특징을 잘 보여 준다. 예수의 어린 시절 유대 신전에서의 일화(누가 복음 제2장)를 소재로 하고 있는 이 그림은 제단 위에 앉아 있는 예수를 성모와 제사장이 둘러싸고 있는 모습을 원형으로 나타내고 있다. 이는 예수가 이 장면의 중심인물이라는 것을 강조하는 것이다. 이 그림은 장식성이 강하고 대칭적이며 질서 정연한 구성에서 로마네스크 회화의 전통을 그대로 유지하고 있다. 그러나 로마네스크 시대의 스테인드 글라스에 비해 구성이 훨씬 복잡하고 유리조각의 형태도 다양할 뿐만 아니라 색채 또한 화려하다. 다양하고 화려한 색채는 구성의 명확성을 더욱 고양시키고 있다.

4. 후기 고딕

15세 초 이탈리아에서는 피렌체를 중심으로 '르네상스' 라는 새로운 혁명이 시작되고 있었던 반면, 북유럽은 16세기가 시작될 무렵까지도 여전히 교회와 궁정이 문화의 중심이었고, 따라서 예술 또한 중세적 양식에서 완전히 탈피하지 못하고 있었다. 14세기 후반부터 15세기에 이르는 북유럽의 이런 예술적 경향을 편의상 '후기 고딕(Spätgotik)' 이라고 부른다. 이 시기 독일에서는 황제의 권한이 약화된 반면, 한자 도시들과 교역 도시들을 중심으로 시민계급들이 제후나 주교에 맞서고 있었다. 이런 상황에서 독일의 궁정문화는 제한될 수

밖에 없었다. 그러한 가운데 카알 4세 시기에는 독일어권 처음으로 프라하 대학이 설립되고 새로운 도시 건축이 들어서는 등, 뵈멘(보헤미아)을 중심으로 한 궁정문화가 꽃을 피우게 되었다. 이러한 궁정문화는 빈이나 뉘른베르크 등 독일의 여러 도시에도 영향을 미쳤다.

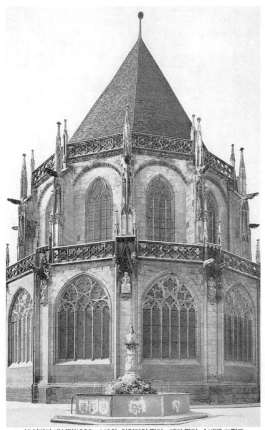
성 십자가 대성당(1320~1409), 하인리히 팔러 · 페터 팔러, 슈바벤 그뮌트

(1) 건축

북유럽과 이탈리아의 차이점이 가장 분명하게 나타난 분야는 건축이었다. 이탈리아에서는 브루넬레스키(Filippo Brunelleschi, 1377~1446)가 건축물에 고전적인 모티브를 사용하는 르네상스적 방식을 도입함으로써 고딕 양식에 종지부를 찍었던 반면, 북유럽에서는 15세기 내내 고딕 양식을 계속 발전시켜 갔다. 특히 독일은 16세기 초까지도 화려하고 아름다운 궁륭을 가진 할렌키르헤 형식의 교회들이 많이 건립되었다.

✳ 팔러 부자

일반적으로 중세 독일의 황제들은 특별한 주거지 없이 이 곳 저 곳을 돌아다

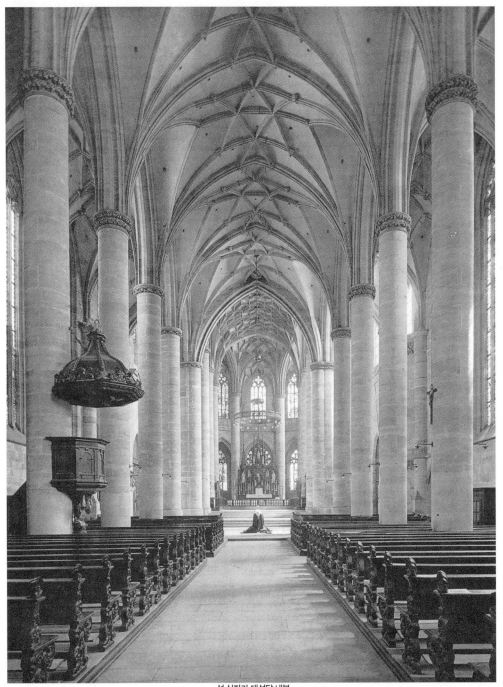
성 십자가 대성당 내부

니면서 통치하였다. 그러나 카알 4세는 프라하에 주거를 정하고, 이 곳을 정치·문화의 중심지로 건설하고자 하였다. 그는 당시 남부 독일에서 가장 유명한 건축가이자 조각가 가문이었던 팔러 가(家) 사람들을 불러들여 전통과 현대가 어우러진 새로운 예술을 추구하였다. 이로써 프라하는 불과 몇십 년 안에 유럽의 다른 대도시에 비견되는 문화의 중심지로 성장하였다.

하인리히 팔러(Heinrich Parler, ?~1371)와 그의 아들 페터 팔러(Peter Parler, 1333년경~99) 등 팔러 가(家) 부자의 대표작인 슈바벤 그뮌트의 〈성 십자가 대성당〉(1320~1409)은 후기 중세 고딕의 전환점을 형성하는 중요한 건축이다. 팔러 부자는 이 성당에서 신랑과 내진을 구분하지 않고 하나의 그물 궁륭으로 연결하였고, 내진쪽의 마지막 두 기둥은 안쪽으로 잡아들여 시야를 터줌으로써 성당 내부가 한눈에 들어오도록 하였다. 또한 예배실을 벽 속의 공간개념으로 인식하고, 예배실 위의 벽을 수평적인 띠로 장식함으로써 공간의 높이를 양분했다.

이와 같은 새로운 공간개념은 성당 외관에도 반영되어, 외관은 난간에 의해 2개의 층으로 나뉘어져 서로 대조를 이루고 있다. 둥근 아치와 첨두 아치, 수평선과 수직선이 풍부한 조화를 이루고 있는 외관은 창문의 기하학적 장식과 함께 고딕 성당의 새로운 아름다움을 창출하고 있다.

또한 페터 팔러는 프랑스 건축가 마티아스(Matthias)의 뒤를 이어 1356년 프라하의 〈파이츠 대성당〉을 재설계하였다. 성당 내부는 쾰른 대성당을 연상시키지만, 연속적인 그물 궁륭을 도입하고 트리포리움과 채광층을 들쭉날쭉하게 설계하여 독특한 분위기를 자아내고 있다. 특히 이 트리포리움 내부 벽에는 동시대 인물들을 묘사한 일련의 흉상들이 조각되어 있는데, 그 중에는 페터 팔러 자신의 흉상도 포함되어 있다. 그의 흉상은 예술가의 실물 자화상으로는 최초의 것으로 평가되고 있다.

파이츠 대성당 내부, 프라하　　　페터 팔러 흉상(1379~86년 사이), 파이츠 대성당 내부 벽

✷ 할렌키르헤의 전성기

〈성 십자가 대성당〉에서 적용된 방식은 1500년경까지 남부 독일의 수많은 할렌키르헤의 모델이 되었다. 암베르크의 〈성 마르틴 성당〉(1421~), 뉘른베르크의 〈성 로렌츠 성당〉(1445~72), 뮌헨의 〈성모 성당〉(1468~94), 안나베르크의 〈성 안나 성당〉(1499~1521) 등이 이 시기에 건립되면서 독일은 이른바 할렌키르헤의 전성시대를 구가하였다. 이 시기의 할렌키르헤들은 비교적 단순한 형태를 띠고 있으나 궁륭을 여러 가지 모양으로 장식한 것이 특징이다.

그 중 안나베르크의 〈성 안나 성당〉은 후기 고딕의 마지막 꽃이라고 불리는 아름다운 성

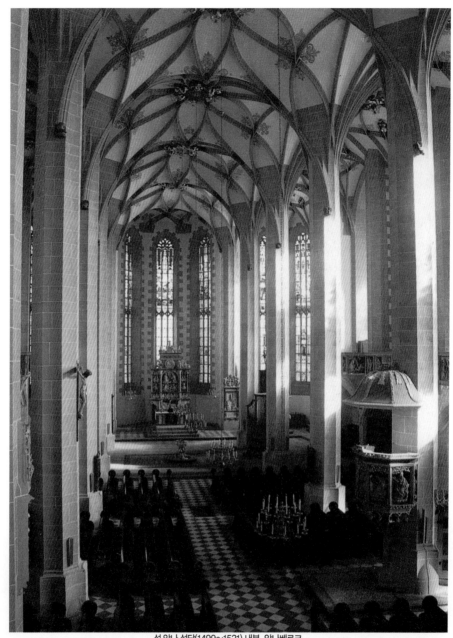

성 안나 성당(1499~1521) 내부, 안나베르크

당이다. 이 성당은 순례성당으로 수수한 외관과는 달리 내부는 경쾌한 할렌키르헤 형식으로 지어졌다. 특히 꽃무늬 장식을 만들어 내며 연속적으로 이어지는 궁륭은 화려한 분위기를 연출하는데, 당시 영국 성당들에서 볼 수 있는 그물이나 부채 모양의 궁륭처럼 복잡하지는 않지만 화려하면서도 단아한 아름다움을 발산한다. 높이와 넓이를 같은 비율로 설계해 차분하고 정돈된 분위기를 주는 내부 공간에서는 이미 르네상스의 기운이 보이기도 한다.

✱ 슈테판 대성당

오스트리아의 고딕 건축 활동은 14세기에 이르러 더욱 활발해졌는데, 이 시기에 지어진 빈의 〈슈테판 대성당〉(1390~1433)은 오스트리아를 대표하는 성당이다. 이 성당 건축에는 팔러 가에서 교육받은 건축가들이 참여하였는데, 서쪽 정면에 작은 쌍탑을 두고 있고, 주 출입구가 있는 익랑의 남북 정면에 대종탑을 두는 특이한 형식을 하고 있다.

북탑은 미완성 상태이고, 현재 볼 수 있는 남탑은 독일의 탑처럼 수직성을 강조하는 거대한 크기에도 불구하고 훨씬 우아한 모습을 하고 있다. 3랑식으로 된 성당 내부는 신랑이나 측랑이 폭과 높이가 비슷해 할렌키르헤 형식을 연상시킨다. 신랑은 측랑보다 약간 높지만 색채 기와로 된 한 지붕으로 덮여 있다.

✱ 비종교적 건축의 증가

한편 도시의 발달과 시민계급의 성장으로 인해 각 도시의 시민들은 자신들의 존재와 부를 과시할 수 있는 비종교적인 건물을 짓고자 하였다. 전기 고딕 시대에는 공동체를 대변하는 성당 건축이 주를 이루었지만, 후기 고딕 시대에는 시민들의 자의식이 더욱 성장함에 따라 그들의 삶과 일에 직접적으로 관련되는 건축물에 관심을 갖게 되었다.

시민들은 도시의 성문이나 시 청사, 자신들의 가게를 석재로 신축하였고, 작업장과 주택

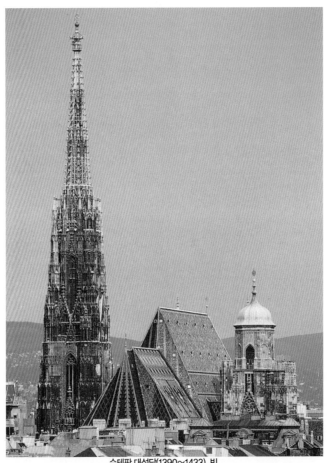

슈테판 대성당(1390~1433), 빈

에 대해서도 관심을 가졌다.

　뤼벡의 〈홀슈타인 성문〉(1464~78))은 한자 자유도시 뤼벡의 도시 입구에 세워진 성문이다. 이 성문은 북부 독일 특유의 '벽돌 고딕' 양식으로 지어졌는데, 원뿔 모양의 탑과 붉은 벽돌 사이로 다닥다닥 붙어 있는 고딕식 창문이 인상적이다.

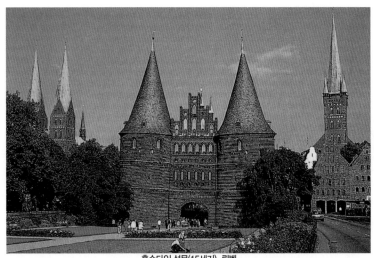

홀슈타인 성문(15세기), 뤼벡

(3) 조각

1) 새로운 성상

중세 말에 들어오면서 유럽은 경제적 불황과 흑사병의 창궐로 인해 사회적 · 정서적으로 혼란을 거듭하고 있었다. 이러한 분위기 속에서 당시 점차 세력을 잃어가던 귀족들은 말세적인 사치와 향락에 빠졌고, 시대의 고통에 직면한 민중들은 극단적인 비탄에 빠져 죽음에 대한 강박관념에 사로잡히게 되었다. 이런 사회적 위기 속에서도 정신적 지주로 남아 있던 교회는 그리스도의 수난과 최후의 심판을 강조함으로써 위안을 주는 한편, 더욱 진실된 믿음을 강조하기도 하였다.

자애로운 신을 갈구하는 시대적 상황에서, 기독교 미술 또한 전통적인 주제에 감정적인 호소력을 불어넣으려는 경향이 급속하게 높아졌는데, 이 시기에 만들어진 새로운 유형의 성상들은 이러한 경향을 반영하고 있다.

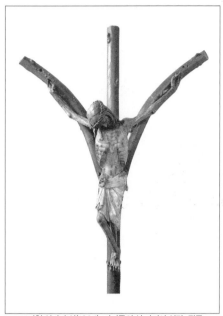

Y자형 십자가 상(1304), 카피톨의 성 마리아 성당, 쾰른

✱ Y자형 십자가 상

새로운 유형의 성상 중 그 대표적인 예가 비참하게 죽어가는 그리스도를 묘사한 십자가 상이다. 이 시기에는 그리스도의 형상이 경외감을 불러일으키는 거룩함 속에서 두 눈을 뜨고 축복하는 모습이 아니라 주로 십자가 위에서 고통을 받으며 고개를 떨군 채 두 눈을 감고 있는 모습을 띠게 되었다. 교회는 이런 형상을 통해 그리스도의 수난을 강조함으로써 당시 고통받고 있던 사람들로 하여금 그리스도가 겪은 수난의 의미를 되새기고 자신이 처한 상황을 극복할 수 있다는 믿음을 갖도록 하고 있다.

쾰른의 〈Y자형 십자가 상〉(1304)도 그 중 한 예이다. 이 십자가 상에서 그리스도는 차마 눈을 뜨고 보기 어려울 정도로 처참한 모습을 하고 있다. 사람들은 이러한 그리스도의 모습을 보며 두려움과 함께 자신들의 고통에 대한 마음의 위안을 받았을 것이다. Y자형의 이 십자가 상은 삼위일체의 상징을 포함하는 십자가 상의 새로운 유형을 보여 준다.

✱ 피에타

성모 마리아 역시 자비로운 마돈나가 아니라 비탄에 빠진 어머니의 모습으로 표현되었다. 이제 성모는 십자가 발치에서 슬픔에 지쳐 실신하거나, 그리스도의 시신을 안고 비탄에 잠겨 있는 '피에타(pieta ; 이 말은 측은함과 경애심의 어원이 되는 라틴어 'pietas' 에서 온 것

이다)'의 모습으로 묘사되었다. 특히 피에타 상은 이 시기에 만들어진 가장 보편적인 형상 중 하나로, 보는 사람의 마음 속에 두려움과 측은함을 불러일으켜 보는 사람 자신의 감정을 성모의 감정과 일치시키려는 의도에서 제작되었다.

독일의 피에타 상은 머지않아 이탈리아에도 전해졌는데, 미켈란젤로(Michelangelo Buonarroti, 1475~1564)의 〈피에타〉(1498~99) 역시 독일의 피에타에서 절대적인 영향을 받았다.

14세기 초에 만들어진 목재 〈피에타〉(14세기 초)는 선명한 채색으로 인해 더욱 충격적

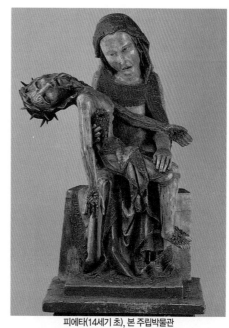

피에타(14세기 초), 본 주립박물관

으로 느껴진다. 차마 볼 수 없을 정도로 피골이 상접한 그리스도는 축 늘어진 채 피가 샘솟듯이 흐르고 있고, 그리스도를 안고 있는 성모는 슬픔과 분노에 찬 모습으로 넋을 잃고 있다. 이 시기 조각들은 다소 과장된 형상을 보여 주는데, 이러한 피에타 상은 중세 말 당시 죽음의 위협 속에 극도로 고통받고 있던 당시 사람들의 심정을 반영하고 있다.

✱ 우아한 마돈나

한편 최후의 심판에 대한 관심이 커지면서 자비심과 간청, 희망의 이미지를 지닌 성모자상이 출현했다. 12세기 성모 마리아 신앙이 대두되면서 많은 성당들이 성모 마리아에게 바쳐졌고, 수많은 성모 상이 제작되었다. 그중에서 '서 있는 성모'라는 새로운 형태의 성모 상

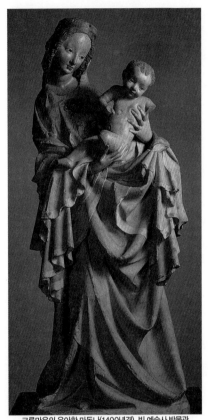

크루마우의 우아한 마돈나(1400년경), 빈 예술사 박물관

이 나타났는데, 이러한 형태의 성모 상은 특히 후기 고딕 시기에 정점에 달했다. 서 있는 성모 상은 1400년경 온화하고 부드러운 아름다움을 추구했던 이른바 '우아한 양식(Schöne Stil)'의 영향으로 보다 친근하고 인간적인 성모자 상으로 발전하였다. 보헤미아 지방을 중심으로 발전한 '우아한 마돈나' 유형의 성모자 상은 여성적이고 우아한 성모의 자태가 인상적인데, 성모가 아기 예수를 안고 서 있는 모습은 예수가 겪게 될 미래의 수난에 대한 상징적 의미를 담고 있다.

〈크루마우의 우아한 마돈나〉(1400년경)는 우아한 자태의 성모가 사람들에게 아기 예수를 보여 주듯이 안고 있다. 아기 예수는 나약한 어린아이의 벗은 모습으로 자신의 육신을 드러낸다. 사람들에게 접근하려고 발버둥치는 아기 예수와 아기를 놓치지 않으려고 애를 쓰는 성모의 자세는 자연스럽게 S자형의 구성을 만들어 내면서 뛰어난 조화와 균형을 이루고 있다. 부드럽게 처리된 성모의 얼굴과 우아한 자세는 귀족풍의 품위를 풍기고 있고, 옷주름은 풍부하면서도 대담하게 처리되어 장식적 효과를 높이고 있다. 이 작품은 석회석 위에 채색을 한 것이지만, 마치 자기로 만든 것처럼 윤이 나고 매끄럽게 느껴진다.

2) 목조 제단장식

15세기 후반 독일어권에서는 훌륭한 목재 조각들이 많이 제작되었다. 특히 남부 독일을 중심으로 오랜 전통을 지닌 목재 조각들이 주로 제단을 꾸미기 위해 크고 화려하게 만들어졌다. 섬세한 세부 묘사가 돋보이는 이 조각들은 대부분 금박이 입혀지거나 채색을 하여 화려하게 꾸며졌는데, 그림과 소형 건축·조각이 한데 어우러져 총체예술적 성격을 띠고 있다.

✳ 리멘슈나이더

프랑켄 지역에서 활동한 틸만 리멘슈나이더(Tilman Riemenschneider, 1460~1531)는 독특한 사실주의 조각을 발전시켰다. 로텐부르크의 〈성스러운 피의 제단〉(1501~05)에서 제단 가운데 있는 '최후의 만찬' 장면은 특히 주목할 만하다. 이 작품은 환상적인 트레이서리 구성과 같은 전형적인 후기 고딕의 특징을 보여 주고 있지만, 새로운 엄숙함과 절제를 보여 준다. 리멘슈나이더는 조각의 뒷배경을 창문 모양으로 뚫어 장식했는데, 이 때문에 뒤에서 들어오는 빛이 장면의 극적 효과를 살리고 있다. 또한 최후의 만찬 장면에서는 보통 예수가 가운데 앉아 있는데, 이 작품에서는 예수가 옆으로 비켜 앉아 있고, 유다의 배반을 예언하며 그와 눈을 맞추는 순간에 초점을 두고 있다. 사도 요한은 예수의 충격적인 소리를 듣자 예수께 얼굴을 파묻고 있는데, 이러한 자

성스러운 피의 제단(1501~05), 틸만 리멘슈나이더, 성 야콥 성당, 로텐부르크

성모 마리아 교회의 높은 제단(1477~89), 파이트 슈토스, 크라카우

세도 이 시기에 유행했던 것으로 예수와 요한의 특별한 관계를 암시한다. 이 작품은 기존의 작품들과는 달리 화려한 금박을 하지 않았고, 형상들을 단순하게 묘사하면서 감정을 충실하게 전달하고 있는데, 이는 최후의 만찬이 갖는 교훈적 성격을 강조하기 위한 것이었다.

✱ 슈토스

주로 뉘른베르크에서 활동한 파이트 슈토스(Veit Stoss, 1450년경~1533)는 고딕 양식의 장엄함에서 벗어나 개개 인물상에 좀더 역점을 둔 작품을 만들었다. 크라카우 시의 주문을 받아 목각으로 제작한 〈성모 마리아 교회의 높은 제단〉(1477~89)은 푸른색 배경과 장식창의 창살로 인해 인물의 모습과 자세가 훨씬 명확하게 드러난다. 제단 중앙은 사도들에 둘러싸여 기도중에 임종을 맞는 성모의 모습이 묘사되어 있고, 맨 위에는 천상에서 예수를 만나 영광을 받는 성모의 모습이 새겨져 있다. 죽음을 맞이하는 성모의 자세와 성모의 죽음을 지켜보는 사도들의 모습 등에서 잘 알 수 있듯이 인물들의 표정과 몸짓은 표현주의적이고, 옷주름의 섬세한 처리는 놀랍도록 정교하여 보는 이의 감탄을 자아낸다.

✱ 파허

티롤 출신의 미하엘 파허(Michael Pacher, 1435?~1498)는 회화와 목재 조각에 모두 뛰어난 몇 안 되는 예술가 중 하나였다. 그가 만든 〈성 볼프강 제단〉(1471~81)은 화려한 금박과 섬세한 조각이 어우러져 눈부신 장관을 연출한다. 중앙 제단은 천상에서의 성모의 대관을 묘사하고 있는데, 풍부한 트레이서리 장식과 함께 모든 것이 황금색으로 빛나기 때문에 그 내용보다는 제단 전체의 분위기와 어울려 화려하면서도 신비로운 이미지를 만들어 낸다. 양옆 날개의 그림들은 중앙의 조각과는 달

성 볼프강 제단(1471~81), 미하엘 파허, 잘츠캄머구트

리 뚜렷한 형태와 선명한 색채로 대조를 이루고 있다. 조각가로서 뿐만 아니라 화가로서의 파허의 기량을 보여 주는 이 그림들은 이탈리아 회화의 영향을 받은 것이다. 전체적으로 이 제단은 후기 고딕의 조각과 이탈리아 르네상스 회화의 독특한 결합이라고 할 수 있다.

(4) 회화

회화의 경우 조각에 비해 시기적으로 다소 늦게 발전했다. 그러나 14세기 후반 패널화가 급속히 보급되고 대형 제단화가 제작되면서 '회화의 시대' 라고 불릴 정도로 독일의 회화는 비약적인 발전을 이룩하였다.

특히 이탈리아 시에나 화파의 영향을 받은 보헤미아 궁정미술의 영향으로 고딕의 '착켄스타일' 에서 벗어나, 부드러운 윤곽과 자연스러운 인물 배치에 기초한 사실주의적 그림들을 추구해 나갔다. 그러나 독일에는 여전히 중세적 전통이 강하게 남아 있었기 때문에 화가들은 자연이나 인간을 신이 창조한 물질세계의 표상이라는 입장에서 그 하나하나의 의미를 중시하였고, 이를 세밀하고 충실하게 묘사하고자 하였다. 이러한 경향은 유화의 개발로 더욱 배가되었다.

✴ 마이스터 폰 비틴가우

비틴가우 제단화를 제작한 이른바 '마이스터 폰 비틴가우(Meister von Wittingau : 비틴가우의 마이스터)' 는 당시 보헤미아 궁정에서 유행했던 '우아한 양식' 의 대표적 화가였다. 그는 당시 조각가들이 추구하였던 자연주의의 이상을 회화에 도입함으로써 대담한 윤곽과 구성을 지닌 새로운 회화를 실현하고자 하였다. 〈그리스도의 부활〉(1385~90년경) 역시 자

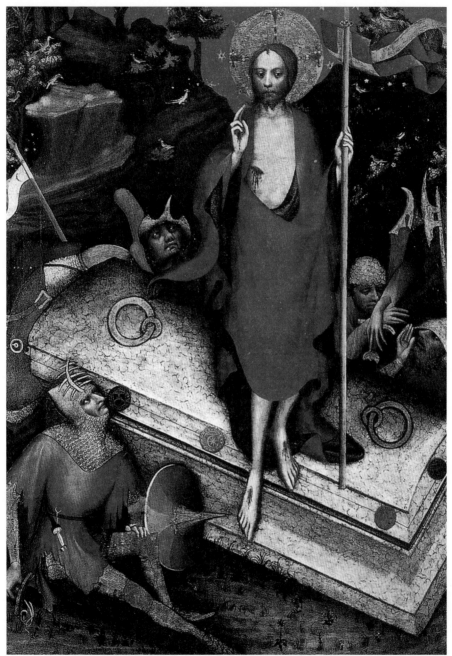

그리스도의 부활(1385~90년경), 마이스터 폰 비틴가우, 프라하 국립미술관

연스런 인물 묘사와 대담한 구성을 통해 그리스도 부활의 기적이 갖는 현장감을 강조하고 있다. 이 그림은 인물들을 화면의 전면에 배치하고 뒤에는 풍경을 그려 넣어 공간감을 살림으로써 보는 사람이 마치 부활의 현장에 있는 듯한 느낌을 갖게 한다. 구세주의 모습으로 홀연히 부활한 그리스도는 봉인된 채 뚜껑이 닫혀 있는 관 위에 떠 있듯이 서 있고, 졸다가 놀라서 깬 듯한 병사들은 놀랍고도 황홀한 표정으로 기적의 현장을 응시하고 있다.

붉은 옷을 걸친 그리스도는 마치 조명을 받은 듯 환하게 빛나면서 뒤쪽 배경의 어두운 산들과 강한 대조를 이루고 있다. 밝음과 어둠의 대조를 통해 빛의 효과를 극대화하는 방식은 이후 서양 회화의 주요 테마로 등장한다.

✻ 로흐너

15세기 중엽 쾰른에서 활동했던 슈테판 로흐너(Stefan Lochner, 1410?~1451)는 섬세한 세부 묘사를 추구한 북유럽의 대표적인 화가이다. 〈장미 넝쿨 아래의 성모〉(1440년경)에서 성모자는 여전히 중세풍의 황금색 배경 속에 앉아 있고, 그들을 둘러싼 작은 천사들과 섬세하게 장식된 여러 형상들도 전형적인 고딕 양식을 보여 준다.

고딕 양식의 그림들은 상징적 의미를 가진 여러 형상들을 대칭적인 구도로 배열하는 것이 특징인데 여기서도 성모의 동정(흰장미, 백합, 장신구 등), 예수의 희생과 구원(붉은 장미, 사과 등)을 상징하는 여러 형상들이 성모자를 중심으로 펼쳐지듯 배열되어 있다.

또한 이 그림에서 로흐너는 성모자를 가운데 크게 그린 반면, 주위의 천사들은 각기 다른 시점 하에서 화면 안에 적절히 배치하는 등 전통적인 관례를 따르고 있다. 15세기 회화들을 자세히 살펴보면 이와 유사한 이미지는 도처에서 발견되지만, 로흐너의 작품은 기존의 고딕 양식에 비해 훨씬 사실적이고 자연스러운 어휘를 사용해 한층 더 부드러우면서도 은근한 매력을 풍긴다.

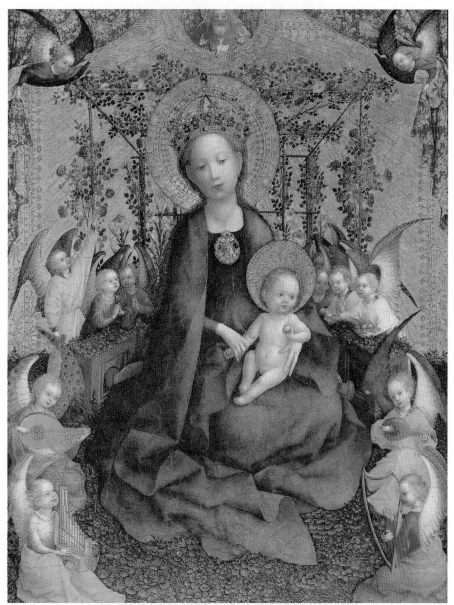

장미 넝쿨 아래의 성모(1440년경), 슈테판 로흐너, 쾰른 발라프 리하르츠 미술관

막달레나 제단화(1432), 루카스 모저, 티펜브론 순례성당

✳ 모저

로흐너와 동시대에 남부 독일에서 활동했던 루카스 모저(Lukas Moser, 1390~1434 이후)는 〈막달레나 제단화〉(1432)라는 독특한 작품을 제작했다. 이 작품은 얀 반 아이크(Jan van Eyck, 1390~1441)의 〈겐트 제단화〉(1432년 완성)에 비견될 만큼 중요한 작품이라는 평가를 받고 있다. 제단화의 주인공 마리아 막달레나는 예수가 죽은 후 모든 재산을 처분하고 평생을 극도로 청빈한 삶을 살았던 여인이다.

14세기 이탈리아 탁발 수도회에서는 그녀를 청빈의 이상으로 삼고 숭배했는데, 모저의 작품은 이러한 배경에서 막달레나의 일화를 네 장면으로 묘사하고 있다. 이 작품에서 로저는 처음으로 바다 풍경을 깊이 있게 묘사하였고, 복잡한 건축물을 입체적으로 묘사하고 있다. 또한 장면들을 논리적으로 연관시켜 자연스럽게 배치하고 그에 따라 인물들을 그룹으로 묘사하고 있다는 점에서 그가 공간의 가치를 새롭게 인식하고 있음을 보여 준다.

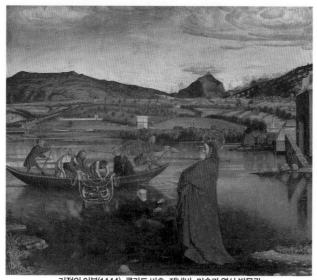

기적의 어부(1444), 콘라트 비츠, 제네바, 미술과 역사 박물관

✷ 비츠

당시 유럽의 많은 화가들은 현실을 눈에 보이는 그대로 전달하기 위해 구시대의 관습에서 탈피하여 좀더 급진적인 시도를 하기 시작했다. 바젤과 제네바에서 활동한 스위스 화가 콘라트 비츠(Konrad Witz, 1400~45/46년경)는 그 중에서도 가장 선도적인 화가였다. 제단화의 일부로 그려진 〈기적의 어부〉(1444)는 예수가 부활한 뒤 티베리아 해에서 고기를 잡고 있던 제자들에게 나타났던 장면을 묘사하고 있다(요한복음 제21장).

이 그림에서 비츠는 티베리아 해를 제네바에 있는 레만 호의 실제 풍경으로 그려 넣었다. 화면 뒤쪽으로 르 몰 산이 보이고, 오른쪽에는 제네바 시가 보인다. 이로써 이 그림은 실제 풍경을 정확히 묘사하고자 시도한 최초의 작품이 되었다. 비츠는 제네바 사람들에게 친숙한 실제 풍경을 제단화의 배경으로 설정함으로써 이 그림을 대하는 제네바 사람들에게 보다 현실감 있는 감동을 주고자 하였다. 템페라로 그려진 이 그림에서 미묘한 광택처리는 물 표면에 어른거리는 그림자를 만들어 내는데, 이러한 기법은 반 아이크의 영향을 받은 것이다. 예수를 보자 급하게 호수로 뛰어든 베드로나 고기를 거둬들이는 제자들의 활기찬 모습과 그리스도의 기념비적 모습이 대조를 이루면서 기적의 본질이 강조되고 있다.

✳ 판화의 발전

15세기 중엽 독일에서는 새로운 미술 기법인 목판화술이 개발되어 향후 미술 발전에 지대한 영향을 미치게 된다. 얼마 후 구텐베르크(Johann Gutenberg)가 목판화술의 영향으로 인쇄술을 발명한 뒤 목판화는 15세기 후반에 발간된 많은 책에서 삽화로 등장하기에 이른다. 초기 목판화는 〈성 도로테아〉(1420년경)에서 보듯이 분명한 윤곽선과 장식적 문양으로 구성되어 있었다.

그러나 목판화는 독특한 예술성에도 불구하고 평면적이고 세부 묘사에는 적합치 않았기 때문에 곧이어 동판화가 개발되었다. 동판화는 목판화에 비해 훨씬 풍부한 세부 묘사가 가능했고 미묘한 효과까지도 낼 수 있었다. 이후 독일의 판화 기법은 순식간에 전 유럽에 전파되어 여러 나라에서 다양한 동판화가 제작되었다. 동판화의 보급은 다른 사람의 작품을 쉽게 구해볼 수 있게 하였고, 따라서 그들의 아이디어나 작품을 모방하는 것이 용이해졌다. 인쇄술의 발명이 사상의 교환을 촉진하여 종교개혁을 촉발했듯이 그림의 인쇄는 이탈리아에서 시작된 르네상스를 전 유럽으로 확산시키는 촉진제가 되었다.

✳ 숀가우어

마르틴 숀가우어(Martin Schongauer, 1453?~1491)는 이 시기 가장 유명한 동판화가이다. 금세공사의 아들로 태어난 그는 라이프치히 대학에서 공부한 후 아버지의 공방에서 판화와 드로잉을 익혔다. 그는 화가로도 활동했지만, 그보다는 판화가로서 국제적인 명성을 날렸다. 그의 동판화는 복잡하고 정교한 구성, 깊이 있는 공간감, 풍부한 질감 등에서 패널화에 맞먹는 조형 수준에 도달했다. 그의 동판화는 당시의 많은 화가들에게 영감을 제공하기도 했지만, 무엇보다도 그가 발전시킨 동판화 기법은 다음 세대의 거장인 알브레히트 뒤러(Albrecht Dürer)의 예술적 토양을 형성하는 데 크게 기여하였다.

성 도로테아(1420년경), 뮌헨 주립판화미술관

거룩한 밤(1470~73), 마르틴 숀가우어, 워싱턴 국립미술관

숀가우어의 동판화 〈거룩한 밤〉(1470~73)은 아기 예수가 탄생한 날을 그리고 있는데, 색
채를 사용하지 않았음에도 불구하고 섬세하게 조절된 명암과 형태의 정확성 등으로 인해
작품 속 모든 사물들의 재질과 표면의 촉감이 느껴질 정도로 정교하게 표현되고 있다. 숀가
우어는 아기 예수가 마굿간이 아닌 폐허가 된 고딕 성당에서 출생한 것으로 묘사하고 있는
데, 고딕 성당의 잔해를 이용해 공간을 암시하고 제재를 적절하게 배치하여 균형잡힌 구성
을 보여 준다.

II

르네상스 미술

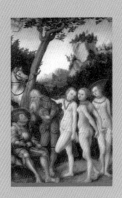

1. 르네상스

'르네상스(Renaissance)' 라는 용어는 대략 14세기 후반 이탈리아에서 시작되어 그 후 16세기에는 북유럽으로까지 확산된 사상 · 문화 · 예술 전 분야의 새로운 경향을 일컫는 말이다. '르네상스' 는 재생 또는 부활을 의미하는데, 이탈리아인들에게 부활이라는 관념은 자신들이 한때 문명세계의 중심이었다는 자부심 속에서 '위대한 로마' 를 재생시켜야 한다는 의지와 관련이 있다. 당시 이탈리아인들은 고전시대에 모든 학문과 예술 · 과학 등이 만개해 있었는데, 이 모든 것이 고트족 같은 게르만족들에 의해 파괴되었기 때문에 이 영광스러운 과거를 다시 부흥시켜 새로운 시대를 이룩하는 것이 그들의 과제라고 생각했다.

그러나 '부활' 이라는 의미의 르네상스는 중세의 부흥을 가져왔던 바로 그 원동력이 사실상 가속화된 것이라고 할 수 있다. 달라진 것이 있다면 종교적인 활동보다는 현세적인 삶에 대한 관심이 훨씬 커졌다는 점이다. 여기에는 무엇보다도 교회의 권위가 약화되고 세속화되었다는 것과, 십자군 원정 이후 현세적인 삶을 긍정하는 고전 문화와 접할 수 있는 기회가 증대되었고 동양의 사치품들이 유입되면서 세속적인 삶을 솔직하게 수용하는 분위기가 형성되었다는 것이 커다란 요인으로 작용하였다.

사람들의 관심이 내세의 삶에서 현세의 삶으로 전환되었다는 것은 곧 세계와 인간에 대한 발견이자 근대 정신의 탄생으로 평가할 수 있다. 이러한 르네상스 정신의 가장 보편적이고 근본적인 이상은 '휴머니즘(Humanismus)' 이라는 말로 요약된다. 넓은 의미에서 이 말은 인간의 고귀함과 가능성에 대한 신념에서 인간 개개인의 존엄성을 강조하는 의미를 지닌다. 인간의 의지 · 능력 · 개성을 중시하는 이런 휴머니즘에 입각해서 이탈리아의 르네상스는 수많은 지적 · 문화적 진보를 이룩했지만, 그 중에서도 가장 뛰어난 업적은 예술 분야에

서 나타났다.

종교개혁의 소용돌이에 휩쓸리기 전인 16세기 초 독일은 고도의 경제성장을 이루었고 이에 따라 문화도 급속히 발전하였다. 하이델베르크나 빈 등에서 대학들이 번성하였고, 바젤은 회화의 중심지로서 곧 베네치아와 어깨를 나란히 하게 되었다. 이러한 상황에서 북유럽 르네상스는 주로 독일을 중심으로 전개되었다. 특히 당시 남북 교역의 중심지였던 뉘른베르크를 기점으로 르네상스 미술이 전파되어 나갔다. 그러나 곧이어 일어난 종교개혁의 영향으로 전 독일이 혼란에 휩싸이면서 르네상스의 전파 속도가 더뎌질 수밖에 없었다.

또한 독일 미술에는 전통적으로 후기 고딕의 영향이 워낙 강하게 남아 있어 이탈리아에서 유입된 르네상스적 요소들이 후기 고딕적 요소와 혼합되었기 때문에 대략 1490년에서 1540년에 걸친 독일 르네상스 미술은 일부 회화 분야를 제외하고는 르네상스라고 특징지을 만한 작품이 그리 많지 않은 편이다. 따라서 독일 미술의 경우 건축을 비롯한 많은 예술 분야에서 일반적으로 르네상스 양식의 주요 작품들은 16세기 후반 '매너리즘 (Manierismus)'이라 불리는 '후기 르네상스' 시대에 가서야 등장했다. 그러나 이 시기의 작품들도 곧이어 대두되는 바로크적 요소와 혼합되어 복합적인 성격을 보이게 된다.

1) 건축

16세기 전반 동유럽에서는 이미 이탈리아식 르네상스 건축이 시작되고 있었을 때에도 독일어권에서는 여전히 후기 고딕의 영향이 강하게 남아 있었다. 이탈리아로부터 새로운 건축 양식이 소개되고, 이탈리아를 여행하고 돌아온 군주들이 새로운 양식을 요구했음에도 불구하고 독일 건축가들은 건물의 본체는 고딕을 그대로 유지한 채 원주나 프리즈 등을 덧붙인다든지 하는 정도에 그쳤다. 따라서 이 시기 건축은 외견상 이탈리아의 형식과 후기 고딕의 전통이 혼합된 형태를 띠고 있을 뿐, 순수한 이탈리아식 르네상스 건축을 찾기란 쉽지

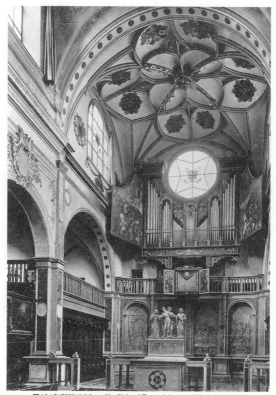

푸거 예배당(1506~18) 내부, 아우그스부르크 카멜 수도회 성당

않다. 그나마 어느 정도 순수한 르네상스 건축이라고 할 수 있는 것들은 남부 독일이나 프라하 등에서 찾을 수 있는데, 이것들은 건축주가 자신의 취향을 과시하기 위해 이탈리아 건축가들을 고용해 지은 경우가 대부분이었다.

✳ 푸거 예배당

아우그스부르크의 〈푸거 예배당〉(1506~1518)은 당시 아우그스부르크의 재력가였던 푸거 가(家)의 형제들이 기증한 것으로, 카멜 수도회 성당 안에 있는 장례 예배당이다. 이 예배당은 르네상스와 후기 고딕의 혼합양식을 잘 보여 준다. 횡단 아치가 궁륭을 분할하고, 양옆의 둥근 아치들이 공간의 경계를 형성하고 있는 점이라든가, 벽기둥을 강조하고 제단 뒤쪽

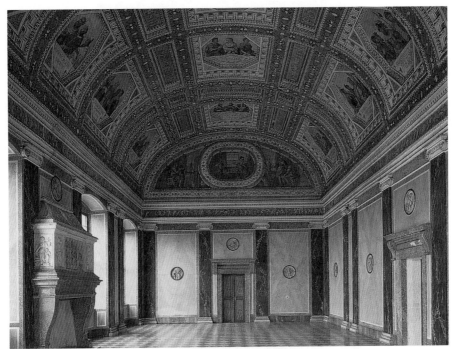
란츠후트의 도시궁(1536~43) 내부

에 아치 벽감을 두어 조각으로 장식한 점 등은 이 예배당이 르네상스 양식을 수용하고 있다는 것을 말해 준다. 그러나 고리 모양의 늑재로 장식된 궁륭은 모든 르네상스적 요소들을 압도하면서 건물 자체를 후기 고딕으로 되돌려 놓는다. 제단 뒤 벽 위쪽을 모두 차지하고 있는 파이프 오르간이 인상적이다.

✱ 란츠후트의 도시궁

바이에른 공작 루드비히 10세가 이탈리아의 만투아를 여행하고 돌아와 지은 〈란츠후트의 도시궁〉(1536~43)은 알프스 이북에서 가장 순수한 이탈리아식 르네상스 건축이다. 이 건물에는 '마이스터 지기스문트(Meister Sigismund)'라는 건축 감독의 이름만 전해질 뿐, 실제 건축가는 분명하지 않다. 건물의 중심인 '이탈리아 홀'은 검은색의 이오니아식 납작

기둥으로 장식된 벽과 원통형 궁륭 형태의 천장으로 되어 있다. 천장은 석고 장식의 틀로 나뉘어져 있고, 그 안을 한스 복스베르거(Hans Bocksberger d., 1510~69년경)의 프레스코 화로 채우고 있다.

2) 회화

이른바 '뒤러 시대(Dürerzeit)'라고도 불리는 독일 르네상스는 위대한 회화의 시기였다. 이 시기는 독일이 자랑하는 알브레히트 뒤러(Albrecht Dürer, 1471~1528)를 비롯해 마티아스 그뤼네발트(Mathias Grünewald, 1475?~1528)와 한스 홀바인(Hans Holbein d. J., 1497/8~1543) 등이 활동하던 때로, 어떤 장르보다도 회화에서 독보적인 발전을 이룩했다.

이들의 회화는 후기 고딕 시대에 형성되었던 북유럽의 전통을 유지하면서도 이탈리아에서 시작된 새로운 미술 경향을 도입함으로써 독일은 물론 북유럽 르네상스의 발전에 기여하였다.

✳ 뒤러

알브레히트 뒤러는 뉘른베르크에서 금세공사의 아들로 태어났다. 독일 미술 정신의 정수를 보여준 예술가로 평가받고 있는 그는 독일 르네상스 시대를 연 장본인이기도 하다. 그는 이탈리아에서 시작된 르네상스의 이상을 북유럽의 토양에 이식시키고자 노력하였다. 그는 르네상스 미술에서 인물의 형태나 자세를 따오는 데 만족하지 않고 새로운 미술의 원리를 철저히 이해하고 이를 적극적으로 받아들였다. 당시 북유럽에서는 예술가를 보통의 장인에 불과한 존재로 취급하고 있었는데, 뒤러는 이탈리아 여행을 통해 그 곳 예술가들이 인문학자요 과학자로 존경받는 것을 보고 북유럽 화가들에게 이탈리아의 학문세계를 전파하는 한편 예술가에 대한 일반인들의 편견을 타파하기 위해 진력하였다.

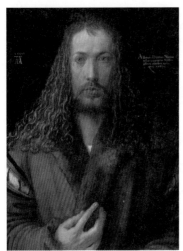
자화상(1500), 알브레히트 뒤러, 뮌헨 알테 피나코텍

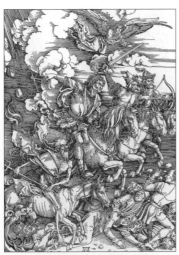
요한 묵시록(1498), 알브레히트 뒤러,
칼스루에 주립미술관

그는 '북유럽의 레오나르도' 라고 불릴 정도로 광범위한 분야에서 뛰어난 기량을 발휘했다. 그는 특히 자신의 모습에 매료된 최초의 화가로, 예술가가 지적으로나 사회적으로 귀족들과 하등 다를 것이 없으며, 비천한 기능공이 아니라 예술적 창조자라는 사실을 많은 자화상을 통해 보여 주고자 하였다.

여우 코트를 입은 자신을 그린 〈자화상〉(1500)은 스스로를 마치 그리스도처럼 묘사함으로써 예술가도 창조자라는 자부심을 표현하고 있다. 그림 왼쪽에는 그의 독특한 서명이 선명하게 드러나 보인다. 자화상을 비롯해 그가 그린 초상화들은 정밀묘사와 더불어 베네치아 화파에서 볼 수 있는 빛과 색채의 효과가 능숙하게 결합되어 생생하면서도 내면적인 깊이가 느껴진다.

뒤러는 르네상스의 이상을 구현하려고 애쓰는 한편 북유럽 미술의 전통에 따라 자연을 충실하게 재현하려는 데도 심혈을 기울였다. 그의 성공작인 〈요한 묵시록〉(1498)은 목판화로, 흑과 백의 완벽한 조화를 통해 색채로도 표현하기 어려운 미묘한 효과를 성취하고 있다.

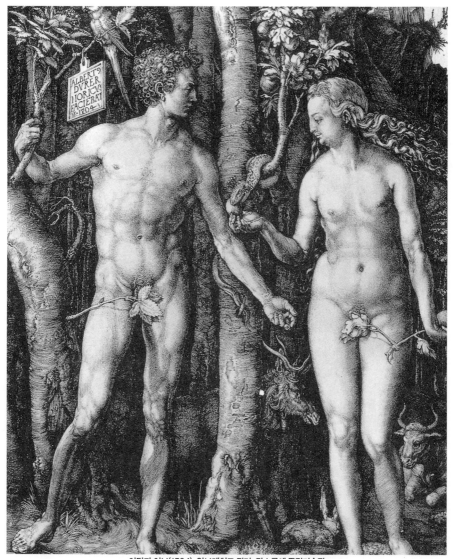

아담과 이브(1504), 알브레히트 뒤러, 칼스루에 주립미술관

이 작품에서 볼 수 있는 역동적인 힘, 정교한 사실주의 기법, 무시무시한 상상력은 최후의 심판이 멀지않았다고 믿고 있던 당시 사람들에게 커다란 충격을 주었다. 이후 그는 이탈리아에서 습득한 지식을 바탕으로 특히 동판화 분야에서 독보적인 실력을 발휘하였는데, 그의 동판화는 고딕 미술이 자연의 모방에 관심을 기울인 이래 고딕 미술의 성과를 집약하고 이를 한 단계 끌어올린 것으로 평가된다.

뒤러는 또한 고딕 미술이 도외시했던 인체의 아름다움에도 지대한 관심을 기울였다. 그는 인간 형태에서 무엇이 미를 만드는지 그 법칙을 발견하기 위해 인체 비례에 대한 여러 가지 실험을 시도했는데, 이러한 시도 중의 하나가 〈아담과 이브〉(1504)라는 동판화이다.

뒤러는 고대 조각을 바탕으로 하되 이를 변형시켜 자신만의 새로운 인체 비례법칙을 따르고 있다. 인물들은 고대 조각처럼 아름답지도 않고 다소 인위적인 느낌이 드는데, 이는 이탈리아의 새로운 기법을 받아들이되 북유럽의 전통을 포기하지 않았다는 것을 보여 주는 것이다. 동·식물의 세부 묘사에서도 북유럽 자연주의의 전통이 잘 나타나고 있다.

제단화의 날개용으로 그려진 〈네 명의 사도〉(1526)에는 각자 개성과 위엄을 지닌 사도들이 당당한 모습으로 묘사되어 있는데, 개인 하나하나를 세밀하게 묘사하는 북유럽 미술의 전통과 마사치오(Masaccio, 1401~28)에서 유래한 인물 드로잉에 대한 이탈리아의 전통이 서로 결합되어 있음을 볼 수 있다.

이 작품은 왼쪽에 요한과 베드로, 오른쪽에 바울과 마가를 독특한 개성을 지닌 인물들로 묘사하고, 아래쪽에는 루터(Martin Luther, 1483~1546)가 번역한 성경에서 따온 그들의 글을 새겨놓았다. 이 글에는 인간이 저지르는 오류와 허영을 신의 의지로 오해하지 않도록 권유하는 내용이 담겨 있다. 바로 이 점에서 이 그림은 뒤러의 종교관을 반영한 것이라 할 수 있다. 나아가 이 그림은 보다 더 보편적인 입장에서 인간의 서로 다른 네 가지 기질을 상징하는 것으로 해석되기도 하고, 네 가지로 구성되는 우주 조화의 원리를 의미한다고 해석되기

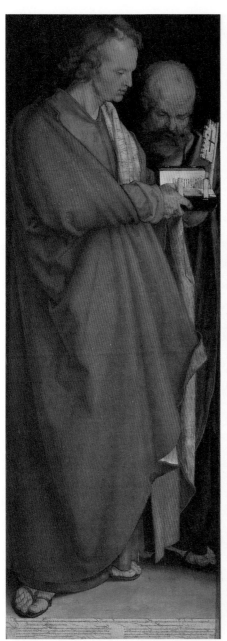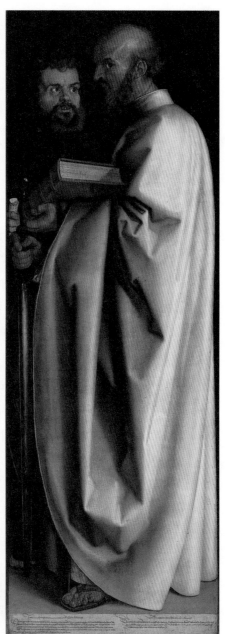

네 명의 사도(1526), 알브레히트 뒤러, 뮌헨 알테 피나코텍

도 한다. 뒤러는 각각의 기질과 요소들이 한 사람의 개인이나 우주 안에 같이 공존하듯이 인간의 전체성, 교회를 구성하는 통합력, 나이와 서열을 따지지 않는 인간적 유대감 등을 중요하게 생각했는데, 이 그림에서도 조각처럼 단단하고 완벽한 필치 속에 네 사람의 개성과 동료애가 잘 드러나 있다.

✳ 그뤼네발트

마티아스 그뤼네발트는 19세기에야 본명이 마티스 고타르트 니타르트(Mathis Gothart Nithart)라고 밝혀질 정도로 그에 관해 잘 알려진 것이 없지만, 독창성과 표현력에 있어서는 뒤러를 능가하는 것으로 평가된다. 그뤼네발트는 많은 면에서 뒤러와 전혀 달랐다. 뒤러의 예술적 특장이 선에 있었다면, 그는 색을 통해 새로운 표현 기법을 성취했다. 뒤러가 르네상스의 새로운 기법을 받아들인 반면, 그는 대체로 중세를 고수하였다. 그에게 있어 그림은 오로지 종교적인 목적에 봉사하는 것이기 때문에 그의 그림에서는 종교적인 진리를 선포하기 위해 아름다움이 희생되는가 하면 합리적인 인체의 비례가 무시되고 고딕식 비례가 적용되는 등 중세적 경향을 보이고 있다.

그뤼네발트의 종교화는 대부분 그리스도의 수난에 관한 것들인데, 특히 1515년에 제작한 〈이젠하임 제단화〉(1510~15)에 그의 예술적 특징이 잘 드러나 있다. 이 제단화는 슈트라스부르크 근처 이젠하임에 있는 성 안토니우스 수도원 성당의 제단을 꾸미기 위해 그린 것이다. 이 수도원에서는 치명적인 흑사병 환자들을 돌보고 있었는데, 이 그림은 고통받는 환자들과 이들을 간호하는 모든 이들에게 위안을 주고 신앙심을 고취시키기 위해 그려진 것이었다.

이 제단화의 일부인 〈십자가에 못 박히신 그리스도〉(1510~15)에서 그뤼네발트는 그리스도를 마치 흑사병 환자와도 같은 처참한 모습으로 묘사하면서, 그가 인류를 위한 희생양임

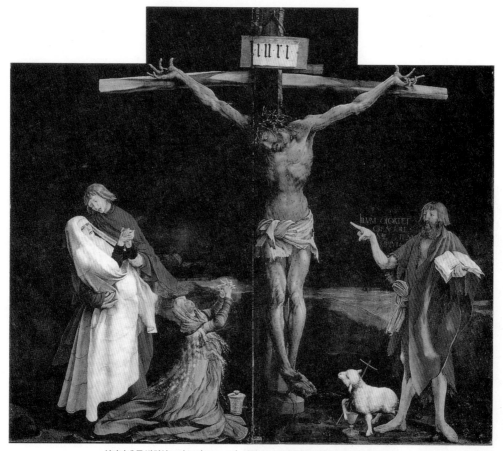

십자가에 못 박히신 그리스도(1510~15), 마티아스 그뤼네발트, 콜마르 운터린덴 박물관

을 강조하고 있다. 왼쪽에는 성모와 사도 요한, 그리고 마리아 막달레나가 애통한 모습으로 인간 예수의 죽음을 증언하고 있고, 오른쪽에는 인류의 대속을 상징하는 어린양과 함께 세례 요한이 성경을 들고 구세주로서의 예수의 존재를 상기시키고 있다. 십자가에 못 박힌 예수는 소름이 끼칠 정도로 비참한 고통 속에서 죽어가고 있는데, 참을 수 없는 고통을 호소하는 뒤틀린 손가락과 검게 문드러진 온몸에 쇠못 같은 가시가 박힌 혐오스러울 정도로 참혹한 모습은 보는 이에게 전율을 느끼게 한다. 축 늘어진 몸의 무게로 인해 휘어진 나무 십자가는 긴장감을 더해 준다. 감정 표현의 격렬함과 그것을 전달하는 표현주의적 수법은 매우 충

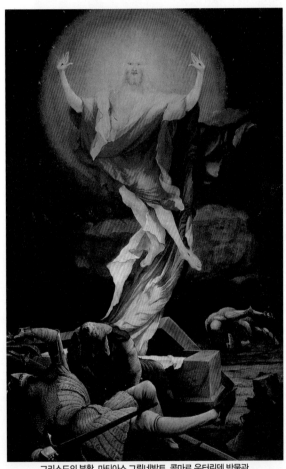
그리스도의 부활, 마티아스 그뤼네발트, 콜마르 운터린덴 박물관

격적이기까지 하다.

　그뤼네발트는 이 그림에서 의도적으로 원근법을 무시하고 고통스런 현실을 상징하는 어둠 속의 검은 산을 배경으로 예수의 참혹한 고통과 죽음을 극단적으로 부각시키고 있다. 그러나 그는 이러한 고통과 고난이 하느님의 계획에 포함되어 있다는 것을 세례 요한을 통해 증거하고 있고, 접혀져 있는 오른쪽 패널에 묘사된 그리스도의 부활 장면을 통해 입증하고 있다.

　〈그리스도의 부활〉은 예수가 무덤에서 홀연히 솟아오르는 장면을 묘사하고 있다. 그리스도의 육체는 깨끗하게 씻겨져 있고, 말끔해진 상처들은 황금빛을 발하고 있다. 어둠 속에서 찬란한 무지개 빛을 발하면서 부활하는 예수와 땅 위에 고꾸라지는 병사들의 무력한 모습이 강한 대조를 이루면서 신비로우면서도 장엄한 생명력을 발산한다.

ÆTHERNA IPSE SVAE MENTIS SIMVLACHRA LVTHERVS
EXPRIMIT AT VVLTVS CERA LVCAE OCCIDVOS
·M·D·X·X·

젊은 수도사 루터(1520), 루카스 크라나하

✳ 크라나하

　루카스 크라나하(Lukas Cranach d. Ä., 1472~1553)는 루카스 뮐러(Lukas Müller od. Sunder)라는 본명 대신에 고향 이름을 따 크라나하라고 불렀다. 그는 아버지의 공방에서 훈련을 받고 빈 등에서 활동하였다(크라나하의 아들 또한 그의 공방에서 그를 도우면서 대를 이었다). 그는 초기에 알프스의 신록을 배경으로 한 종교화를 많이 그렸으나 나중에는 작센의 궁정화가로 들어가 주로 귀족들의 취향에 어울리는 초상화나 신화를 소재로 한 누드화를 그렸다. 그는 루터와도 가까운 사이로 그의 초상화를 여럿 그렸는데, 그가 만든 루터의 동판 초상화 〈젊은 수도사 루터〉(1520)는 루터를 전 독일에 알렸고 종교개혁의 확산에도 기여하였다. 크라나하 또한 루터 덕분에 명성을 얻기도 하였다.

　〈파리스의 심판〉(1530)은 신화를 소재로 누드를 다루고 있다는 점에서 인본주의적 이상

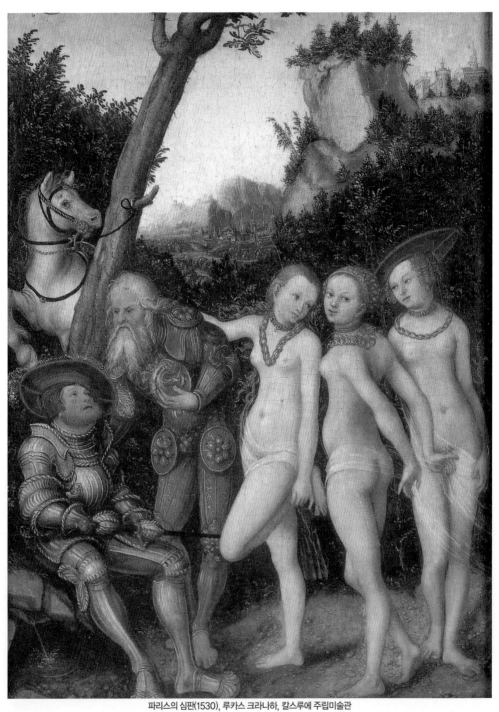

파리스의 심판(1530), 루카스 크라나하, 칼스루에 주립미술관

을 반영하고 있다. 트로이 전쟁의 원인이 되기도 한 '파리스의 심판'을 주제로 한 이 그림에서는 헤라, 아프로디테, 아테나 등의 세 여신을 앳된 소녀의 모습으로 묘사하고 있다. 여신들은 독일 기사처럼 묘사된 파리스 앞에서 한껏 교태를 부리며 자신의 아름다움을 과시하고 있는데, 그 중 가운데 서 있는 여신의 시선은 정면을 응시하면서 관람자를 유혹하는 듯하다. 르네상스와 더불어 고전적인 의미의 누드 상이 다시 등장하는데, 당시에는 여성의 누드에 신화의 옷을 입힘으로써 세속적인 비난을 비켜가곤 하였다. 이러한 전통은 19세기까지도 이어져, 여성의 누드를 노골적으로 즐기기보다는 신화의 이름으로 치장하거나 기독교적 색채를 가미함으로써 세속적인 비난에 대한 완충 장치를 마련하는 것이 일반적이었다.

✻ 알트도르퍼

바이에른의 알트도르프에서 태어나 레겐스부르크에서 활동한 알브레히트 알트도르퍼 (Albrecht Altdorfer, 1480~1538)는 판화와 도안 등에서도 뛰어난 기량을 발휘했던 다재다능한 화가였다. 그는 특히 색채 표현에서 그뤼네발트와 비견될 정도로 감정 표현의 새로운 기법을 개척하였다. 또한 그는 유럽 최초의 풍경화가로 간주된다. 알트도르퍼가 도나우 강변을 여행하고 그린 〈도나우 풍경〉(1520~25)은 어떠한 이야기나 인물도 등장하지 않는 최초의 순수 풍경화이다. 그의 풍경화는 웅장하고 위협적인 느낌을 자아내기도 한다.

알트도르퍼의 유명한 그림 〈이수스 전투〉(1529)는 순수 풍경화는 아니지만 무엇보다도 거대한 풍경이 장관을 이루고 있다. '알렉산더의 전투'라고도 알려진 이 작품은 그리스 알렉산드로스 왕과 페르시아의 다리우스 왕의 전투를 세밀한 필치로 그린 것이다. 이 그림이 그려질 당시는 터키 군이 빈까지 쳐들어와 유럽을 위협하고 있었는데, 알트도르퍼는 그림 속의 그리스 군과 페르시아 군을 당시의 독일 군과 터키 군으로 묘사함으로써 터키 군에 대한 유럽의 승리를 표현하고 있다. 이 때문에 이 그림은 역사화의 범주에 속하는 것이지만,

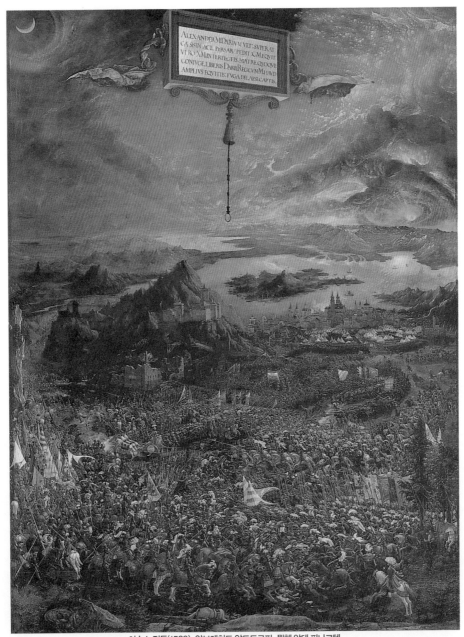

이수스 전투(1529), 알브레히트 알트도르퍼, 뮌헨 알테 피나코텍

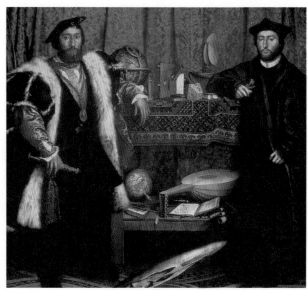

대사들(1533), 한스 홀바인, 런던 국립미술관

이 그림에서 우리를 압도하는 것은 오히려 드넓게 펼쳐진 자연 풍경이다.

이 그림은 시점을 대단히 높게 설정함으로써 주인공은 물론 수많은 병사들이 거대한 자연 풍경 속에 묻혀 버리기 때문에 사건과 인물이 중심이 되는 역사화로 규정하기는 어렵다. 그림 위쪽 동이 터오는 광대한 하늘과 아래쪽에 난마처럼 얽힌 인간들의 싸움판이 강한 대조를 이루는 이 작품은 인간들의 삶 일반에 대한 상징적 의미로까지 해석되기도 한다.

✳ 홀바인

아우그스부르크 출신의 한스 홀바인(2세)은 유명한 화가였던 아버지에게서 일찍부터 미술교육을 받았고, 당시 새로운 미술과 종교의 도시인 바젤에서 활동하였다. 그는 유럽의 여러 나라를 여행하면서 르네상스 미술을 습득하였고, 종교개혁이 일어나자 영국으로 이주하였다. 그는 특히 초상화에 뛰어난 기량을 발휘했는데, 정확한 관찰력에 바탕을 두고 있는 그

의 탁월한 묘사기법은 섬세한 선에 기초한 사실주의적 경향을 보인다. 그의 초상화에는 특별히 극적인 요소는 없지만 빈틈없는 완벽한 구성과 섬세하면서도 객관적인 묘사로 인해 모델의 인품까지도 느껴질 정도이다.

그림 〈대사들〉(1533)에서 홀바인은 여러 사물을 배경에 배치하여 인물들의 특성과 주변 상황을 잘 표현하고 있다. 그림 속에서 화려한 옷을 차려입은 두 인물은 프랑스 왕 프랑수아 1세가 영국 왕 헨리 8세에게 보낸 사신들로 자국의 이익을 보호하고 영국이 로마 교회와 결별하려는 것을 막으려는 어려운 임무를 맡고 있었다. 그들 사이에 있는 탁자의 위칸에는 과학과 천문학 기구들이 놓여 있고, 아래칸에는 좀더 세속적인 관심의 대상들이 놓여 있는데, 이것들은 당시의 시대상이나 사신들의 임무와 관련된 비유적인 의미를 담고 있다. 특히 아래칸에는 루터가 독일어로 번역한 찬송가가 놓여 있는데, 펼쳐진 페이지에는 신·구교가 모두 부를 수 있는 노래가 실려 있다. 이는 종교의 분열없이 신교가 요구하는 교회개혁이 이루어지기를 희망했던 홀바인의 의중이 반영된 것으로 해석된다.

홀바인은 이 그림에서 정확한 원근법과 명암법, 탁월한 색채, 사실적인 세부 묘사 등 당시 르네상스가 이룩한 모든 기법을 완벽하게 구사하고 있다. 이 그림에서 특이한 점은 작품의 전면에 해부학적으로 정확하게 묘사된 두개골이 왜곡된 형태로 그려져 있다는 것이다. 이 두개골은 특별한 각도에서만 볼 수 있다. 이러한 죽음에 대한 상징주의적 표현은 정교한 사실주의와 결합되어 삶에 대한 의미와 인생무상에 대한 홀바인의 메시지를 전달해 준다. 왼쪽 위의 가려진 커튼 뒤에는 십자가가 살짝 드러나 있는데, 이는 인생의 모든 것을 주관하는 그리스도의 존재를 암시한다.

홀바인은 영국으로 건너가 헨리 8세의 궁정화가로 활동하였는데, 그의 초상화는 뛰어난 관찰력을 바탕으로, 대상을 충실하게 묘사함으로써 당시 궁정 주변 인물들의 모습을 생생하게 전해 준다. 〈헨리 8세〉(1540)에서 홀바인은 인물을 엄격한 정면 포즈로 묘사함으로써

절대 군주에게 부여된 성스러운 권위를 표현하고 있다. 헨리 8세의 거대한 체구를 화면에 가득차게 배치한 것은 위압적이고 냉혹하기까지 한 헨리 8세의 성품을 직접적으로 드러내기 위한 장치이다. 호화로운 의상의 정교하고 치밀한 묘사는 북유럽 회화의 전통을 반영한다. 당당한 인물 표현과 섬세한 묘사에서 보듯이 홀바인은 이탈리아와 북유럽의 전통을 통합함으로써 궁정초상화 양식의 새로운 유형을 창조하고 있다.

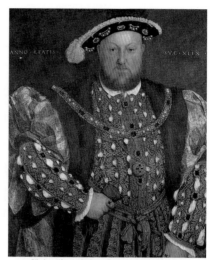

헨리 8세(1540), 한스 홀바인, 로마 국립미술관

plus Tip! ■━━━━━━━━━━━━━━━━━━━━━━━━━━

종교개혁과 미술

종교개혁의 영향으로 인해 신교를 믿는 지역에서는 예술 활동이 급격히 위축되었다. 마르틴 루터(Martin Luther)는 가톨릭 교회의 성상숭배를 우상숭배라고 비난했고, 실제로 종교와는 별 관계가 없었던 르네상스 시대의 종교화는 물론, 미술을 통해 종교적 감정을 밖으로 표현하는 것마저도 비판하였다. 그는 교회를 그림으로 단순히 장식하는 행위까지도 이미 우상숭배로 보았다. 장 칼뱅(John Calvin)은 그림을 숭배하는 일과 예술 작품에서 즐거움을 느끼는 일을 같은 행위로 비판하는 등 더욱 철저하고 비타협적인 태도를 보였다.

이렇듯 불리한 상황에도 불구하고 당시 독일 미술은 오히려 세계적인 수준에 도달했다. 이런 아이러니가 가능할 수 있었던 것은 종교개혁이 예술가들의 생활에 커다란 변화를 가져왔다는 점이다. 새로운 교회가 전혀 지어지지 않았고, 종교적 형상들 또한 거의 제작되지 않은 상황에서 예술가들은 독일이 아닌 국제적인 작업을 통해서만 생존을 유지할 수 있었다. 따라서 그들은 다른 나라의 성과들을 적극적으로 받아들이고 이를 더욱 발전시켜야 했다. 또한 종교적인 수입원을 상실한 상황에서 화가들은 자신들의 생존을 위해서 종교적으로 아무런 이의가 없는 회화의 영역을 개발해야 했다. 이러한 상황에서 초상화가 많이 그려졌고, '장르화' 라는 새로운 영역의 그림들이 등장하게 되었다.

2. 매너리즘

16세기 후반 전성기 르네상스가 끝난 이후부터 바로크 이전까지를 보통 '후기 르네상스'라고 부르는데, 유럽 미술사에서는 이 시기의 미술을 특별히 '매너리즘(Manierismus : Mannerism)' 미술이라고 부르기도 한다.

독일의 경우 바로 이 시기에 르네상스 건축이 본격적으로 이루어지고, 이탈리아 회화 기법이 활발하게 수입되는 등 이탈리아식의 르네상스 활동이 활발하게 이루어졌다. 그러나 후기 고딕의 전통이 여전히 강하게 남아 있었고, 이 시기는 또한 이탈리아에서 이미 바로크가 시작되던 때이기 때문에 그 영향으로 바로크적 요소까지 유입되어 매너리즘적 경향을 보이고 있다.

매너리즘이라는 명칭 자체는 스타일이나 양식을 의미하는 이탈리아어 '마니에라(maniera)'에서 유래한 것으로, 개성적인 양식이 아닌 모방이나 아류 등 부정적인 의미를 내포하고 있다.

사실 16세기 이탈리아 예술가들은 전성기 르네상스의 위대한 대가들의 예술을 더욱 발전시키기보다는 단순히 대가들의 작품을 통해 일정한 규범과 양식을 배우고, 이를 세련되게 다듬는 일에 열중하였다. 일부 젊은 예술가들은 특히 미켈란젤로와 라파엘로(Raffaelo Santi, 1483~1520)의 화풍을 부분적으로 차용함으로써 의도적으로 과장하고 기교화한 결과 균형잡힌 안정감 대신 불안정하고 산만한 경향을 드러내기도 하였다.

후세의 비평가들은 바로 이런 예술가들을 가리켜 예술가들이 거장들의 작품에서 그 정신은 배우지 않고 그 기법만 모방했다고 해서 이 시기를 '매너리즘' 시대라고 불렀다. 이 개념이 갖는 본래의 부정적 가치판단으로 인해 이 예술 양식에 대한 정당한 평가가 지연되기도

했지만, 오늘날에는 예술사의 한 시기로 자리잡았다.

일반적으로 매너리즘 미술은 왜곡되고 과장된 형태, 불분명한 구도, 부조화와 긴장 등의 특징적인 경향을 보인다. 매너리즘 예술가들은 고전주의적 조화나 자연스러움을 추구하기보다는 세련미와 예술적 기교, 관념성 등을 통해 더 큰 미적 효과를 추구하였다. 이로 인해 화면의 인물이나 주제상의 의미가 논리적으로 파악될 수 없는 비현실적 상황을 만들어 내기도 하고, 불안정한 구도와 기형적인 자세, 의식적인 강한 기교, 심원하면서도 모호한 암시 등이 화면을 가득 메우기도 하였다.

매너리즘에서 볼 수 있는 예술가들의 이러한 독창성과 상상력은 오늘날의 입장에서 보면 대단히 '현대적'이라는 평가를 받기도 한다. 이런 매너리즘적 경향은 1600년경의 빈과 프라하, 뮌헨 등의 남부 독일에서 폭넓게 발견할 수 있다.

1) 건축

16세기 후반부터 시작된 독일의 르네상스 건축은 지리적·문화적 환경에 따라 각 지방마다 다소 차이를 보인다. 건축에서의 르네상스 양식은 기본적으로 원주와 벽기둥 및 아치 등의 고전적 건축 형식들을 결합하여 이전의 건물과는 다른 경쾌하고 우아한 효과를 내는 절충주의적 건축 방식을 말한다. 그러나 독일에는 이탈리아식 르네상스 건축이 거의 없는 형편이다.

일반적으로 독일 르네상스 건축에서는 구조적으로 고딕의 기법이 그대로 적용되었고, 거기에 르네상스적 요소가 가미될 뿐이었다. 게다가 바로크적 경향까지 가미되어 매너리즘적 특성을 보이고 있다. 건축 재료는 남부가 석조를 썼던 반면, 북부는 석조가 귀했기 때문에 주로 벽돌을 사용하였다. 독일의 르네상스 건축은 종교개혁과 30년 전쟁(1618~48)의 영향으로 크게 발전하지 못했고, 곧이어 도래한 바로크에 의해 새로운 경향을 맞이하게 되었다.

✱ 성 미하엘 성당

종교개혁의 영향이 강했던 독일의 경우 특히 르네상스 교회 건축은 별다른 발전을 보지 못했다. 그런 가운데 반종교개혁에 앞장섰던 '예수회'는 이탈리아의 새로운 건축 이념을 독일과 오스트리아에 전파했다. 볼프강 밀러(Wolfgang Miller, 1537~1590?), 벤델 디트리히(Wendel Dietrich, 1535~1621) 등이 참여한 뮌헨의 〈성 미하엘 성당〉(1583~97)은 북유럽에 최초로 세워진 대규모 예수회 성당이다. 이 성당은 측랑이 없는 단랑식으로 측랑 자리에 예배실을 두고 있다. 평면이나 공간 구성은 예수회의 본산으로 바로크 건축의 선구인 로마의 〈일 제수 성당〉(1575~84년경)을 모방했고, 부분적으로 북유럽의 건축적 특징을 가미하였다.

성당 정면 파사드는 벽기둥과 여러 가지 조각으로 장식되어 있는데, 수평 방향을 강조한 층의 구성과는 별개로 지붕에 정삼각형 모양의 거대한 박공을 둠으로써 수직성을 강조하고 있다. 파사드 중앙에는 후베르트 게르하르트(Hubert Gerhard, 1550~?)의 조각 〈미하엘 천사〉(1588)가 자리잡고 있다. 미하엘 천사가 악마를 응징하는 모습의 이 조각은 우아하고 아름다운 인체 표현이 돋보인다.

성당 내부는 원통형 궁륭을 사용하였고, 내진 부분에 돔이 놓여 있다. 이 성당은 석고 세공으로 장식된 독일 최초의 성당이기도 하다. 또한 이 성당에는 1586년 독일 최초로 대제단 후면 중앙에 하나의 그림으로 된 제단화가 도입되었다. 디트리히가 만든 3단 구조물에 크리스토프 슈바르츠(Christoph Schwarz, 1545?~1592)가 천사가 하강하는 내용의 그림을 그려 넣었다. 이 제단화는 파사드의 미하엘 천사 조각과 밀접한 연관성을 갖는다.

✱ 아우그스부르크 시청사

16세기 초까지 각 도시의 시청사는 시민들의 주택이나 사업장을 응용해서 지어졌다. 그러

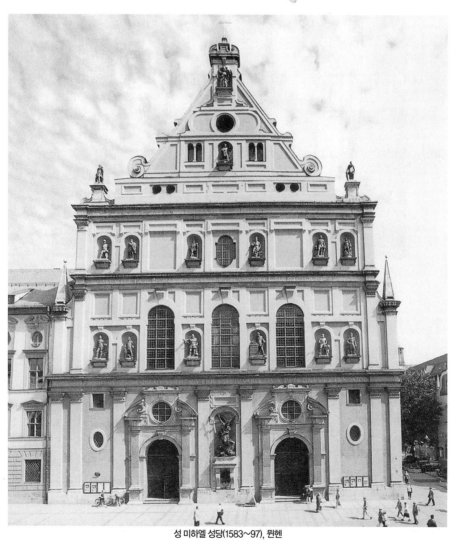

성 미하엘 성당(1583~97), 뮌헨

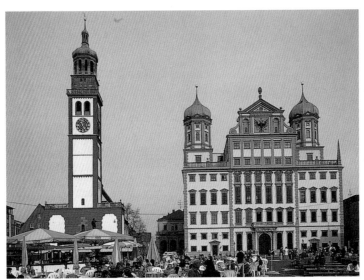

아우그스부르크 시청사(1615~20), 엘리아스 할

나 16세기 후반에 이르러 라이프치히, 브레멘 등 각 도시들은 앞다투어 웅장하고 궁전 같은 모습의 시청사를 지어 도시의 위용을 과시하고자 하였다.

엘리아스 할(Elias Hall, 1573~1646)이 설계한 〈아우그스부르크 시청사〉(1615~20) 또한 이 시기에 건립된 대표적인 건축물이다. 아우그스부르크를 중심으로 활동한 할은 많은 공공건물을 지으면서 고전적인 균형미를 지닌 건축 양식을 발전시켰다. 그가 설계한 아우그스부르크 시청사는 2개의 탑이 균형을 이루고 서 있는데, 탑의 지붕은 독일 특유의 형식으로 되어 있다. 이 건물은 극도로 장식을 배제하고 벽면을 평이하게 구성했으며 수평선을 강조하는 등 르네상스적 특징을 잘 살리고 있다. 그러나 창문 처리 등에서 매너리즘적 성격이 보이는가 하면, 중앙부를 위로 돌출시켜 수직성을 강조하고, 윗부분에 소용돌이 모양의 장

식을 가함으로써 바로크 양식의 〈일 제수 성당〉의 박공을 연상시키기도 한다. 이러한 형태는 르네상스에서 바로크로 이행해 가는 새로운 경향을 보여 주는 것이다.

plus Tip! ■

일 제수 성당
반종교개혁의 선봉장인 예수회 교단의 총 본산이었던 로마의 〈일 제수 성당〉(1575~84년경)은 바로크 양식으로 지어진 최초의 건물이다. 이 건물의 특징은 자모코 델라 포르타(Giacomo della Porta, 1541?~1604)가 설계한 성당 정면에서 잘 드러난다. 성당의 정면은 쌍을 이루고 있는 기둥들이 강조되면서 르네상스 양식과는 전혀 다른 절도있는 리듬감과 시각적 안정감을 보여 주고 있다. 건물의 중심부에 초점을 맞추기 위해 이중틀로 강조된 중앙출입구가 돌출되어 있고, 이 곳을 중심으로 모든 부분들이 세심하게 배치되어 하나의 전체적인 형태로 융합되고 있다. 특히 위층과 아래층을 조화롭게 연결시키고 있는 나선형의 부벽은 건물의 통일성과 일관성을 부여하는 데 기여하고 있다. 이 성당은 이후 유럽의 가톨릭 성당 건축에 커다란 영향을 미친다.

2) 조각

이 시기 독일 조각은 주로 미술 애호가를 자처하던 황제나 영주들에 의해 주도되었다. 프라하의 황제 루돌프 2세는 이 시대 최고의 미술 애호가로서 신교 지역의 영주들에게까지도 하나의 모델이었다. 그는 고대 조각의 열정적인 수집가로서 조각실을 따로 두고 고대나 이탈리아의 조각들을 수집하기도 하고, 때로는 이 조각실에서 자율적인 작품을 생산하도록 지원하였다.

뒷모습이 아름다운 비너스(16세기 말), 한스 몽트,
브라운슈바이크, 안톤 울리히 공작 박물관

✳ 몽트

루돌프 2세의 조각실에서는 고전 조각을 직접 수집하는가 하면 고전 조각을 작은 형태의 청동조각으로 복사하기도 하였다. 한스 몽트 (Hans Mont, 1545?~1585년 이후)가 만든 것으로 추측되는 〈뒷모습이 아름다운 비너스〉 (16세기 말)는 헬레니즘 후기에 조각된 〈아프로디테 칼리퓌게스〉(기원전 100년경)를 모방한 것이다. 헬레니즘 시대에는 세속적이고 육감적인 조각들이 많이 만들어졌는데, 그동안 종교적인 대상이었던 여신들도 인간의 욕망에 부응하게 되고 아프로디테 같은 여신들이 관능의 대상으로 전락되면서 반라의 여신상

이 많이 만들어졌다. 몽트의 비너스는 엉덩이를 들춰 보이는 요염한 자세를 취하고 있는데, 이는 고전의 재구성이자 신화의 옷을 입은 에로티즘의 표현이라고 할 수 있다. 이 작품은 사방에서 관찰할 수 있도록 만들어졌는데, 보는 각도에 따라 다양한 매력을 발산한다. 이러한 다양성과 의식적인 우아한 자세는 매너리즘과 연관된다.

✳ 드 프리스

아드리아엔 드 프리스(Adriaen de Vries, 1545~1626)는 루돌프 2세의 궁정조각가로 황제의 흉상을 제작하기도 하였다. 그는 고대의 전통에 따라 재현된 샤움부르크–홀슈타인의 에른스트 영주의 영묘를 장식하는 조각에서 미켈란젤로의 모범에 따라 고전적인 의미의 인

부활한 그리스도(1618~20), 아드리아엔 드 프리스, 샤움부르크-홀슈타인 에른스트 영주 영묘

물상을 창조하였다. 〈부활한 그리스도〉(1618~20)에서 그리스도는 관 위에 부활한 모습으로 서 있고, 그 아래쪽에는 무덤을 지키는 병사들이 앉아서 졸고 있거나 놀라서 위를 쳐다보고 있다. 여기서 그리스도는 부활의 희망과 승리를 상징한다. 그리스도는 고전 조각에서 볼수 있는 콘트라포스토 자세를 하고 있고, 그의 아름다운 육체는 S자 곡선을 그리고 있다. 그러나 그리스도가 취하고 있는 의식적이고 인위적인 자세에서는 고전적인 균형과 조화보다는 매너리즘적 경향이 강하게 나타나고 있다.

3) 회화

16세기 후반 독일에서는 여러 지역 출신의 예술가들이 활동하고 있었다. 당시 독일은 예술적으로 수입국에 해당했다. 특히 빈이나 프라하, 뮌헨 등의 궁정을 중심으로 여러 나라 출신의 화가들이 경쟁적으로 자신의 기량을 과시하였다. 이 시대에는 화가가 종교적 책무에서 해방됨으로써 예술을 위한 예술에 대한 실험이 이루어질 수 있는 분위기가 형성되었다. 따라서 이 시기에는 성실함이나 꼼꼼함보다는 독창적이고 기발한 아이디어가 인정받았기에, 그림은 비유와 상징으로 가득찼으며, 성서나 신화에 대한 대담한 해석이 이루어졌다. 화가들은 주로 군주들의 취향에 맞춰 사랑을 주제로 한 그림을 많이 그렸는데, 신화적인 내용을 시적이면서도 감각적으로 묘사한 그림이 주를 이루었다.

✳ 아르침볼도

주세페 아르침볼도(Giuseppe Arcimboldo, 1527~93)는 밀라노에서 화가의 아들로 태어났다. 그는 아버지를 도와 밀라노 성당의 스테인드 글라스를 디자인하기도 하였으나 프라하의 궁정화가로 초대되었다. 가장 매너리즘적 화가로 평가되는 그는 기괴한 상상력과 창의성으로 예술의 새로운 가능성을 보여 주었다. 그는 야채나 과일, 또는 다른 정물 등을 이

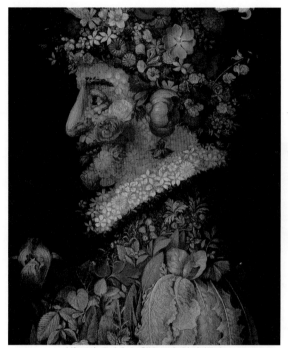

봄(1563), 주세페 아르침볼도, 빈 예술사박물관

용해 사계절 등을 상징하는 사람의 형상을 표현하였다. 그는 정물이 지닌 매력과 회화적 재
미를 간파하고, 이 정물들을 매우 사실적으로 묘사함으로써 이것들이 만들어 내는 환영 효
과를 이용해 익살스러운 사람의 형상을 만들어 냈다.

사계절 연작 중 〈봄〉(1563)은 봄을 상징하는 여러 가지 꽃으로 황제 루돌프 2세의 얼굴을
표현한 것이다. 온갖 꽃들로 꾸며진 이 그림은 황제의 따사로운 은덕을 기리고, 자연과 인간
을 다스리는 전능한 통치자로서의 황제의 이미지를 비유적으로 표현한 것이다. 그림에서
꽃과 식물들의 생생한 묘사는 마치 실물 같은 환영을 만들어 내고, 이것들이 다시 사람의 얼
굴 같은 환영을 만들어 내고 있다. 아르침볼도는 이러한 이중 효과를 통해 자신의 기교를 과
시하면서 황제의 신적 이미지를 창조하고, 동시에 보는 이에게 즐거움을 선사한다.

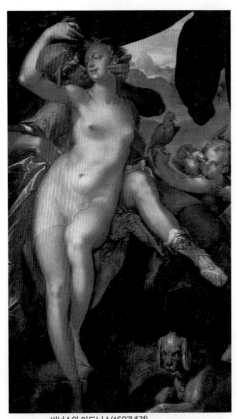

비너스와 아도니스(1597년경),
바르톨로메우스 슈프랑어, 빈 예술사박물관

✳ 슈프랑어

바르톨로메우스 슈프랑어 (Barhtolomäus Spranger, 1546~ 1611)는 안트베르펜 출신으로 이탈리아에 유학한 뒤 교황의 전속화가가 되었으나 1575년 빈으로 옮겨 궁정화가가 되었다. 그는 루돌프 2세의 총애를 받으며 프라하 궁정에서 활동했는데, 주로 신화를 주제로 한 그림을 그렸다. 그는 신화를 독특한 관점에서 재해석하고 기존의 이야기에 독자적인 색깔을 입혀 주목을 받았다.

〈비너스와 아도니스〉(1597년경)는 신화 속의 비너스와 아도니스의 사랑 이야기를 다루고 있다. 이 그림에서 두 사람이 취하고 있는 불안한 자세는 작품의 불안정한 구도를 형성하고 있고, 비스듬하게 기대어 한껏 우아함을 자랑하는 비너스의 매혹적인 자태는 길고 부드러운 곡선을 만들면서 매너리즘적 기교를 과시하고 있다. 비너스의 눈부신 육체와 오른쪽에로

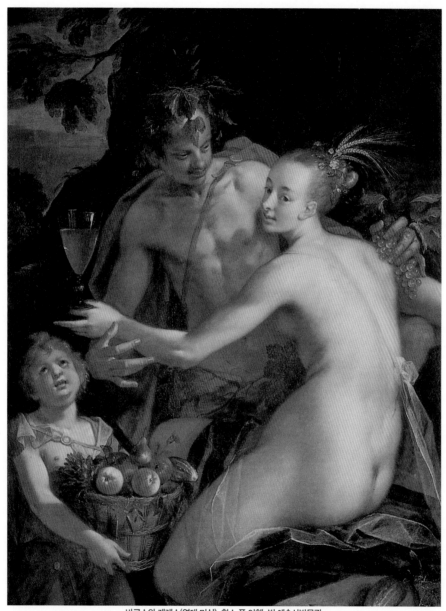

바쿠스와 케레스(연대 미상), 한스 폰 아헨, 빈 예술사박물관

스(큐피드)의 의미심장한 미소, 아래쪽 개의 매서운 시선이 대조를 이루면서 작품에 긴장감을 부여한다.

✳ 아헨

역시 프라하에서 활동했던 한스 폰 아헨(Hans von Aachen, 1552~1615)은 거대한 구성 방식과 우아한 붓 터치를 통해 감각적인 작품을 많이 제작하였다. 〈바쿠스와 케레스〉(연대 미상)는 신화 속의 주신 바쿠스(디오니소스)와 곡물의 여신 케레스(데메테르)와의 관계를 묘사하고 있다.

이 작품에서 케레스의 신체는 전통적인 비례를 무시한 채 의도적으로 과장되어 있는데, 특히 풍요의 여신답게 복부와 엉덩이가 강조되어 있다. 또한 뒤틀린 자세와 길게 뻗은 가는 팔 등을 통해 의식적인 우아함을 만들어 내는 등 매너리즘적 경향을 보여 준다. 그녀의 수줍은 듯한 시선은 보는 이를 유혹하는 듯하다. 강한 명암 대비에서는 바로크적 특성이 보인다.

Ⅲ

바로크와 로코코 미술

1. 바로크

 '바로크(Barock : Broque)'는 17세기 초부터 18세기 전반에 걸쳐 유럽 전역에서 발전한 예술양식을 지칭한다. 그러나 바로크 양식은 국가나 문화권에 따라 다양하게 전개되었다. '바로크'는 17세기의 미술 경향에 반감을 가졌던 18세기 합리주의 비평가들이 조롱조로 사용했던 용어이다. '비뚤어진 진주'라는 포루투갈어 'barroco'에서 유래한 이 말은 사실 '황당무계하거나 기괴하다', '변덕스럽고 현란하다'는 의미를 갖고 있다. 그리스와 로마의 고전 건축을 추구했던 18세기의 합리주의적 입장에서 보면 바로크 미술은 비논리적이고 전체적인 균형이 결여된 예술이라고 할 수도 있다.

 그러나 바로크 미술은 부분들의 조화를 통해 전체적인 균형을 강조한다는 점에서 르네상스의 고전주의적 미술의 연속이라고 할 수 있다. 다만 바로크가 추구하는 조화는 르네상스 양식의 형식적이고 자기만족적인 차원이 아니라, 보는 이로 하여금 그 작품에 직접 참여하도록 유도하는 것이다. 따라서 여러 가지 수단을 동원해 역동적이고 극적인 효과를 추구하며, 이를 통해 현실감 있는 환영을 만들어 낸다. 이러한 특징은 바로크가 본래 가톨릭 국가에서 반종교개혁의 유력한 표현수단으로서 발전한 미술 양식이라는 데서 비롯된 것이다. 바로크의 넘칠 듯한 풍부함은 가톨릭 교회가 되찾은 자신감에서 비롯되었고, 역동적이며 극적인 효과를 통해 공감을 유도하는 방식은 가톨릭의 교화 방식의 일환이라고 볼 수 있다.

 다른 한편, 당시 유럽 사회에 절대왕정이 들어서고 왕권을 확립하는 과정에서 군주들은 자신의 영광을 드러내기 위한 수단으로 화려하면서도 풍요로운 바로크의 예술적 효과를 이용하고자 하였다. 특히 프랑스의 루이 14세는 자신의 왕권을 과시하기 위해 베르사이유 궁전을 웅대한 규모로 신축했는데, 이 거대한 궁전은 고상하고 장엄한 외관과 더불어 화려하

고 호사스런 내부장식에서 바로크 양식을 보여 주고 있다. 베르사이유 궁전은 이후 유럽의 많은 궁전 건축의 모범이 되었다.

독일의 바로크는 30년 전쟁(1618~1648)의 영향으로 비교적 늦게 시작되었다. 독일은 유럽의 신교권과 구교권 사이에 벌어진 30년 전쟁의 각축장이 되어 전 지역이 황폐해졌고, 당시 신성로마제국의 수장이었던 오스트리아의 합스부르크 가(家)는 명목상의 황제권만 유지한 채 자신의 지역 이외에서는 전혀 영향력을 발휘할 수 없었다. 17세기 중반에 이르러 오스트리아는 반종교개혁의 선봉장으로서 동유럽과 보헤미아·남부 독일에 문화적 권한을 확대해 나갔고, 빈은 로마·파리와 더불어 가톨릭 문화의 중심지로 부상하였다. 반종교개혁의 열정이 확대되면서 오스트리아를 중심으로 많은 성당들이 지어졌고, 시각적 효과를 강조하기 위해 당시로서는 대담하고 새로운 양식으로 장식되었다. 이로써 독일어권에서도 바로크 미술이 활발히 전개되기에 이르렀다.

한편 30년 전쟁의 여파로 황제권의 영향이 약화된 틈을 타 독일의 선제후들은 자신의 위상을 강화해 나갔다. 그들은 화려하고 웅장한 건축과 장식 예술을 동원해 자신의 위상을 과시하고자 하였다. 이런 상황이 오히려 독일이 늦게나마 바로크를 꽃피우는 데 주요한 상승요인으로 작용하였다.

남부 독일의 작은 공국들과 오스트리아는 서로 경쟁하듯 화려하고 인상적인 건물을 신축하였다. 웅장하고 화려한 건물을 지어 금도금된 공예품으로 내부를 장식하였고, 정원과 인공폭포를 건설하는 등 예술을 이용해 환상적이고 인공적인 세계를 만들어 내고자 하였다.

독일 바로크는 로코코와 병존하는 특이한 경향을 보인다. 웅장하면서도 화려한 시각적 효과를 추구하는 독일 바로크 미술은 당시 새롭게 대두된 화려하고 자유분방한 로코코 장식을 적극적으로 받아들였기 때문이다. 독일은 바로크가 늦게 시작된 데다, 곧이어 로코코가 들어오는 바람에, 바로크와 로코코가 병존하는 특이한 경향을 보이고 있다. 따라서 양식적

으로나 시대적으로 바로크와 로코코를 명확하게 구분하기란 쉽지 않다.

한편 이 시기 독일에는 회화나 조각 분야에서 중요한 개별작품이 드문 편인데, 이는 이 시기 예술이 주로 건축을 중심으로 전개되었기 때문이다. 바로크나 로코코 건축은 일종의 종합예술적 성격을 띠면서 건물의 내·외부를 조각이나 석고, 그림 등으로 장식해 시각적 효과를 추구하고자 했기 때문에 이 시기 주요 예술가들은 주로 이런 건축 작업에 종사하였다.

1) 건축

17세기 독일은 건축 분야에서 새로운 전기를 맞이하였다. 특히 오스트리아는 1683년 터키 군의 침입을 물리친 이후 급속도로 자신감을 회복하면서 새로운 건축 작업이 많이 이루어졌다. 이후 바로크 건축은 보헤미아와 남부 독일의 여러 공국과 교회 건축에서 활발하게 전개되었다.

한편 북부 독일에서는 작센과 프로이센 등의 국가적 위상이 높아지고, 문화와 예술에 조예가 깊은 군주들의 등장으로 국가의 위업과 영광을 과시하기 위한 새로운 건축 활동이 전개되었다. 당시의 건축은 이탈리아와 프랑스 건축에 크게 영향을 받았지만, 독일 특유의 개성을 가미하였는데, 특히 조각과 회화가 한데 어우러져 총체예술의 성격이 나타나고 있다.

✷ 에어라하

요한 베른하르트 피셔 폰 에어라하(Johann Bernhard Fischer von Erlach, 1656~1723)는 오스트리아 제일의 바로크 건축가였다. 그는 일찍이 로마 여행을 통해 이탈리아 건축에 대한 지식을 습득한 후, 잘츠부르크의 〈삼위일체 성당〉(~1698), 〈콜레기엔 성당〉(1696~1701) 등에서 자신의 건축 언어를 실현하였다.

그는 황제의 권위를 과시하고자 하는 카알 5세의 뜻에 따라 고전적 요소로 이루어진 이른

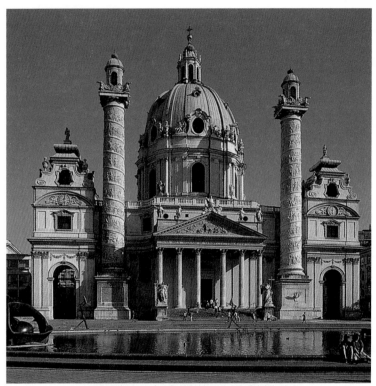

카알 성당(1716~37), 요한 베른하르트 피셔 폰 에어라하, 빈

바 '합스부르크 황제 양식'을 발전시켰다.

빈의 〈카알 성당〉(1716~37)은 에어라하의 대표작으로 황제 카알 4세가 봉헌한 것이다. 이 성당은 중앙에 타원형의 넓은 신랑을 두고 그 위에 커다란 돔을 올림으로써 기독교 신앙의 힘을 인상적으로 구현하고 있다.

중앙의 돔은 미켈란젤로가 설계한 로마 베드로 대성당의 돔을 차용한 것이다. 정면 중앙에는 로마의 〈판테온 신전〉을 연상시키는 현관이 돌출해 있어 건물의 역동성을 살리고 있

다. 그 좌우에는 로마의 〈트리야누스 기념주〉를 모방한 탑을 세웠는데, 이 탑들은 교황권을 대표하는 성 베드로와 바울을 상징적으로 형상화한 것이다. 이 건물은 바로크 특유의 통일성은 부족하지만 강력한 구성, 장중한 내부, 중후한 기념비적 성격에서 '황제 양식'의 특징을 잘 보여 준다.

✳ 힐데브란트

당시 군주들은 베르사이유 궁전을 본받아 시야가 툭 트인 광대한 면적에 기하학적으로 잘 다듬어진 정원을 중심으로 대칭적인 웅장한 건물을 갖춘 자신들의 성을 갖고자 하였다. 이 시기에 건립된 〈쇤브룬 궁전〉(1695~1749)이나 〈벨베데레 궁〉(1721~23)은 이러한 궁전 건

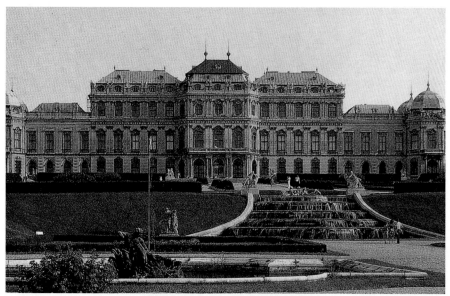

벨베데레 궁(1721~23), 루카스 폰 힐데브란트, 빈

축의 대표적인 예이다.

　루카스 폰 힐데브란트(Lucas von Hildebrandt, 1668~1745)가 사보이의 오이겐 왕자를 위해 건립한 빈의 〈벨베데레 궁〉은 광대하면서도 잘 정돈된 정원과 아름다운 건축으로 바로크의 궁전 건축을 대표한다. 이 궁전은 오늘날의 의미에서 개인 건축이 아니라 당시 2인자이자 터키로부터 빈을 구한 오이겐 왕자를 위해 건립한 공적인 건물이었다. 오이겐 왕자는 이 궁전의 건축에 많이 관여하였는데, 그는 우선 정원을 고안하고 그 다음에 건물을 배치할 정도로 정원에 중점을 두었다.

　벨베데레 궁은 전통적인 3층 구조에 일곱 개의 부분으로 구분되어 있다. 중앙 부분과 날개 부분이 돌출되어 있고, 들쭉날쭉한 지붕의 선 등에서 상당한 변화를 주고 있다. 또한 소용돌이 모양의 박공, 지붕 위의 조각 등 온갖 기묘하고 화려한 장식 등 건물 형태가 복잡하지만 전체적으로는 분명한 윤곽을 이루고 있다. 현관 홀은 그로테스크한 조각들이 궁륭을 지지하고 있고, 천장은 경쾌한 부조로 장식되어 환상적인 분위기를 연출한다. '벨베데레(belvedere : 좋은… 전망, 전망대를 가리키는 이탈리아어)'라는 이름이 말해 주듯이 이 곳에서 바라보는 빈 거리의 전망은 대단히 매력적이다.

plus Tip! ■
────────────────────────────

바로크의 정원건축
바로크 시대에 건립된 많은 궁전들은 아름다운 정원을 가지고 있다. 주로 17세기 초에 조성된 이탈리아식 정원은 경사지를 이용해 꾸며진 것이 특징이다. 경사면을 여러 개의 층으로 나누어 테라스를 만들고, 좌우에 인공숲을 조성한 뒤 동굴이나 분수를 설치해 물이 흘러내리도록 하였다. 잘츠부르크의 〈헬브룬 궁전〉(1613~19)이 대표적인 예이다.
18세기 전반에 조성된 프랑스식 정원은 평지에 기하학적으로 꾸며진 것이 특징이다. 광대한 평지에 기하학과 물을 이용해 대칭적이고 질서정연한 구성미를 구현함으로써 보는 이를 압도한다. 하노버의 〈헤렌하우젠 궁전〉(1706~)과 빈의 〈벨베데레 궁〉이 대표적이다.

2) 조각

당시 군주와 귀족들은 이탈리아의 바로크에 심취해, 이탈리아 예술가들의 작품을 사들이는 데 열중하였다. 이런 영향으로 이탈리아의 바로크는 19세기까지도 아카데미 교육의 모범이 되었다. 상류층의 이러한 이탈리아 바로크 취향은 조각에도 그대로 반영되었다. 이 시기 조각가들은 미켈란젤로는 물론이고 특히 베르니니(Gian Lorenzo Bernini, 1598~1680)를 비롯한 이탈리아 조각가들의 모범을 따르고 있다. 이 시기에는 조각가들이 대부분 건축에 관여하고 있었다. 때문에 건축과 밀접한 연관이 있는 건축 조각들이 주를 이루면서, 군주들의 위상을 기리기 위한 기마상도 많이 제작되었다.

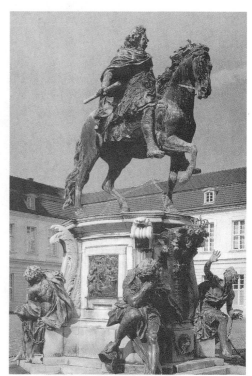

대 선제후 기마상(1696), 안드레아스 슐뤼터, 베를린

✱ 슐뤼터

건축가이자 조각가인 안드레아스 슐뤼터(Andreas Schlüter, 1669~1714)는 단치히에서 태어나 베를린에서 궁정조각가로 활동하면서 아카데미를 세우기도 하였다. 슐뤼터의 대표작이라 할 수 있는 〈대 선제후 기마상〉(1696)은 이탈리아적 특성이 강하게 나타나는 작품이다. 이탈리아에서 시작된 기마상 형태의 기념비는 이미 16세기에 프랑스나 유럽의 여러 도시에서 만들어지고 있었다. 슐뤼터의 기마상은 사실 프랑스 루이 14세의 기마상을 모델로

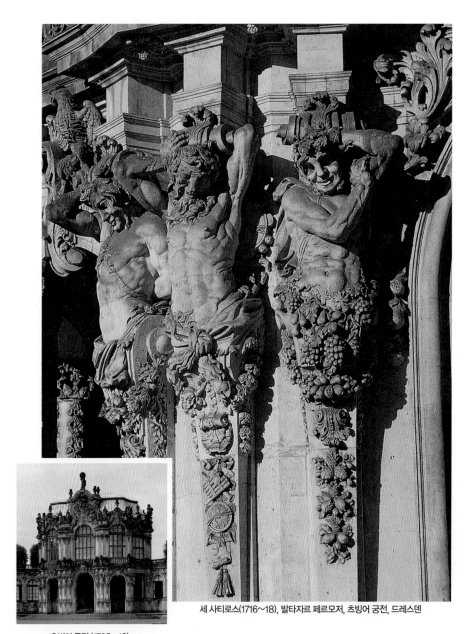

세 사티로스(1716~18), 발타자르 페르모저, 츠빙어 궁전, 드레스덴

츠빙어 궁전 (1709~18),
마테우스 다니엘 푀펠만, 드레스덴

한 것이지만, 그 모범은 로마 황제 마르쿠스 아우렐리우스의 기마상이라고 할 수 있다.

로마 황제의 기마상에는 근엄한 이미지가 강한 반면, 프로이센의 프리드리히 빌헬름 1세를 기념하기 위한 슐뤼터의 기마상은 이탈리아 전성기 바로크에서 볼 수 있는 역동성과 절제된 힘이 잘 조화를 이루고 있다. 좌대에서도 바로크 건축의 화려함과 동적인 아름다움이 느껴진다. 말을 탄 선제후의 당당한 모습은 좌대 아래쪽의 비탄과 절망에 빠져 있는 노예들과 대조를 이루고 있다.

이 기마상은 지금은 베를린의 카를로텐베르크 안뜰에 놓여 있지만, 원래는 왕궁 부근 슈프레 강 다리 위에 있었다. 이 조각은 여러 사람이 다니는 공공장소의 높은 좌대 위에 놓여져 이를 올려다보는 사람들에게 군주정치의 위대함을 상징적으로 과시하였다.

✳ 페르모저

17세기 후반에서 18세기 전반에 이르기까지 작센은 영주가 폴란드 왕을 겸하는 등 전성기를 구가하고 있었다. 당시 '강성왕'이라고 불렸던 아우구스트 2세는 드레스덴을 세계적인 도시로 건설하고자 하였다. 독일에서 대표적인 바로크 건축 가운데 하나인 〈츠빙어 궁전〉(1709~18)은 건축가 마테우스 다니엘 푀펠만(Matthäus Daniel Pöppelmann)과 발타자르 페르모저(Balthasar Permoser, 1651~1732)의 합작품이다. 이 궁전은 아우구스트 2세의 여름별장으로 지어졌는데, 건물 자체가 웅장하면서도 거대한 조각처럼 보인다.

특히 페르모저는 이 궁전의 지붕 난간과 기둥들을 바로크식의 풍성하고 다양한 조각으로 장식함으로써 웅장하면서도 화려한 건축물로 만들었다. 이 건물에서는 전통적인 기둥 양식인 '오더(Oder)'가 완전히 해체되었고, 오더의 분산된 요소들은 장식에 통합되어 우아한 입체감과 리듬감을 형성하는 데 기여하고 있다. 페르모저의 다양한 조각 장식 중 특히 벽기둥에 붙어 있는 〈세 사티로스〉(1716~18) 조각은 마치 기둥에서 솟아나오는 것처럼 보인다. 풍

부한 표정이 인상적인 이 사티로스들은 디오니소스의 종자로 신성한 도취와 성적인 유혹을 상징한다. 의도적으로 과장된 자세나 기괴한 분위기 등에서는 매너리즘적 경향도 보인다.

3) 회화

17세기 후반 이후 유럽 회화가 전성기를 맞고 있었던 반면, 독일 회화는 역설적이게도 이 때문에 위축되어 있었다. 절대적인 지배 군주들은 자신을 과시하기 위한 그림이나 우의적인 내용의 대형 그림을 원했기 때문에 그동안 독일에서 주류를 이루고 있던 소형 그림들은 수요가 급격히 줄어들었다.

군주나 귀족들이 이탈리아의 바로크에 심취해 그들의 그림을 사들이는 상황에서 독일 화가들은 주문자를 찾기가 쉽지 않았다. 따라서 많은 화가들은 이탈리아의 예술을 배우기 위해 베니스나 로마 등으로 유학을 떠나거나 아예 이탈리아로 이주하기도 하였다.

한편 종교화에 대한 주문이 급격히 줄어든 개신교 지역에서는 네덜란드 회화에 대한 관심이 고조되었고, 화가들도 네덜란드 회화의 영향을 받아 초상화나 장르화를 그리기 시작했다. 그러나 그림의 주문자는 많지 않았고, 화가들은 생계를 위해 시민들이 좋아할 만한 그림을 그려 놓고 구매자를 찾아나서야 할 형편이었다. 주문자가 없는 상태에서 화가들이 그림을 팔기란 쉽지 않았기 때문에 그림 판매를 대행해 줄 중개상이 필요했고, 이로 인해 이 시기 독일에서도 처음으로 '화상'이 등장하게 되었다.

✱ 엘스하이머

아담 엘스하이머(Adam Elsheimer, 1578~1610)는 당시 상황에서 상당히 예외적인 사람이었다. 그는 프랑크푸르트에서 독일 고대 미술과 네덜란드 미술을 습득한 뒤 뮌헨을 거쳐 이탈리아로 이주해 그 곳의 예술과 자연을 받아들임으로써 독자적인 미술세계를 구축하였

이집트로의 피신(1609), 아담 엘스하이머, 뮌헨 알테 피나코텍

다. 그는 어둡고 신비로운 분위기 속에 극도로 세련되고 색감이 빛나는 작은 크기의 동판화를 꾸준히 제작하였다. 그는 특이하게도 이런 작은 동판화를 통해 웅대하면서도 생생한 운동감이 넘치는 바로크 회화를 발전시켰다. 비교적 내용이 쉬운 그의 그림은 동판화를 통해 급속히 보급될 수 있었다.

〈이집트로의 피신〉(1609)은 헤로데 왕의 광란을 피해 이집트로 피신중인 예수의 성가족을 그리고 있다. 보름달 위로 은하수를 비롯한 수많은 별들이 반짝이는 밤 풍경은 성가족의 피신을 돕는 기적처럼 묘사되고 있다. 엘스하이머의 빛과 그림자를 이용한 신비로운 묘사는 위험과 안도감을 동시에 상기시키는 극적인 분위기를 연출하고 있다.

종교화의 새로운 분위기를 창조하고 있는 엘스하이머의 극적인 빛 처리는 18세기까지 영향을 미쳤다.

앵무새가 있는 정물(연대 미상), 게오르그 플레겔, 뮌헨 알테 피나코텍

✳ 플레겔

네덜란드의 영향으로 독일에서도 정물화가 많이 제작되었다. 당시에는 일상적인 물건이나 동 · 식물, 그릇 등을 정밀하게 묘사함으로써 삶의 풍요로움과 만족감을 구현하는 동시에 아름다움이나 풍요가 또한 덧없는 것이라는 것을 일깨우는 이른바 '바니타스(Vanitas)' 류의 정물화가 인기를 끌었다. 당시 독일의 대표적인 정물화가는 게오르그 플레겔(Georg Flegel, 1566~1638)이었다. 네덜란드에서 수련을 쌓은 그는 주로 프랑크푸르트에서 활동하였고, 독일 최초의 순수 정물화가가 되었다.

〈앵무새가 있는 정물〉(연대 미상)에는 과일이 담긴 접시 위에 앵무새가 앉아 있고, 그 옆에 와인 잔이 놓여 있다. 탁자 앞쪽에는 잘 익은 포도와 동전 몇 개가 널려 있고, 다 피어 버린 꽃도 한 송이 놓여 있다. 생쥐와 곤충들의 모습도 보인다. 여기서 달콤한 것들 · 과일들 · 돈 · 곧 시들어 버릴 꽃 · 깨지기 쉬운 유리잔, 이런 것들은 모두 풍요롭고 아름다운 것들이지만 오래 지속될 수 없는 것들이다. 플레겔은 어지럽게 널려진 이런 것들을 통해 삶의 무상함과 허무함을 일깨우고 있다.

2. 로코코

18세기에 접어들면서 프랑스를 중심으로 시작된 '로코코(Rokoko : Rococo)'는 바로크
적 운동감을 그대로 살리면서 경쾌하고 화려한 분위기를 연출하고자 하였다. 바로크 양식
이 종교적 목적으로 인해 진지하고 극적이었던 반면, 로코코 양식은 우아한 색채와 섬세한
장식이 주를 이루고 있어 유쾌하고 감각적이며, 나아가 경박한 양상까지 지니고 있었다.
'로코코'라는 말은 조약돌이나 자갈을 의미하는 프랑스어 '로카유(rocaille)'에서 유래한
것이다. 로코코는 원래 조약돌이나 조개껍데기, 장식 석고 등을 이용한 실내장식품의 양식
을 의미했으나, 미술사가들이 프랑스 루이 15세 치하(1715~1774)의 상류사회에서 볼 수 있
었던 가볍고 진지하지 못한 취향을 가리켜 조롱조로 '로코코'라고 부르기 시작하면서 오늘
날에는 하나의 양식 명칭으로 자리잡게 되었다.

바로크가 충만한 생동감과 장중한 위압감을 추구한다는 점에서 남성적이고 의지적인 양
식이라고 할 수 있는 반면, 로코코는 세련미와 화려한 유희적 정조를 추구한다는 점에서 여
성적이고 감각적인 양식이라고 할 수 있다. 그러나 로코코 미술은 바로크 미술의 유동적인
조형 요소를 계승하고 있다는 점에서 바로크의 연장 또는 변형이라고 평가되기도 한다.

독일의 경우 바로크 양식에 이어 곧바로 로코코 양식이 들어와 두 양식이 병존했기 때문
에 두 양식을 명확하게 구분하기가 쉽지 않다. 당시 독일 미술은 건축이라는 큰 테두리 안에
서 조각과 회화가 융합되어 있는데, 대체로 건축은 바로크의 웅장함을 유지하고 있고, 이를
조각과 회화를 통해 로코코 양식으로 장식함으로써 총체예술적 특성을 보이고 있다.

1) 건축

로코코 역시 바로크처럼 특히 건축을 중심으로 발전했다. 회화 · 조각 · 공예 등 모든 분야

가 건축에 종속되고 융합되어 있다. 로코코 양식의 건축은 실내장식에서 눈을 현혹시키고 환영의 세계를 창조하고자 하는 욕구들이 표현되고 있다. 스투코(Stuck : stucco) 장식을 사용해 벽이 어디서 끝나고 치장 벽토가 어디서 시작되는지 알아볼 수가 없을 정도이고 건물의 전체 구조를 이해하는 것도 불가능할 정도로 모든 것이 빛과 색채로 이루어진 환영의 세계를 만들어 낸다. 바로크와 로코코 건축 모두 역동적인 움직임을 강조하지만, 바로크 양식이 힘과 열정을 발산하고 있는 데 비해, 로코코 양식은 섬세함과 쾌활함을 보여 준다.

바로크 건축의 실내가 비교적 어두운 반면, 로코코 건축에서는 벽과 천장이 흰색·황금색·핑크색 등으로 채색되어 밝고 경쾌한 느낌을 자아낸다.

✳ 노이만

18세기 전반 쉰보른 가(家)는 대주교와 궁내관 등 종교와 정치상의 중요한 자리를 거의 독점하고 있었는데, 이들 가문의 적극적인 후원에 의해 후기 바로크에 이어 로코코 미술이 발전하였다. 당시 가장 주목할 만한 독일 건축가는 발타사르 노이만(Balthasar Neumann, 1687~1753)이었다. 보헤미아의 에거에서 직물공의 아들로 태어난 그는 뷔르츠부르크로 이주하여 쉰보른 가의 후원 하에 군사 기술자로 활동하다 건축가가 되었다.

〈뷔르츠부르크 궁전〉(1750년경)은 베네치아 출신의 화가 지암바티스타 티에플로(Giambattista Tiepolo, 1696~1770)와 함께 작업한 건물로 이 시기 예술의 가장 장엄한 업적 중의 하나이다. 노이만이 설계하고 티에플로가 프레스코화로 장식한 이 건물은 바로크적 구성과 로코코적 장식이 결합되어 총체예술의 걸작이라 할 만큼 건축과 회화가 잘 어우러져 있다. 건물 내부는 온통 스투코로 장식되어 건물의 구조를 파악하기가 어려울 정도이다. 남부 독일에서는 이미 전통적으로 스투코 장식을 사용하고 있었고 밝은 색조와 빛을 이용하는 풍조가 있었는데, 이러한 전통이 로코코적 경향과 결합하여 경쾌함과 화려함을 지

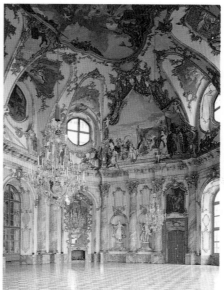

뷔르츠부르크 궁전(1750년경) 내부, 계단의 방　　　　뷔르츠부르크 궁전(1750년경) 내부, 황제의 방

닌 세련미를 낳았다고 할 수 있다.

　이 건물에서 가장 핵심적인 공간은 '계단의 방'이다. '황제의 방'으로 통하는 이 방은 기둥을 사용하지 않고 계단으로 이루어져 있는데, 처음 단일 계단이 중간에 반대 방향으로 꺾이면서 둘로 나뉘어지기 때문에 계단을 돌아 위로 올라갈수록 시야가 점점 확대되고 천장에 그려진 거대한 그림이 눈앞에 다가오도록 고안되었다.

　천장에는 뷔르츠부르크 주교를 임명한 프리드리히 황제의 일화를 담은 세계 최대의 프레스코화가 그려져 있는데, 신화적이고 비유적인 인물들이 실제 인물들과 뒤섞여 환상적인 분위기를 자아낸다. 독일어권을 제외하고는 주공간에 접근하기까지의 계단에 이렇게 다양한 해결책을 제시한 경우는 거의 없다.

　'계단의 방'을 지나면 궁전의 주공간이자 응접실인 '황제의 방'에 이르는데, 이 방은 여덟

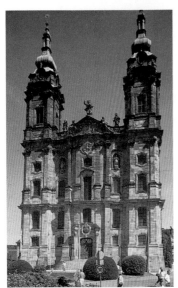

14인의 성인 성당(1743~72),
발타사르 노이만, 뷔르츠부르크

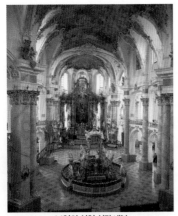

14인의 성인 성당 내부

가지 색깔의 인공 대리석 기둥과 금세공 장식으로 화려하
게 치장되어 있고, 오른쪽 위에는 황제의 결혼식 모습이 마
치 무대 위의 한 장면처럼 묘사되어 있다. 이 방은 건물과 그
림이 완벽한 일체를 이루고 있어 실제와 미술작품을 구별
하기 힘들 정도로 현란하게 느껴진다.

노이만은 교회건축에서도 뛰어난 기량을 발휘하였다.
〈14인의 성인 성당〉(1743~72)에서 노이만은 단순화된 벽
기둥을 새롭게 적용함으로써 날씬한 윤곽을 지닌 세련된
외관을 만들어 냈다. 그는 이 건물에서 전통적인 기둥 양식
인 '오더'의 개념을 해체하고 단순화된 벽기둥을 받침돌로
삼아 그 위에 다시 소박하고 거대한 벽기둥을 설치하였다.
이로써 성당의 외관은 단아하고 절제된 분위기를 풍기지만
요철형의 정면은 동적인 내부 공간을 암시한다.

이 성당은 바실리카식 평면을 기본으로 하고 있으나 중심
축 상에 3개의 타원을 삽입해 바실리카식과 중앙집중식을
성공적으로 융합시키고 있다. 그 중 중앙의 제일 큰 타원형
안에는 성인들의 제단이 설치되어 내진의 제단과 함께 성
당의 중심을 형성한다.

성당 내부는 타원형의 곡선이 만들어 내는 율동적 곡선미
와 섬세한 장식, 밝고 화사한 파스텔 색조와 금색·은색의
조화 등에서 로코코 양식의 경쾌하고 우아한 아름다움이
잘 나타나고 있다.

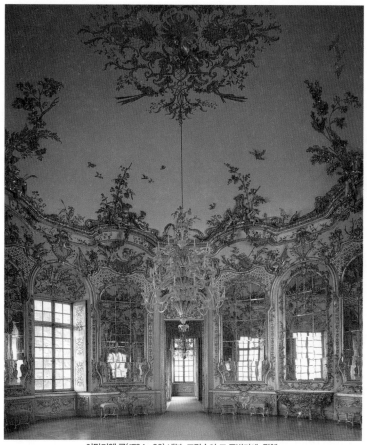

아말리엔 궁(1734~39) 내부, 프랑수아 드 쿠빌리에, 뮌헨

✷ 쿠빌리에

바이에른 선제후를 위해 건립된 뮌헨 교외의 〈님펜부르크 궁전〉(1664~1757)은 베르사이유를 모방한 독일 로코코의 대표적 궁전 건축이다. 요셉 에프너(Joseph Effner, 1687~1745) 등 여러 건축가가 참여한 이 궁전은 처음에는 전원적인 성격의 별장이었으나 18세기 초 여러 차례 치장되었고 정원도 확장되었다. 광대한 정원과 연못, 수로 등은 당초 이탈리아식으로 착공되었으나 프랑스식으로 개수되었고, 그 후 영국식도 추가되었다.

님펜부르크 궁전의 정원에는 또한 베르사이유처럼 일련의 별장들이 지어졌다. 이 별장들은 여러 건축가들에 의해서 계속 추가되었는데, 그 중 프랑수아 드 쿠빌리에(François de Cuvilliés, 1695~1768)가 건립한 〈아말리엔 궁〉(1734~1739)은 주목할 만하다. 바이에른 로코코의 창시자로 불리는 쿠빌리에는 이 건물의 아담하고 단순한 외관과는 달리 내부를 화려한 로코코 장식으로 치장하고 있다. 특히 '거울의 방'은 커다란 거울들로 둘러싸인 둥그런 공간을 온통 은색과 금색으로 장식해 화려함의 극치를 보여 준다. 바이에른 선제후의 사냥을 위한 별장으로 지어진 이 건물의 용도에 어울리게, 거울의 방 내부는 달을 의미하는 색이자 사냥의 여신 다이아나의 색인 은색이 주를 이루는 가운데 천장에 날고 있는 새들을 비롯한 여러 식물 장식들이 금색으로 장식되었다. 이러한 장식들이 창문을 통해 들어오는 빛과 함께 거울에 반사되면서 더욱 현란하고 환상적인 분위기를 만들어 낸다.

✱ 아잠 형제

뮌헨에서 활약한 아잠 형제(Cosmas Damian Asam, 1686~1739 / Egid Quirin Asam, 1692~1758)는 아버지 밑에서 그림을 배우고, 로마의 아카데미에서 수학한 뒤, 각각 화가와 조각가로 활동하면서 건축에도 참여하였다. 그들이 공동 작업한 뮌헨의 〈성 요한 네포묵 성당〉(1733~46)은 '아잠 성당'이라고도 불리는데, 규모는 작지만 바로크와 로코코를 절충한 수작으로 평가된다. 이 성당의 정면은 박공을 곡선으로 처리하고 중앙 부분을 돌출시킴으로써 이탈리아 건축가 보로미니(Francesco Borromini, 1599~1667)의 건축기법을 환상적으로 적용하고 있다.

성당의 내부는 단랑식인데, '그리스도의 천국'을 의미하는 상부와 '인간의 세계'를 상징하는 하부로 나누어 정교하게 장식하였다. 천장은 이 성당의 수호성인인 성 네포묵의 삶을 그린 프레스코화로 되어 있다. 내부는 비록 작지만 건축과 조각, 회화를 능란하게 조화시켜

공간적으로 웅장한 느낌을 준다. 또한 다양한 예술적 장치를 통해 천상의 다름다움을 보여줌으로써 보는 이를 압도하는 종교적 효과를 연출한다. 특히 바티칸 성당의 〈발다키노〉를 연상시키는 나선형 기둥과 굽이치는 벽면, 경계가 불분명한 조각과 그림들이 색채의 극적인 구성과 함께 바로크적 역동성과 로코코적 화려함을 동시에 느끼게 한다. 또한 제단 뒤로 빛이 들어오게 함으로써 제단에 있는 조각상들에 환상적인 분위기를 준다. 이런 방식은 베르니니의 작업방식에서 영향을 받은 것이다.

아잠 형제 중 조각가인 동생 에기트 크비린 아잠이 만든 로어 수도원 성당 제단의 〈마리아의 승천〉(1718~23)은 총체예술의 정수를 보여 주는 인상적인 작품이다. 그는 교회의 실내장식에 시각적인 오페라를 도입해 경쾌하고 웅장한 효과를 내면서도 종교적인 진지성을 보여 준다. 위와 옆에서 쏟아지는 빛을 받으며 마리아는 관 속에서 솟아올라 천사들의 인도를 받고 있고, 사도들은 기절할 듯이 놀라 뒤로 넘어지기도 한다. 이러한 극적인 장면 앞에서 관람자들은 자신도 이 기적의 순간에 참여하고 있다는 착각을 하게 된다.

이와 같이 로코코의 종교 조각은 바로크 조각을 이어받아 극적인 무대효과를 통해 신비 체험에 동참하고 있다는 환상을 불러일으켜 종교적 환희를 느끼게 한다.

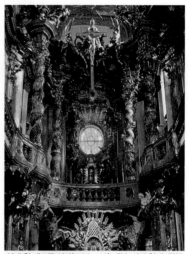

성 요한 네포묵 성당(1733~46) 내부, 아잠 형제, 뮌헨

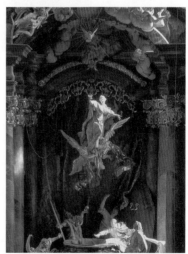

마리아의 승천(1718~23), 에기트 크비린 아잠,
로어 수도원 성당 제단

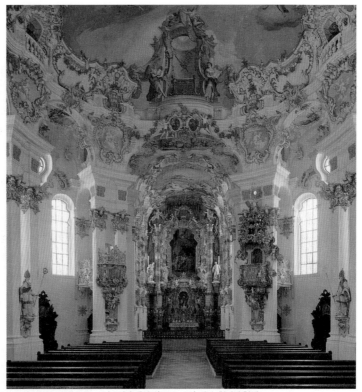

비즈의 순례성당(1748~53) 내부, **침머만 형제**

✳ 침머만 형제

　침머만 형제(Johan Baptist Zimmermann, 1680~1758/Dominikus Zimmermann, 1685~1758)는 아잠 형제와 거의 같은 세대에 활약했지만 예술적 경향은 상당한 차이를 보인다. 그들의 대표작인 〈비즈의 순례성당〉(1748~53)은 평면 자체는 단순한 집중식 구조이다. 타원형의 평면을 가진 신랑은 쌍기둥들에 둘러싸여 있는데, 이 기둥들은 한쪽으로는 부드럽게 휘어진 궁륭을 지지하고 있고 뒤쪽으로는 아치를 통해 벽면과 연결되어 회랑을 형성하고 있다. 성당 내부는 전체적으로 하나의 홀처럼 보이는데, 이는 중세의 '할렌키르헤'

를 연상시킨다. 내부는 천연석을 사용하기보다는 석회를 반죽해 석고를 뜨는 스투코 방식으로 제작되었고, 그 위에 금색이나 은색 칠을 해 장식하였다. 이 장식들은 측면의 창문으로 쏟아져 들어오는 빛을 받아 더욱 신선하게 느껴진다. 스투코 방식은 특정 재료를 준비하지 않고도 화려한 장식을 구사할 수 있다는 점에서 로코코 양식에서 즐겨 사용되었다.

✳ 크노벨스도르프

독일의 포츠담 교외 상수시 공원 안에 있는 〈상수시 궁전〉(1745~47)은 프리드리히 대제의 스케치를 바탕으로 게오르그 벤체슬라우스 폰 크노벨스도르프(Georg Wenzeslaus von Knobelsdorff, 1699~1753)가 건축한 것으로 가장 성공적인 로코코 건축 중 하나로 평가된다. '상수시(sans souci)'라는 말은 프랑스어로 '근심 없는'이라는 뜻으로, 이 명칭은 프랑스식 궁전 정자의 예를 따라 시적으로 붙여진 이름이다. 이 궁전은 공원의 대분수에서 6단

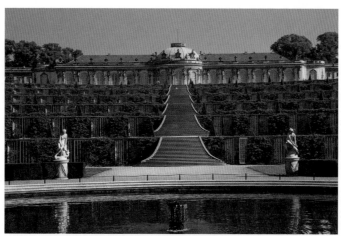

상수시 궁전(1745~47), 게오르그 벤체슬라우스 폰 크노벨스도르프, 포츠담

의 테라스로 약 20m 정도 올라간 곳에 세워진 단층 건물로, 당시의 건축 관례와는 달리 정원 쪽이 전면이고, 길 쪽이 옆면으로 되어 있다. 또한 이 건물은 기저부가 낮기 때문에 정원 쪽에서 보면 마치 궁전이 정원 속에 푹 파묻혀 일체를 이루고 있는 것처럼 보인다. 외부는 드레스덴의 〈츠빙어 궁전〉을 연상시키는 조각들로 장식하였고, 내부 방들은 목조와 스투코로 다양하게 장식하였다.

2) 조각과 회화

로코코 조각과 회화는 바로크 작품에 비해 웅장하고 역동적인 힘이 거의 느껴지지 않지만, 훨씬 우아하고 세련된 여성적 분위기를 풍긴다. 그러나 독일은 바로크 이래 조각과 회화 모두 다른 나라에 비해 위축되어 있었다.

✽ 귄터

이그나츠 귄터(Ignaz Günther, 1725~75)는 로코코 조각의 정점을 보여 준다. 빈 아카데미에서 공부하고 뮌헨에서 활동한 그는 후기 고딕의 채색 목조 조각의 전통을 되살리면서 당시 시대가 요구했던 우아하면서도 감동적인 작품을 만들어 냈다. 그의 주요 작품 중 하나인 〈피에타〉(1774)는 나무에 채색을 한 것으로, 후기 고딕 이래 꽃피워 온 피에타 상의 독일적 전통을 이탈리아적 예술 기법과 결합시킨 작품이다. 넨닝엔의 〈피에타〉는 그리스도의 옆구리 상처와 그리스도에 밀착된 성모의 가슴을 강조하고 있는데, 이는 사랑의 본질을 시사하는 것이자, 예수와 성모의 교감에 대한 믿음을 표현한 것으로 이해할 수 있다. 차분하면서도 빛이 바랜 듯한 파스텔조의 채색은 비통하면서도 우수 어린 분위기와 잘 어울린다. 고전적인 자세와 피라미드 구도, 옷주름의 예리한 묘사, 성모가 신고 있는 고전적인 샌들 등은 이미 시작되고 있던 고전주의를 선취하고 있다.

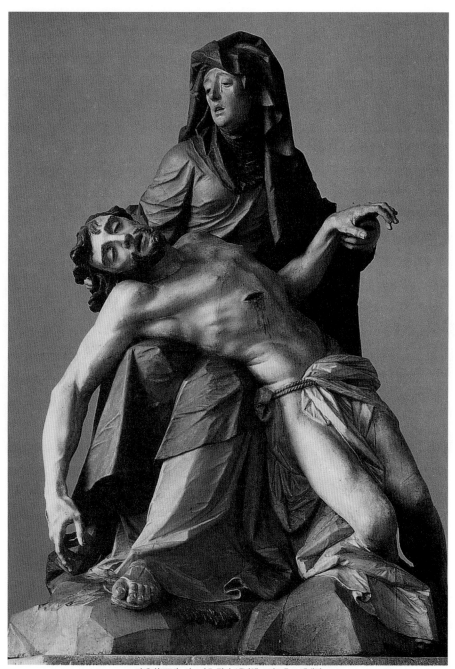

피에타(1774), 이그나츠 귄터, 넨닝엔 프리드호프 예배당

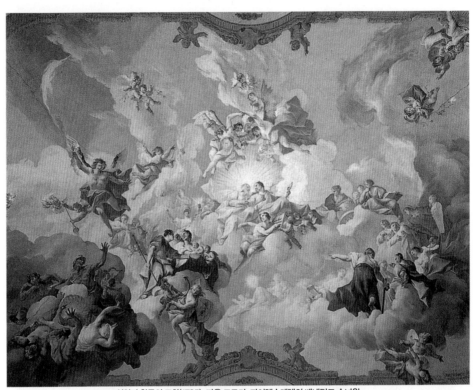
신앙과 학문의 조화(1735), 파울 트로거, 자이텐슈테텐의 베네딕트 수녀원

✳ 트로거

　티롤 근처의 벨스베르크 출신의 파울 트로거(Paul Troger, 1698~1762)는 이탈리아 여행을 통해 그곳 화가들의 영향을 많이 받았다. 초기에 그는 카라바조식의 빛과 어둠이 강한 대조를 이루는 종교적인 장면을 주로 그렸다. 그러나 프레스코 화가로 성공을 거두면서 초기의 음울하고 어두운 톤의 그림을 포기하고 다양한 색채의 밝은 그림을 그리게 되었다. 그의

프레스코화는 색채 조절과 건축과 공간에 대한 기교적 구성이 뛰어나다. 그의 시원스러우면서도 사생풍의 접근 방식은 차일러(Johann Jakob Zeiller), 크놀러(Martin Knoller), 마울베르취(Franz Anton Maulbertsch) 등 이후의 많은 프레스코화가들에게 직접적인 영향을 미쳤다.

〈신앙과 학문의 조화〉(1735)는 자이텐슈테텐의 베네딕트 수녀원 대리석 홀 천장에 그려진 프레스코화이다. 트로거는 이 그림에서 신앙과 학문의 조화를 의인화해 표현하고 있다. 그림 중앙에는 두 여인이 손을 잡고 있는데, 오른쪽 십자가를 들고 있는 여인은 기독교 정신을 나타내고, 그 옆에 거울과 뱀을 들고 있는 여인은 학문을 나타낸다. 그 아래 두 천사는 '이들이 얼마나 잘 어울리는가' 라는 문구가 새겨진 판을 들고 있다. 이 그림에서 트로거는 다양한 형태와 색을 지닌 구름을 통해 깊이와 운동감을 부여하고 있다.

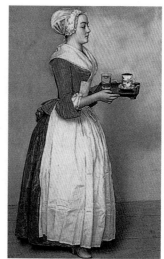

초콜릿 소녀(1744), 장-에티엔느 리오타르, 드레스덴 고전거장미술관

✱ 리오타르

제네바 출신의 장-에티엔느 리오타르(Jean-Etienne Liotard, 1703~89)는 뛰어난 초상화가로 유럽의 여러 도시를 돌아다니면서 활동하였다. 그는 여러 가지 재료로 작업하였는데, 〈초콜릿 소녀〉(1744)는 파스텔로 그린 작품이다. 파스텔은 매재가 지닌 불투명한 성질 때문에 색조와 색채의 범위가 제한되기는 하지만, 사용하기 쉽고 빠른 제작이 가능한 데다

가 가지고 다니기가 간편해서 특히 떠돌아다니는 화가들에게 초상화용 매재로서 인기를 끌었다.

〈초콜릿 소녀〉에서 리오타르는 부드러우면서도 섬세한 색채로 인물을 마치 손에 잡힐 듯이 생생하게 묘사하고 있다. 파스텔의 제한된 색조와 평면적인 색채는 질감의 대비를 통해 상쇄된다. 그는 중립적인 색깔의 배경에서부터 단계적으로 색채를 밝게 묘사하는 방식을 구사함으로써 손에 잡힐 듯 생생한 표면을 만들어 내고 있다.

IV

근대 미술

1. 고전주의

18세기 유럽은 이성의 시대를 맞아 생활의 모든 면에서 합리성이 추구되었고, 새로운 지적 영역이 개척되었다. 인간은 자기 책임에 대한 합리주의적 의식을 가져야 한다는 사고는 계몽주의 운동으로 이어졌고, 시민계급들은 계몽주의를 주도하면서 사회적 가치관의 변화를 이끌었다. 때마침 독일에서는 프러시아의 프리드리히 2세, 오스트리아의 요셉 2세 등 새로운 계몽군주들의 등장으로 정치적·문화적으로 많은 변화를 겪고 있었다. 바로 이런 상황에서 18세기 후반 미술에서는 '고전주의(Klassizismus : Classicism)' 라 불리는 새로운 경향이 대두되었다[*일반적으로 서양 미술사에서는 이 시기에 유행한 고전주의를 고대 그리스 로마의 고전주의와 구분해 '신고전주의' 라고 부른다. 그러나 이 책에서는 독일 미술의 특성상 '고전주의' 라 칭하기로 한다*].

고전주의는 특히 그리스 조각이 가지고 있는 조화와 균형을 강조한 요한 요아힘 빙켈만(Johann Joachim Winckelmann, 1717~68)의 《회화와 조각에 있어 그리스 작품의 모방에 대한 견해(Gedanken über die Nachahmung der griechischen Werke in der Malerei und Bildhauerkunst)》(1755)에 이론적 근거를 두고 있다. 모든 미술은 그리스 미술을 따라야 한다는 빙켈만의 주장에 따라 예술가들은 바로크에서 보이는, 지나치게 과장되고 현란한 미술이나 강한 인상을 통해 사람들을 압도하려는 미술에 반발했다. 예술가들은 장식적인 로코코 양식을 경박하고 비합리적인 것으로 보고, 형식의 통일과 조화·표현의 명확성·형식과 내용의 균형을 중시하는 미적 가치를 확립하고자 하였다.

당시 건축가를 중심으로 한 많은 독일 예술가들은 고전을 연구하기 위해 로마로 유학을 떠났고, 그들은 로마의 고전 건축 및 로마의 고대 문화에서 연상되는 민주주의의 이미지를

독일에 도입하고자 시도하였다. 프랑스에서 혁명의 주역들이 새로운 사회질서 확립을 위해 고대 로마를 모범으로 삼고 '신고전주의'를 추구하였듯이 독일 예술가들 역시 고전주의를 통해 독일의 근대화를 이끌 수 있다고 생각했고, 특히 건축을 통해 그러한 의지를 표명하고 자 하였다.

1) 건축

18세기 후반 이후 독일 미술은 건축에서 가장 활발하게 전개되었다. 건축은 바로크 양식의 호화스러움이나 불합리하고 인공적인 것들은 배격하고, 가능한 한 고대 건축의 법칙을 따르려고 하였다. 건축가들은 르네상스 이래로 성장해 온 건축상의 관례와 전통에 의문을 제기하게 되었고, 마침내 르네상스 이래 고전기 건축으로 통용되어 온 것들이 사실은 다소 퇴폐적인 시기의 일부 로마 유적에서 취해진 것임을 깨닫게 되었다. 당시에는 그리스 유적들이 활발하게 발굴되었는데, 이 때 발굴된 그리스 유적에 근거하여 올바른 양식을 찾아야 한다는 생각에서 전 유럽에 '그리스 복고'가 나타났고, 특히 독일에서 정확한 그리스 신전 양식에 따른 건물들이 많이 지어졌다.

✱ 랑한스

이 시기 독일은 문학이나 음악에서도 훌륭한 대가들이 많이 등장하여 예술의 황금시대를 맞고 있었다. 건축 분야에서도 눈부신 발전을 이룩했는데, 독일 초기 고전주의 건축가인 칼 고트하르트 랑한스(Karl Gotthard Langhans, 1732~1808)는 베를린의 〈브란덴부르크 문〉(1789~93)을 설계함으로써 그리스 양식을 도입하였다. 전체를 6개의 벽으로 나누고 벽 양쪽에 그리스 도리아식의 기둥을 세운 이 문은 아테네에 있는 아크로폴리스의 성문을 모델로 건축한 것으로, 그리스 양식을 부활시켜 공공장소에 적용한 첫 사례로 꼽힌다.

브란덴부르크 문(1789~93), 칼 고트하르트 랑한스, 베를린

　이 문은 동·서 냉전 시기에는 독일 분단의 상징이 되었다가 1990년 통일 이후 독일 통일의 상징물이 되었다.

✽ 쉰켈

　칼 프리드리히 쉰켈(Karl Friedrich Schinkel, 1781~1841)은 19세기 유럽 최고의 건축가로 평가된다. 이탈리아 유학 후 프로이센의 궁정건축가가 된 그는 여러 가지 양식의 건축에 능했지만, 주로 고전주의 건축에서 명성을 얻었다. 그의 건축은 우아하면서도 엄격한 비례미와 간소하면서도 위엄있는 벽면 처리 등에서 유럽의 여러 나라에 많은 영향을 미쳤다.

　〈베를린 왕립극장〉(1818~21)은 그리스 신전을 상하좌우로 엮어 전체를 구성하고 있다. 그러나 건물의 정면만 삼각형 박공을 갖춘 이오니아식 신전 양식이고, 그밖에는 단순한 기둥으로 처리하여 당시로서는 놀랍도록 간소하고 소박한 건물이 되었다.

베를린 왕립극장(1818~21), 칼 프리드리히 쉥켈

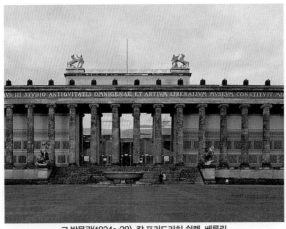

고 박물관(1824~28), 칼 프리드리히 쉥켈, 베를린

고 박물관 내부

강가의 고딕 대성당(1823), 칼 프리드리히 쉰켈, 베를린 국립미술관

　〈고 박물관(Altes Museum)〉(1824~28)은 그리스 이오니아식 원주 18개를 정면에 배치하고 벽면을 붉은 빛의 도색으로 장식하였다. 도열하듯 서 있는 긴 열주와 강한 외관은 프로이센의 군사적 재건 의지를 반영한 것이라 할 수 있다. 안쪽에 2개의 중정을 가진 건물 중앙에는 로마의 판테온식의 돔을 올리고 있다. 특히 중앙 홀로 이어지는 개방형 계단 홀은 고전적 공간구성의 가장 아름다운 예를 보여 준다. 또한 이 건물은 장려한 고전 양식을 과시하면서 시각적인 역동성과 기능적 설계가 일치된 걸작으로 평가된다.

　고전주의 양식은 유럽 각국에서 특히 박물관에 적합한 양식으로 간주되면서 19세기 건축을 선도하였는데, 쉰켈의 작품은 이 시대에 성행한 박물관, 미술관 건축의 모범이 되었다.

쉰켈은 건축가로 명성을 날렸지만, 그림에서도 독창성을 발휘하였다. 그의 그림에는 이차원적인 회화에 만족하지 못하는 건축가로서의 이상이 구현되어 있다.

〈강가의 고딕 대성당〉(1823)에서는 빛을 발하는 하늘을 배경으로 고딕 성당의 섬세한 실루엣이 부각되어 있고, 다리 건너편에는 고전적인 도시 건물들이 대조를 이루고 있다. 이 그림에서 우리는 당시 예술가들이 국가 재건을 위한 모델로서 중세 문화와 고전 문화를 이용하고자 했던 시대적 분위기를 엿볼 수 있다.

✳ 클렌체

베를린에 쉰켈이 있었다면, 뮌헨에는 레오 폰 클렌체(Leo von Klenze, 1784~1864)가 있었다. 그는 뮌헨의 쾨니히스플라츠에 그리스적 특성을 지닌 당당한 고전주의 광장을 설계하였다. 그리스 유물과 유적을 전시하고 있는 〈글립토텍〉(1826~30)은 쉰켈의 〈고 박물관〉과 더불어 독일 최초의 박물관 건축에 속한다. 이 건물은 중앙의 현관을 이오니아식 신전 양식으로 강조하고, 폐쇄적인 벽면에 벽감을 만들어 그 안에 조각을 설치했다. 석회로 장식된 둥근 천장을 지닌 내부는 전시 공간으로 사용되고 있다.

19세기 독일 최초의 거대한 국가 기념물인 〈발할라〉(1830~42)는 그리스 신전의 모범을 따르고 있다. 클렌체는 도나우 강변에 가파른 계단의 높은 단을 쌓고 그 위에 파르테논 신전을 모방한 도리아식 신전을 재현하였다. 여기에는 그리스인들이 원래 도나우 지역에서 유래한 게르만족이라고 생각했던 당시 유행 관념이 반영되어 있다. 내부는 벽기둥을 통해 리듬감 있는 홀을 만들어 독일의 위대한 인물들의 흉상을 안치하였다.

클렌체는 또한 이탈리아의 르네상스 건축을 모범으로 삼아 〈알테 피나코텍〉(1825~36)을 설계하기도 하였다. 정각형의 이층으로 된 이 건물은 길게 난 계단을 통해 상층부에 접근하는데, 중앙 홀과 측면 전시실이 이상적으로 나뉘어 있다.

글립토텍 박물관(1826~30), 레오 폰 클렌체, 뮌헨

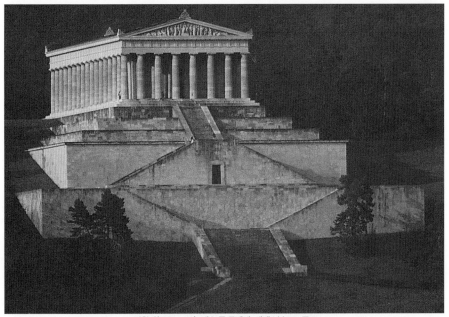

발할라(1830~42), 레오 폰 클렌체, 레겐스부르크 근교

2) 조각

19세기 전반기 유럽의 조각은 이탈리아의 안토니오 카노바(Antonio Canova, 1757~1822) 등이 주도하고 있었다. 카노바는 미끈하게 윤을 낸 대리석 조각을 통해 유럽인들의 취향을 이끌었다. 이런 분위기 속에서 독일의 많은 조각가들은 이탈리아에서 유학하기도 하였지만, 자신만의 독자적인 조각 전통을 확립하고자 노력하였다.

✳ 샤도

요한 고트프리트 샤도(Johann Gottfried Schadow, 1764~1850)는 파리와 로마에서 고전조각을 연구한 뒤 베를린에서 활동하였다. 그는 〈브란덴부르크 문〉(1794) 위에 네 마리의 말이 이끄는 승리의 여신상을 조각함으로써 베를린에 고전주의 조각의 토대를 마련하였다. 그는 고전적인 조각규범을 벗어나지 않으면서도 조각에 인간적인 감정을 부여하고자 하였다. 그는 동시대의 다른 조각가들과 달리 인물을 이상화하지 않고 인간미가 넘치는 개성을 추구하고 있다.

〈루이제와 프리데리케 공주〉(1796~97)는 프로이센 공주들의 다정한 모습을 표현한 것으로 형식적 견고함과 감상성을 동시에 보여 주고 있다. 이 조각에서 두 공주는 똑같은 고전풍의 옷을 입고 있는데, 루이제는 발을 꼬고 서 있고 프리데리케는 수줍은 듯 아래를 보고 있다. 이 작품은 한때 공주로서의 예의와 품위가 없고 형식 또한 결여되어 있다는 점에서 비판을 받았지만, 차가운 대리석에 인간의 따뜻한 감정을 잘 표현했다는 점에서 높이 평가된다.

✳ 라우흐

크리스티안 다니엘 라우흐(Christian Daniel Rauch, 1777~1857)는 고전주의와 새로운 유형의 사실주의를 결합해 인물의 독특한 개성을 잘 표현한 흉상을 많이 제작하였다. 그의

루이제와 프리데리케 공주(1796~97), 요한 고트프리트 샤도, 베를린 국립미술관

프리드리히 대제 기마상(1836~51),
크리스티안 다니엘 라우흐, 베를린

예술적 기량은 무엇보다도 〈프리드리히 대제 기마상〉(1836~51)에서 기념비의 형태로 응축되어 있다. 위쪽 대제의 기마상은 전통적인 기마상의 형태를 따르고 있는데, 왕의 냉정하고 침착한 성격을 잘 반영하고 있다. 좌대에는 좀더 작은 크기의 여러 군상들이 등장하는데, 입체 조각과 부조 등을 종합적으로 구사함으로써 라우흐의 예술적 재능을 잘 보여 준다. 여기서는 역사적이고 비유적인 인물들이 함께 등장하면서 국가적인 이념을 표현하고 있는데, 특히 얼굴을 재현하는 데 있어 꼼꼼한 정밀묘사가 돋보인다.

3) 회화

회화의 경우 독일에서는 자크 루이 다비드(Jacques Louis David, 1748~1825)가 이끌었던 프랑스 '신고전주의' 처럼 정치적 의미가 강한 고전주의는 형성되지 않았다. 독일에서는 시민계급의 정치활동이 많은 제약을 받고 있었고, 귀족들도 자신의 궁전이나 별장을 장식하기 위해 고전주의 작품보다는 주로 낭만주의 작품이나 기존 대가들의 작품을 모사한 동판화 등을 주문했기 때문에 고전주의가 활발하게 전개되지는 않았다.

그러나 독일에서도 빙켈만의 영향으로 고전 미술에서 고전적 이상을 배워야 한다는 입장이 대두되었고, 안톤 라파엘 멩스(Anton Raphael Mengs, 1728~79)와 요한 하인리히 티쉬바인(Johann Heinrich Tischbein, 1751~1829) 등을 중심으로 고전 회화가 발전하였다.

✱ 멩스

안톤 라파엘 멩스는 드레스덴 아카데미에서 활동한 아버지의 영향으로 일찍 화가의 길을 가게 되었다. 그는 파스텔 초상화로 명성을 얻었지만, 빙켈만을 만나면서 예술적 전환점을 맞는다. 그는 빙켈만의 친구이자 동료로서 그리스 미술을 '고귀한 단순성과 고요한 장엄함'이라고 규정한 빙켈만의 이론을 예술적으로 형상화하고 로마에 자신의 스튜디오를 만들어 새로운 이념을 전파하고자 노력하였다.

파르나스(1760~61), 안톤 라파엘 멩스, 로마 알바니 빌라

캄파니아에서의 괴테(1779), 요한 하인리히 티쉬바인, 프랑크푸르트 슈테델 미술관

프레스코로 제작된 〈파르나스〉(1760~61)는 아폴론과 뮤즈를 라파엘로의 시각에서 묘사하고 있다. 이 작품은 특히 인물을 묘사할 때 감정과 수식을 피하고 마치 고대 조각처럼 묘사함으로써 단순하면서도 차가운 느낌이 들게 한다. 이 작품에서 멩스는 아폴론을 중심에 두고 뮤즈들을 각각 같은 비중으로 배치하는 등 구성 면에서 세심한 배려를 하는 한편, 공간의 깊이를 차단함으로써 안정된 분위기를 만들어 내고 있다. 이로써 비스듬한 구성과 인물들의 동적인 자세로 극적인 공간을 만들어 냈던 바로크적 경향을 의도적으로 배제하고 단순하면서도 안정적인 고전주의를 추구하고 있다.

✳ 티쉬바인

요한 하인리히 티쉬바인은 예술가 집안에서 태어나 삼촌들에게서 미술 교육을 받았다. 그

는 초기에 주로 북독에서 활동하였고, 1779년 이후 20년 정도 이탈리아에서 생활하기도 하였다. 귀국 후 그는 함부르크에 정착하여 독일 고전주의 회화에서 중요한 역할을 담당했다.

티쉬바인은 특히 〈캄파니아에서의 괴테〉(1779)로 유명하다. 18세기 말 이후 고대에 대한 관심이 증대되면서 독일에서도 식자층을 중심으로 이탈리아 여행이 붐을 이루었다. 괴테 (Johann Wolfgang von Goethe, 1749~1932) 역시 이 대열에 동참하여 《이탈리아 기행》 (1816)을 통해 여행의 성과를 보고하기도 하였다. 티쉬바인이 그린 〈캄파니아에서의 괴테〉 는 바로 그의 이탈리아 여행을 소재로 하고 있다. 티쉬바인은 괴테와 함께 이탈리아를 여행 하면서 그의 초상화를 여럿 그렸다.

그러나 티쉬바인은 이 그림에서 단순히 여행중에 쉬고 있는 괴테의 모습을 묘사하고 있는 것이 아니라 고전주의의 모든 특성을 구현하고 있다. 로마 의상을 걸치고 고대 조각처럼 앉 아 있는 괴테는 로마의 고전으로부터 영감을 받은 시인처럼 묘사되고 있고, 그 옆의 그리스 부조, 먼 배경의 로마의 유적들은 빙켈만이 주장한 고대의 모방을 충실하게 구현하고 있다.

2. 낭만주의

'낭만주의(Romantik : Romanticism)'는 고전주의와 거의 비슷한 시기에 생성되어 고 전주의자들과의 치열한 논쟁 속에서 성장하였고, 프랑스 혁명과 나폴레옹 전쟁을 거치면서 19세기 전반의 주도적인 미술운동으로 자리잡았다. 자유와 평등을 주장하는 프랑스 혁명 정신에 고무된 낭만주의자들은 개성을 존중하고 자아의 해방을 주장하면서 인간 감정의 자 유로운 표출을 중시하게 되었다.

고전주의 미술이 보편적이고 무한한 가치를 표현하려고 노력했다면, 낭만주의 미술은 예술가 자신의 감정과 상상력에 궁극적인 기준을 두고 있다. 이성을 중시하는 고전주의에 비해 낭만주의는 인간의 감성과 정서를 중시했고, 지나치게 형식적이고 인공적인 고전주의에 반하여 예술에서 생동감과 자연스러움을 회복하고자 하였다. 낭만주의자들은 인간의 본질에 접근하기 위해 이성적인 객관주의보다는 감성과 직관에 의지하고자 하였고, 예술가의 창조적 욕구에 어떠한 한계도 두지 않았다. 따라서 그들은 미에 대한 고정된 기준이나 주제에 대한 어떠한 제한도 거부하였다.

그러나 무한한 상상력과 자유로운 감정을 중시하는 낭만주의 예술가들 역시 작품의 형상화를 위해서는 일정한 형식과 양식이 필요하였다. 그러나 고전주의적 고정된 미 관념과는 근본적으로 공존할 수 없었기 때문에 자연스럽게 과거의 다양한 양식에 관심을 갖게 되었다. 그들은 당시 잊혀졌거나 비판의 대상이 되었던 과거의 형식들을 재발견하고 그것들을 활용하고자 시도하였는데, 낭만주의에서 나타나는 여러 가지 복고적 태도는 그 자체로 일종의 낭만주의 양식이 되었다.

독일 낭만주의는 독일 사람들의 민족성과 부합되어 꽃을 피우게 되었다. 나폴레옹의 침략 이후 독일인들은 민족성을 자각하게 되고, 자신들이 일궈 온 중세 문화에 대한 각성이 일어나면서 이른바 '게르만 르네상스'를 맞게 된다. 그러나 독일의 낭만주의 운동은 고전주의 운동과 거의 병행해서 일어났기 때문에 이것이 독일인들의 창작력을 개발시키는 데 기여하기도 했지만, 다른 한편으로는 예술적 혼란의 원인으로도 작용했다는 평가를 받기도 한다.

1) 건축

과거의 잊혀진 양식에 대한 관심은 건축 분야에서 복고 양식의 부활로 나타났다. 낭만주의 건축의 주된 특징은 고전주의 양식과 고딕 양식의 부활이 동시에 시도되었다는 점이다.

그러나 1800년 이후부터는 고전주의 양식보다는 고딕 양식을 재현하려는 움직임으로 기울게 되는데, 이는 당시 일기 시작한 민족주의의 영향이라 할 수 있다. 나폴레옹 지배하에서 고조된 민족주의의 영향으로 유럽 각국에서는 고딕이야말로 자신들의 정서에 가장 알맞다는 생각이 대두되었고, 유럽 전역에 걸쳐 고딕 성당의 복구공사가 활발하게 이루어졌다.

독일에서도 괴테가 〈독일 건축 예술에 관하여(Von deutscher Baukunst)〉(1771)라는 논문에서 르네상스 미술사가인 바자리(Giorgio Vasari)가 비난했던 고딕을 독일의 특징적인 예술로 평가하면서 고딕 양식에 대한 재평가가 이루어졌고, 이후 완전한 독일의 건축 양식으로 간주되었다. 이로써 독일은 '쉥켈 시대' 이후 '역사주의(Historismus)'에 이르기까지 '신고딕(Neogothik)'이 가장 선호되었다.

독일에서의 고딕 붐은 또한 〈쾰른 대성당〉의 재건운동으로 촉발되었다. 이 대성당은 16세기 후반에 공사가 중단되었다가 1842년 공사가 재개되어 1880년에 준공되었다. 이를 계기로 〈울름 대성당〉등 중세 말 이후 방치되었던 많은 성당들이 재건되었다. 〈울름 대성당〉은 높이 162m로 세계 최대를 자랑하는 거대한 종탑이 정면을 거의 차지하고 있는 독일 고딕 성당 특유의 단일탑 구조이다. 그러나 낭만주의의 '신고딕' 건축 운동이 지나친 중세 동경과 감상주의로 인해 비판을 받게 되자, 이후 독일 건축은 고딕과 고전을 절충하는 '신르네상스(Neurenaissance)'적 경향으로 전환하였다.

✳ 페르스텔

하인리히 폰 페르스텔(Heinrich von Ferstel, 1828~83)이 26세 때 현상설계에 당선되어 지은 빈의 〈포티프 성당〉(1856~79)은 프랑스 고딕 성당 형식을 이어받은 것이다. 그러나 정면에 높은 첨탑을 두고 있다는 점에서 독일적 특성이 반영된 것이라 할 수 있다. 이 성당은 독창성은 없으나 고딕 양식을 가장 정교하게 재현한 것으로 평가된다.

포티프 성당(1856~79), 하인리히 폰 페르스텔, 빈

✳ 슈미트

쾰른 대성당의 재건에 참여한 프리드리히 폰 슈미트(Friedrich von Schmidt, 1825~91)는 〈빈 시청사〉(1872~83)를 '신고딕' 양식으로 건축하였다. 이 건물은 대칭적인 간결한 구조에 고딕식 창문들이 돋보이는데, 높이 98m의 중앙 첨탑 위에는 3.4m의 거대한 기사 상이 올려져 있다.

당시 시민들은 많은 공공 건물들을 신고딕 양식으로 건축함으로써 중세부터 이어져 온 시민계급의 자부심을 표현하고자 하였다.

2) 회화

회화의 경우 독일 낭만주의는 풍경화 · 상징주의적 표현 · 민족적 중세주의 등의 양식으로 표현되었는데, 자유로운 주제 선택은 특히 풍경화에서 두드러지게 나타났다. 그 때까지도 풍경화는 그다지 중요한 장르로 여겨지지 않았으며, 풍경화가들은 진정한 예술가로 대접받지 못했으나 낭만주의 화가들은 풍경화를 새로운 경지로 끌어올리고자 노력했다. 특히 독일 낭만주의 화가들은 낭만적 심정이나 정취를 담은 풍경화에서 인간과 자연과의 교감, 친화력 등을 표현하고자 하였다.

빈 시청사(1872~83), 프리드리히 폰 슈미트

또한 독일 낭만주의의 가장 큰 주제 중의 하나는 중세 독일의 미술과 이탈리아 르네상스 미술의 융합이었다. 많은 독일 화가들은 이탈리아 미술에서 고전주의의 모범을 찾기보다 예술을 통해 낭만주의적 환상으로 도피하기 위한 이상적인 배경을 발견하였고, 상당수의 화가들이 이탈리아로 이주하기도 하였다.

밤의 악령(1782), 요한 하인리히 퓌슬리,
프랑크푸르트, 괴테 박물관

✱ 퓌슬리

스위스 출신으로 런던에 거주했던 화가이자 시인인 요한 하인리히 퓌슬리(Johann Heinrich Füssli, 1741~1825)는 중부 유럽과 영국의 전통을 결합하였다. 그는 이탈리아 여행을 통해 미켈란젤로나 매너리즘 예술가들에게 열광하였고, 영국으로 이주한 후 매너리즘적 회화 양식을 발전시켰다.

〈밤의 악령〉(1782)은 왕립 아카데미 전시회에서 대단한 주목을 받았던 작품으로 그의 가장 대중적인 그림 중 하나이다. 이 작품에서 그는 잠들어 있는 여인이 악령의 가위에 눌려 몸을 뒤틀고 있고, 유령같이 생긴 말이 거친 숨을 내뿜으며 달려들어오고 있는 모습을 그리고 있다. 그는 성적인 상징성이 담긴 여인의 악몽을 소재로 자유로운 주제를 선택해 무의식적이고 합리적으로는 제어할 수 없는 무의식의 영역을 묘사하고 있는데, 바로 이 점에서 그는 완전한 낭만주의자라고 할 수 있다.

✱ 프리드리히

카스파르 다비드 프리드리히(Caspar David Friedrich, 1774~1840)는 코펜하겐 아카데미에서 공부하고 드레스덴에서 활동했다. 그는 독일 낭만주의 풍경화의 창시자로서 상징성

바닷가에 서 있는 수도사(1808년경), 카스파르 다비드 프리드리히, 베를린 국립미술관

이 강한 풍경화를 통해 무한한 것, 시간과 공간의 경계, 인간 실존에 대한 심리학적 통찰 등을 보여 주고자 하였다. 그는 특정한 지역을 묘사하거나 자연을 이상화하는 대신 자연과 인간의 정신, 역사와 종교, 자유에 대한 개인적이면서도 시대정신에 부응하는 해석을 통해 새로운 의미의 풍경화를 창조하였다.

〈바닷가에 서 있는 수도사〉(1808년경)를 비롯한 그의 풍경화는 자연과의 교감에 대한 인간의 순수한 열망을 표현하고 있다. 그의 작품은 발트 해안의 차가운 우울감을 통해 인간의 비극적인 소외감과 궁극적인 고독을 얘기함으로써 종교적인 경향이 강하게 나타난다. 그는 그림의 기교라든가 주제에 대한 감각적 기쁨보다는 압도적인 자연의 이미지를 통해 인간의 삶에 대한 자신의 메시지를 전달하고자 했다. 그의 작품은 대부분 석양이나 땅거미가 지는 순간 혹은 달빛 풍경을 담고 있지만, 매우 섬세한 색채로 인해 시각적 명확함과 사실감이 잘

떡갈나무숲의 수도원 묘지(1810), 카스파르 다비드 프리드리히, 베를린 국립미술관

빙해 – 좌초된 희망(1823~24), 카스파르 다비드 프리드리히, 함부르크 미술관

표현되어 있다.

〈떡갈나무숲의 수도원 묘지〉(1810)는 전형적인 낭만주의 작품이다. 이 그림은 독일을 상징하는 떡갈나무와 고딕 양식을 통해 좋았던 옛시절에 대한 향수를 표현하고 있다. 폐허가 된 수도원과 늙고 앙상한 떡갈나무, 안개 낀 뿌연 하늘은 초자연적인 우수 속에 시간의 한계를 초월한 듯이 보인다. 전면의 수도승들의 장례행렬은 열려진 무덤 옆을 지나 폐허가 된 교회 문을 통과해야 하는데, 그들이 밟고 지나가는 길 저 멀리에는 밝은 하늘이 보인다. 이 점에서 이 작품은 또한 부활에 대한 기대로 해석되기도 한다.

〈빙해—좌초된 희망〉(1823~24)은 당시 상황을 토대로 한 그림이다. 19세기에는 북극 지역을 통해 북서 해양로를 발견하려는 시도가 자주 행해졌는데, 그 과정에서 많은 배가 빙판에 좌초되어 희생자를 내곤 하였다. 프리드리히는 이러한 사실을 바탕으로 〈빙해〉에서 난파하는 배를 소재로, 여기에 예술적 상징성을 부여하였다. 그는 빙판에 부딪쳐 난파하는 배를 통해 자연에 대한 숭고한 경외심을 표현함과 동시에 절망과 좌절에 직면한 인간의 무기력한 모습을 상징적으로 표현하고 있다.

✳ 룽에

필립 오토 룽에(Philipp Otto Runge, 1777~1810)는 프리드리히와 함께 당시 유럽 화단의 흐름과는 다른 독일 미술의 고유성을 확립한 화가이다. 어려서부터 실루엣 자르기에 뛰어난 재능을 보인 그는 형의 적극적인 후원으로 코펜하겐 아카데미에서 공부한 후 주로 함부르크에서 활동하였다. 프리드리히가 인물화에는 전혀 관심을 두지 않고 주로 풍경화를 그린 데 반해, 룽에는 인물화에 뛰어난 기량을 발휘하였다.

초상화 중에는 가족들을 그린 역작이 많은데, 〈예술가의 부모와 아이들〉(1806) 역시 그의 가족을 그린 작품이다. 이 작품에서 세심한 색채와 강한 형식성, 그리고 차가운 빛은 인물의

예술가의 부모와 아이들(1806),
필립 오토 룽에, 함부르크 미술관

아침(1808), 필립 오토 룽에, 함부르크 미술관

모습을 생생하게 드러내 보인다. 이 그림은 노인들과 아이들을 대비시켜 인생 사이클의 극단을 보여 준다.

아이들은 툭 트인 전경 아래 꽃을 잡고 있는 반면, 노인들은 어두운 그늘 안에 서 있다. 완고한 노인들의 경직된 자세와 노파심 어린 시선 또한 아이들의 자연스럽고 순수한 모습과 좋은 대조를 이루고 있다.

화가이면서 문필가이기도 했던 룽에는 슐레겔(Friedrich Schlegel), 티이크(Ludwig Tieck), 노발리스(Novalis) 등 당대의 유명 작가들과 교류하면서 인간 개개인의 의식에 관한 보편적 이론을 정립하고자 하였고, 괴테와의 토론을 통해 자신만의 색채 이론을 확립하기도 하였다.

이러한 이론적 토대를 바탕으로 그는 1803년부터 인간의 삶을 아침 · 낮 · 저녁 · 밤으로 표현한 상징적인 4부작을 기획하였는데, 하지만 일찍 세상을 뜨는 바람에 〈아침〉(1808)을 제외하고는 미완성으로 남아 있다.

〈아침〉은 마치 수수께끼와도 같이 이해하기 어려운 상징적인 작품이다. 이 작품은 자연 속에서 성스러운 화합을 그린 것으로 해석되는가 하면, 모든 종교와 신화를 태초의 자연으로 환원시켜, 어머니와 아이라는 근본 신화로 통합한 것으로 해석되기도 한다.

✴ 오버벡

요한 프리드리히 오버벡
(Johann Friedrich Overbeck,
1789~1869)은 뤼벡 출신으로
빈 아카데미에서 수업하였다.
1809년에, 오버벡은 프란츠 포
르(Franz Pforr, 1788~1812)
등과 함께 새로운 '루카스 동맹
(Lukasbund)'을 결성하였다.
그들은 나중에 이른바 '나자

게르마니아와 이탈리아(1828), 요한 프리드리히 오버벡, 뮌헨 노이에 피나코텍

레파(Die Nazarener)'로 불렸는데, 로마로 이주한 후 깊은 신앙적 열정으로 성서와 종교적
전설을 주제로 한 그림을 그렸다. 라파엘로와 뒤러를 모범으로 삼은 그들은, 초기 르네상스
의 소박한 정신세계로 복귀하여 색채에 의한 낭만주의적 감정의 고취를 추구하였다. 그들
은 또한 중세 장인들의 공동제작 정신을 되살려 공동작업을 하기도 하였다.

오버벡이 그린 〈게르마니아와 이탈리아〉(1828)는 나자레파의 이상이 잘 구현된 작품이
다. 게르마니아와 이탈리아를 의인화한 이 작품은 왼쪽 인물이 이탈리아를 상징하고 오른
쪽 인물이 게르마니아를 상징한다. 이탈리아는 월계관을 쓴 채 슬픈 표정을 짓고 있고, 뒤로
는 수도원이 있는 이탈리아 풍경이 보인다. 이탈리아를 위로하고 있는 게르마니아는 금발
에 화관을 쓰고 있고, 뒤로는 고딕 성당이 있는 북유럽의 도시가 보인다.

이러한 그림을 통해 오버벡은 중세 독일 문화와 이탈리아 르네상스 문화의 융합을 추구했
던 나자레파의 이상을 표현하고자 하였다. 그러나 그림의 인물이나 색채, 풍경 등은 대체로
라파엘로의 작품에 기초하여 이탈리아식으로 그려져 있다.

가난한 시인(1839), 카알 슈피츠벡, 베를린 국립미술관

3) 비더마이어

독일 낭만주의의 특징 중 하나인 '소박한 것'에 대한 동경은 후기 낭만주의에 이르러 당시의 정치적 상황과 맞물려 비더마이어적 분위기로 이어졌다. 나폴레옹의 몰락 후 1815년 '빈 회의'를 근거로 유럽에는 왕정체제가 다시 등장하고 복고주의가 시작되었다. 이로 인해 진보적인 시민계급들은 탄압을 받기 시작했고 이에 환멸을 느낀 시민들은 의식적으로 정치·사회적인 문제를 떠나 개인적인 것에 눈을 돌렸다. 독일에서는 19세기 전반 거듭된 혁명의 실패로 인해 진보에 대한 회의가 점차 커졌고, 지식인들 사이에서는 정치적 혼란을 피해 가정적이고 일상적인 생활 또는 예술세계 등에 안주하는 현실도피적 분위기가 만연하였다.

이런 상황에서 당시 예술에서는 가정적인 집안 분위기나 소시민적 전원생활을 묘사하는 작품들이 많이 등장했다. 1815년에서 1848년 3월 혁명 이전까지의 이런 예술 형태를 '비더마이어(Biedermeier)'라고 부른다.

✳ 슈피츠벡

뮌헨에서 활동했던 카알 슈피츠벡(Carl Spitzweg, 1808~85)은 19세기의 가장 대중적인 화가 중 한 명이자 대표적인 비더마이어 화가였다. 그는 잔잔하면서도 유머러스한 그림을 통해 삶의 의미를 전달하고자 하였다. 그는 1851년 파리와 런던을 여행한 후 프랑스 바르비종 파와 콘스터블(John Constable, 1776~1837)의 그림에 감명을 받고 점차 풍경화에 관심을 기울이게 되었다. 〈가난한 시인〉(1839)은 슈피츠벡의 초기 작품으로 이 작품에서 그는 지식인 계층을 부정적인 이미지로 그렸다. 여기서 시인은 빛이 따사로운 맑은 겨울날의 현실과는 유리된 채 침대를 도피처 삼아 자기만의 세계에 빠져 있는 괴짜로 묘사되어 있다. 그는 다락방 천장에서 비가 샐 것에 대비해 낡은 우산을 펴서 받쳐 놓고, 책 속에 둘러싸여 글을 쓰다가 벌레를 발견하고는 한 손으로 짓이기고 있다. 지금까지 그가 쓴 원고들은 불쏘시개감이 되어 난로 앞에 놓여 있다.

3. 사실주의

'사실주의(Realismus : Realism)'는 고전주의와 낭만주의가 예술적인 격론을 벌이고 있던 19세기 전반에 시작되었다. 사실 사실주의는 그리스 이래 서구 미술이 지향해 온 항구적

인 흐름이라고 할 수 있다. 그러나 이전의 사실주의적 경향들은 주제를 이상화하거나 과장하여 다룸으로써 어느 정도 인공을 가미한 셈이었다. 그러나 19세기에 대두된 새로운 사실주의는 자신들이 직접 본 것만을 진실로 받아들였고, 이것들을 인공적인 가감없이 정확하게 모방할 것을 고집하였다. 따라서 사실주의는 기존 미술에서 즐겨 다루던 역사나 신화 대신에 노동자와 농민, 가난한 서민들을 주제로 다루었다. 당시 전통미술에서는 고상한 인물을 그려야 품위있는 그림이 되고, 노동자나 농민은 네덜란드의 풍속화에나 나오는 것으로 생각했다. 이들이 그림에 등장한다 하더라도 그리려는 주제와 잘 어울리는 한에서만 허용되었다. 그러나 산업화가 진전되고 그에 따른 부작용이 심화되면서 많은 예술가들이 사회문제에 눈을 돌리게 되었고 이러한 인습도 점차 극복되기 시작했다.

사실주의는 프랑스의 귀스타브 쿠르베(Gustave Courbet, 1819~1877)에 의해 시작되었다. 그는 '회화란 근본적으로 구체적인 예술이며 실제로 존재하는 사물에 적용되어야 한다'고 주장하면서 자신이 직접 체험한 당대의 모습만을 꾸밈없이 정직하게 그려내고자 하였다. 서민들이나 노동자의 삶을 있는 그대로 묘사하고자 했던 그의 사실주의는 미술사에 있어서 하나의 혁명이었다. 그는 아름다움이 아닌 진실만을 그리고자 했기 때문에 아카데미의 인위성을 거부하고 전통적인 주제에 반대하면서 비타협적인 예술적 성실성을 견지하였다. 이런 점에서 그의 사실주의는 양식적인 혁명이 아니라 주제의 혁명이라고 할 수 있다.

✱ 멘첼

아돌프 폰 멘첼(Adolph von Menzel, 1815~1905)은 석판공의 아들로 태어나 판화가・삽화가로 출발해 역사화가로 명성을 얻었다. 그는 소재 선택이나 회화 기법에서 프랑스의 쿠르베에 비견되는 사실주의를 지향하였다. 19세기 회화의 정점으로 평가되는 〈압연공장〉(1872~1875)은 실레지엔의 압연공장에서 일하는 노동자의 모습을 큰 화폭에 담고 있다. 과

압연공장(1872~1875), 아돌프 폰 멘첼, 베를린 국립미술관

학과 기계의 시대라고 하는 19세기 후반에도 사실주의자들조차 공장을 그리는 것은 드문 일이었다. 멘첼은 날카로운 관찰력과 전통적인 구성력을 바탕으로 최초로 그것도 대형 캔버스 위에 산업현장을 담고 있다. 그는 현장감 넘치는 공장의 모습을 통해 신흥공업국가로 도약하는 독일의 발전 상황을 보여 주고 있을 뿐만 아니라, 나아가 평상시 노동자들이 공장에서 일하는 모습 그대로를 사실적으로 묘사함으로써 열악한 노동조건을 비판하고자 하였다. 그는 프로이센의 프리드리히 대제의 일상 생활을 재현한 그림도 그렸는데, 여기서도 인물을 평상시의 모습대로 묘사하는 사실주의의 특성이 잘 나타나고 있다.

그러나 〈발코니가 있는 방〉(1845)에 나타난 거친 붓 터치와 빛의 효과는 그가 이미 인상주의를 선취하고 있음을 보여 준다. 많은 부분이 미완성 상태를 보이는 이 그림에서 방의 모습은 단지 거울을 통해 추측해 볼 수 있을 뿐이다. 이 그림에서 멘첼은 실내 정경을 묘사하고자 한 것이 아니라 커튼과 바닥에 쏟아지는 빛, 그리고 그 빛이 만들어 내는 분위기 등 비물질적인 것에 초점을 맞추고 있다. 아무도 없는 빈 방에 햇볕이 들고 산들바람이 불어와 창문 커튼

발코니가 있는 방(1845), 아돌프 폰 멘첼, 베를린 국립미술관

을 살짝 들어올리는 모습은 시간을 초월한 아름다움을 전해 준다.

✳ 라이블

빌헬름 라이블(Wilhelm Leibl, 1844~1900)은 생전에는 별다른 성공을 거두지 못했지만, 오늘날에는 독일의 가장 위대한 화가 중 한 사람으로 재평가되고 있다. 그는 뮌헨 미술학교에서 공부한 뒤 잠시 파리에서 생활하면서 쿠르베의 영향을 받아 독특한 사실주의 기법을 발전시켰다. 그는 사소한 부분까지도 심혈을 기울이면서 느리게 작업했던 화가로서, 기존의 모든 기법들을 이용해 사실주의의 새로운 모범을 창조하였다. 그는 세련된 도시문화에 회의를 품고 삶의 근본으로 돌아가자는 입장에서 때묻지 않은 순수한 인간을 추구하였고, 이를 농민들에게서 발견하였다. 그는 원초적인 이상향을 진지하게 추구한 최초의 화가라고 할 수 있다.

<교회의 세 여인>(1878~82)은 이러한 라이블의 경향을 잘 보여 준다. 이 그림에서 라이블은 바로크풍의 교회 의자는 물론 인물들의 의복이나 신체적 특징 등 지극히 세부적인 것까지 사실적으로 묘사하고 있다. 이를 통해 그는 세 여인의 개인적 특성을 드러냄과 동시에 초라하지만 진지하고 순박한 사람들의 모습을 부각시키고 있다.

라이블은 멘첼과 더불어 프랑스 미술에 매우 근접해 있었기 때문에 쿠르베는 물론 에두아르드 마네(Edouard Manet, 1832~83)의 영향도 받았다.

교회의 세 여인(1878~82), 빌헬름 라이블, 함부르크 미술관

따라서 그의 작품들에서는 마네를 연상시키는 대담한 붓 터치 등에서 차츰 인상주의적 경향이 나타난다.

4. 인상주의

'인상주의(Impressionismus : Impressionism)'는 1860년 초 프랑스에서 특별한 이념이나 원리 없이 자연발생적으로 생겨난 회화 운동이다. 인상주의는 정확한 소묘, 명암법, 원근법 등에 따라 형태를 완벽하게 배열하는 전통적인 회화 규칙을 거부하고 본 그대로의 자연을 그리고자 함으로써 서양 미술의 전통에 일대 혁신을 가져왔다. 인상주의자들은 자연을 재현한다는 점에서는 전통을 따르고 있으나 머리가 아닌 눈을 사용하였고, 빛과 색채의 효과를 통해 시각적인 인상을 완벽하게 구현하고자 하였다.

그들은 눈에 보이는 것이 고정된 것이 아니라 언제, 어떻게 보느냐에 따라 달라진다는 사실을 인식했고, 색채가 사물의 본질적이고 지속적인 성질이 아니라 빛의 반사 작용 등에 의해 끊임없이 변화한다는 것을 발견했다. 따라서 순간적인 인상을 포착하려면 세부 묘사보다는 전체적인 효과에 신경을 쓰면서 재빨리 작업해야 했기 때문에 원색을 색 점이나 붓 터치로 처리하는 색조분리의 원칙을 구사하였다.

한편 인상주의는 도시 생활의 회화적 표현이라 할 수 있다. 인상주의는 도시인들의 삶과 의식을 반영하는 미술 양식으로, 도시가 갖는 번잡한 교통과 끊임없는 움직임, 쉴새없이 변화하는 인상 속에서 도시의 삶과 그 삶을 즐기는 생활 감정을 솔직하게 표현하고자 하였다.

독일의 경우 인상주의는 상당히 더디게 수용되었다. 독일은 주요 도시마다 나름대로의 화

파가 있었지만, 대체로 초상화나 장르화적 주제를 뛰어난 기법으로 잘 마무리한 자연주의적이고 아카데믹한 양식이 주류를 이루고 있었다. 이런 상황에서 1890년대에 이르러 이른바 '분리파(Sezession)'라고 불리는 예술가 그룹들이 결성되어 전통에 도전하게 된다. 1892년 뮌헨 분리파가 결성되고 그 뒤를 이어 막스 리버만(Max Liebermann, 1847~1935)이 이끄는 베를린 분리파가 결성되는데, 이들 그룹에 속한 화가들을 중심으로 독일 인상주의가 꽃을 피우게 된다. 빌헬름 라이블과 빌헬름 트뤼프너(Wilhelm Trübner, 1851~1917) 등이 프랑스 인상주의자들의 즉흥적인 화법과 비정통적인 소재 선택에 감동을 받아 인상주의를 받아들인 이래 프리츠 폰 우데(Fritz von Uhde, 1848~1911), 로비스 코린트(Lovis Corinth, 1858~1925) 등 독일에서 인상주의 양식으로 작업하는 화가들이 많이 등장했지만, 그들은 프랑스 인상주의의 기법을 따르면서도 독일의 서정적 자연주의 전통에 맞춰가려는 경향을 보였다.

✳ 리버만

막스 리버만(Max Liebermann, 1847~1935)은 독일 인상주의에서 가장 중요한 화가로 평가된다. 그는 초기에 서민들의 삶을 어둡고 고통스런 사실주의 방식으로 그렸지만, 수 년 동안 유럽 각지를 여행하거나 머물면서 여러 나라의 그림들에 대한 진지한 연구를 통해 전통과 결별하였다. 그는 특히 마네의 영향을 받아 인상주의 화법을 받아들여 대도시의 삶을 밝고 낙관적으로 묘사함으로써 독일 인상주의의 대표자가 되었다.

〈암스테르담 동물원의 앵무새 거리〉(1902)는 소재 선택과 밝은 색채, 불분명한 윤곽선과 재빠르게 처리한 거친 붓 터치 등에서 전형적인 인상주의 화풍을 보인다. 이 그림은 어느 여름날의 동물원 풍경을 묘사하고 있다. 울창한 나무들 사이로 햇빛이 스며들면서 길과 잔디 위에 빛의 웅덩이를 만들어 내고 있고, 그림 속의 모든 것들은 빛에 의해 그 형태가 규정되고

암스테르담 동물원의 앵무새 거리(1902), 막스 리버만, 브레멘 미술관

있다. 리버만은 베를린 분리파에 가담하여 표현주의 형성에 기여하기도 하고, 프로이센의
미술 아카데미를 이끌기도 하면서 독일 화단에 많은 영향을 미쳤다.

✳ 코린트

뮌헨과 파리 등지에서 공부한 로비스 코린트(Lovis Corinth, 1858~1925)는 사실주의와
인상주의의 가능성을 결합하고자 하였다. 그는 현대적인 소재보다는 신화 같은 기존의 주
제들을 극적으로 묘사하는 그림을 많이 그렸다. 또한 그는 많은 초상화를 그렸는데, 특히 그

해골과 함께 있는 자화상(1896), 로비스 코린트, 뮌헨 렌바하하우스

의 자화상은 자신의 개인적인 전기일 뿐만 아니라 사실주의에서 시작해 인상주의를 거쳐 표현주의에 이르기까지 자신의 회화 양식에 대한 변화 과정을 보여 준다. 리버만에 이어 베를린 분리파를 이끌기도 한 그는 만년에 이르러 색채가 점점 더 밝아지고, 붓 터치가 표현주의적으로 변하면서 추상의 경계에까지 도달했다.

〈해골과 함께 있는 자화상〉(1896)은 그가 인상주의 양식으로 작업한 작품이다. 코린트는 슈바빙에 있는 그의 작업실에 해부학 실습용 해골과 함께 서 있다. 창문 너머로는 굴뚝에서 연기를 내뿜는 공장들이 희뿌옇게 보인다. 창 밖의 풍경은 해골과 함께 화가로 하여금 '항상 죽음을 상기하라'는 메시지를 상기시키는 것처럼 보인다. 대칭적인 창문 격자는 그림의 평면성을 강조하고 있다.

5. 역사주의

미술에서의 '역사주의(Historismus)'라는 개념은 건축에서 비롯되었다. 19세기 후반 독일과 오스트리아에서는 '창업시대(Gründerzeit)'라고 불리는 경제 호황기에 대대적인 건축 붐이 일어났다. 당시 건축은 지난날의 건축 양식에서 어느 것이나 취사선택해 가장 좋은 양식으로 지어야 한다는 절충주의가 성행하게 되는데, 이 때의 건축 양식을 특별히 '역사주의'라고 부른다.

당시 건축들은 대중들의 구미에 맞게 여러 양식을 혼합하는 가운데 '신르네상스', '신바로크(Neubarock)', '신낭만주의(Neuromantik)' 등 다양한 이름으로 유행하게 되었다. 건축에서 비롯된 이러한 '역사주의'는 '창업시대' 전반의 미술에서 폭넓게 적용되고 있다.

1) 건축

19세기 후반에 이르러 빈 등 대도시에서는 대규모 메트로폴리스가 건설되었고, 수많은 도시에서 공공건물들이 새로 지어졌다. 또한 정거장이나 상점, 극장, 공장 등이 큰 규모로 개축되면서 도시 전체의 면모가 일신되기도 하였다. 이 때 인상적인 건물을 짓기 위해 경쟁적으로 건물의 외관을 여러 역사적 양식으로 장식하였는데, 특히 건물의 정면은 건물의 내적 구조와는 상관없이 더욱 화려하게 장식되었다. 이런 화려한 역사주의 건축들은 경제적 주도권을 쥐고 있던 시민들의 물질적 풍요를 과시하는 것이자, 이제 자신들이 귀족을 대신해 전통의 후계자가 되었음을 보여 주고자 한 것이었다.

✳ 게르트너

프리드리히 폰 게르트너(Friedrich von Gärtner, 1792~1847)는 클렌체와 더불어 19세기 전반 뮌헨을 대표하는 건축가였다. 그는 고전적 요소와 낭만적 요소를 결합시켜 독자적인 건축을 추구하였다. 그가 설계한 뮌헨의 〈바이에른 국립도서관〉(1832~43)도 절충주의

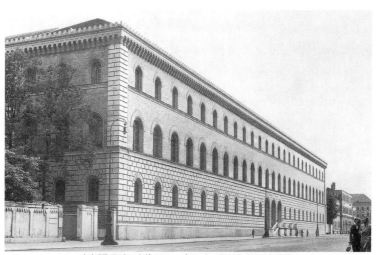

바이에른 국립도서관(1832~43), 프리드리히 폰 게르트너, 뮌헨

적 경향을 보이는 건물이다. 이 건물은 고전 양식의 규칙성은 취하되 원주나 반원주의 장식성은 피했고, 로마네스크 양식의 둥근 아치를 채택했다. 따라서 이 건물은 둥근 아치의 창 배열, 벽면의 마감처리 등에서 전체적으로 초기 르네상스 양식을 상기시키는 이른바 '신르네상스' 양식으로 지어졌고, 아치 창과 장식 등에서 중세적인 요소가 첨가되었다.

✽ 발로트

1882년 현상설계에서 당선되어 건립된 〈독일 국회의사당〉(1884~94)은 파울 발로트 (Paul Wallot, 1841~1912)가 설계한 것이다. 1870년 보불전쟁으로 인한 강력한 민족주의를 배경으로 '신바로크' 양식으로 건립되었다. 건물 정면 중앙에는 고대 신전 양식의 입구가 있고, 건물의 네 모서리에는 네모난 탑을 두는 율동적인 구성을 보인다. 중앙의 회의장 좌우에는 두 개의 중정이 있다. 이 회의장 지붕은 원래 철과 유리로 되어 있었으나 독일 통일 후 다시 국회의사당으로 사용되면서 개방성의 상징으로 유리 돔으로 바뀌었다.

✽ 돌만 / 리델

'신낭만주의'가 유행하던 시기에 독일 남부나 오스트리아에서는 언덕이나 숲을 배경으로 중세 풍의 건축이 종종 등장했는데, 그 대표적인 예가 바이에른 지역 산 속에 세워진 〈노이슈반슈타인 성〉(1869~86)이다. 이 성은 비잔틴과 로마네스크, 고딕의 요소가 혼합된 건물로서 바그너(Richard Wagner, 1813~83) 음악에 심취한 루드비히 2세의 시적 이상을 상징적으로 표현하기 위해 바그너의 친구이자 후원자인 게오르그 폰 돌만(Georg von Dollman)과 에두아르트 리델(Eduard Riedel) 등에 의해 지어졌다.

실제로 성의 중정은 바그너의 오페라 〈로엔그린〉 제2막에 나오는 앤트워프 성의 중원을 모방했고, '가수의 방'은 〈탄호이저〉에서 따옴으로써 오페라의 무대 자체를 구현하고 있

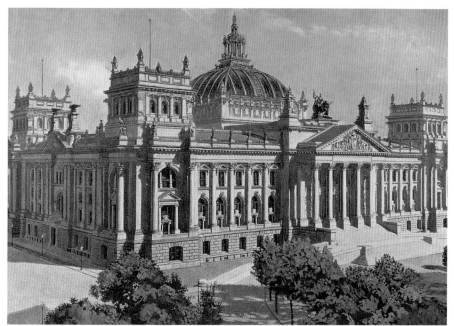

독일 국회의사당(1884~94), 파울 발로트, 베를린

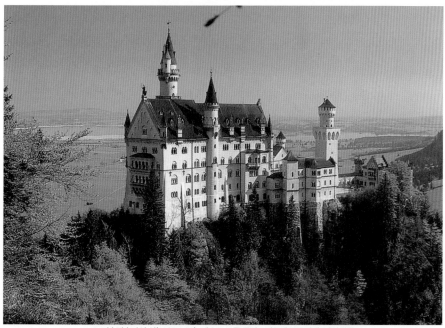

노이슈반슈타인 성(1869~86), 게오르그 폰 돌만 · 에두아르트 리델, 바이에른

다. 이 성은 보는 각도에 따라 전혀 다른 모습으로 보일 뿐만 아니라 주변 환경과 어울려 환상적인 매력을 발산한다.

2) 조각

19세기의 도시들은 기념비로 넘쳐났다. 새로운 도심이 건설되면 예외없이 대규모 기념비들이 들어섰고, 국가적인 차원의 거대한 기념비도 건립되었다. 특히 1871년 '독일제국' 설립 이후 건설된 거대한 국가적 기념비들은 민족을 통합하고 독일제국 건설을 과시하는 중요한 수단이었는데, 당시 조각은 이러한 기념비를 장식하는 데 기여했다.

한편 이러한 국가적 기념비의 홍수 속에서 특히 주목할 만한 사실은 18세기까지만 해도 주로 제후들의 입상이나 기마상이 세워졌던 반면, 이 시기에는 루터나 괴테 같은 천재들의 기념비가 곳곳에 세워졌다는 점이다. 이들 천재들이 주로 시민계급 출신이라는 점에서 천재 찬양은 곧 시민들의 자기 인식의 결과라고 할 수 있다.

✱ 베가스

라인홀트 베가스(Reinhold Begas, 1831~1911)는 라우흐의 제자로 고전주의 조각에서 시작해 바로크적 운동감을 가미한 사실주의를 추구하였다. 그는 베를린 알렉산더 광장의 〈넵툰 분수〉(1886~1891)를 조각하는 등 신화를 주제로 많은 조각을 만들었다. 또한 그는 빌헬름 시대의 많은 국가기념비를 제작하였는데, 제국의회 앞에 세워진 〈비스마르크-기념비〉(1897~1901)는 그의 만년의 대작이다. 이 작품은 비스마르크(Otto Eduard von Bismarck, 1816~98) 개인의 행위에 기초한 것이 아니라, 독일의 통일이라는 위업을 달성한 '철혈 재상'으로서의 초인적 이미지를 전달하는 데 초점을 맞추고 있다. 좌대 밑에서 비스마르크를 둘러싸고 있는 비유적 인물들은 그의 영웅적 힘을 상징한다.

✱ 리이첼

에른스트 리이첼(Ernst Rietschel, 1804~61)의 〈괴테와 실러〉(1825~57)는 청동으로 제작한 작품으로, 독일이 자랑하는 두 시인을 기념하기 위한 것이다. 이 작품은 두 시인이 모두 사망한 지 채 30년도 되지 않아 건립되었다. 괴테와 실러(Friedrich Schiller, 1759~1805)는 주일 의상을 입고 전통적인 콘트라포스토 자세를 취한 채 먼 곳을 응시하고 있다. 그들은 '바이마르 고전주의'를 이끈 자신들의 위업을 과시하듯 한 손으로 월계관을 맞잡고 있고, 대선배격인 괴테는 실러의 어깨에 손을 올려 다정함을 표시하고 있다.

리이첼은 두 시인 상을 높고 견고한 좌대 위에 세움으로써 그들의 위대함을 시민정신의 승리로 승화시켰다. 전통적으로 독일 시민계급은 그들의 정신적·경제적 능력에도 불구하고 정치적 억압하에서 많은 좌절을 겪었다. 이런 상황에서 누구나 인정하는 위대한 천재의 출현은 시민계급의 자긍심을 불러일으켰고 이들의 업적을 시민정신의 승리로 인식했다.

비스마르크-기념비(1897~1901),
라인홀트 베가스, 베를린

괴테와 실러(1825~57),
에른스트 리이첼, 바이마르

3) 회화

19세기 후반, 유럽의 문화 예술계에는 문명에 대한 혐오와 문화에 대한 염세적 태도가 지배하고 있었다. 특히 자연과학의 비약적 발달과 보불전쟁의 승리로 모든 것이 확신에 차 있을 때 독일 예술가들은 그 이면에 흐르는 문화적 몰락을 예감하고 이를

예술적으로 형상화하거나 이러한 천박한 현실로부터 도피
해 자신만의 예술세계에 몰입했다.

　미술의 경우도 공식적인 회화에서는 기존의 양식을 빌어
독일제국의 성립에 관련된 내용이나 신화적인 내용을 거대
한 화폭에 담아내곤 하였지만, 일각에서는 다양한 그림들을
통해 자신만의 새로운 예술세계를 찾기 위해 노력하였다.

✳ 포이에르바하

　안젤름 포이에르바하(Anselm Feuerbach, 1829~80)는
뒤셀도르프 아카데미에서 공부한 후 뮌헨과 파리 등지를 거
쳐 로마로 이주하였다. 이탈리아에 대한 동경을 살롱의 분
위기로 바꾸어 묘사한 포이에르바하의 그림은 견고한 형식
과 고전적인 내용을 통해 과거의 우울하면서도 미화된 세계
로의 도피를 보여 준다.

　〈이피게니에〉(1871)는 그리스 신화에 나오는 이야기를 내
용으로 다루고 있다. 이 작품에서 아가멤논의 딸로 타우리
스 신전에 유폐된 이피게니에는 고향으로 돌아갈 날을 기다
리다 지친 모습으로 바다 건너 그리스를 그리워하고 있다.
포이에르바하는 이러한 이피게니에의 모습을 통해 서양 문
명의 고향인 그리스에 대한 동경을 표현하고 있다.

　당시 그리스는 동로마제국의 멸망 이후 근 400년 동안 터
키의 지배를 받고 있다가 독립한 신흥국가로서 서유럽 지식

이피게니에(1871), 안젤름 포이에르바하,
빈터투르 라인하르트 재단박물관

죽음의 섬(1880), 아르놀트 뵈클린, 바젤 공공미술관

인들의 주목을 받고 있었다. 그동안 이슬람 세력의 지배 아래 있던 터라 사실상 접근이 쉽지 않았던 그리스는 유럽인들에게 서양 문명의 요람으로서 동경의 대상이었다.

✱ 뵈클린

바젤에서 태어난 아르놀트 뵈클린(Arnold Böcklin, 1827~1901)은 포이에르바하처럼 뒤셀도르프 아카데미에서 공부한 후 제네바와 파리 등을 거쳐 로마에 정착하였다. 포이에르바하가 고대의 세계를 다뤘다면, 그는 신화적 분위기를 통해 현재의 문제를 다루었다.

그는 꿈에서나 봄직한 적막한 풍경의 그림들을 통해 고대의 신화를 부활시키려 하였다. 그의 그림은 낭만주의에 뿌리를 두고 있지만, 그의 고대 동경은 이상향으로서가 아니라 현재의 상황을 비유적으로 보여 주는 상징적인 의미가 강하다고 할 수 있다.

뵈클린의 유명한 연작 〈죽음의 섬〉(1880)은 상징성이 강한 작품이다. 바위섬을 파내 만든 무덤의 입구와 죽음을 연상시키는 검은색의 삼나무가 그림의 제목을 암시한다. 삼나무가 하늘 높이 솟아 있는 신비로운 바위섬이 어두운 바다 위에 우뚝 서 있고, 하얀 관을 실은 배가 조용히 다가서고 있는데, 이 그림에서 느껴지는 숨막히는 적막감은 낭만주의 화가 프리드리히의 풍경화를 연상케 한다. 뵈클린은 이 작품을 그냥 '꿈을 그린 그림'이라고 부르길 좋아했지만, 이 그림이 유럽 문화의 몰락을 그린 것으로 해석되기도 한다. 그는 산업화와 더불어 전통적인 교양시민계급이 몰락함에 따라 그들의 사상적 기반이라고 할 수 있는 인문주의와 그들이 일궈 온 유럽 문화가 몰락의 길을 걷고 있다고 보았던 것이다. 따라서 이 작품은 단순한 신화적 그림이 아니라 당시 정치·사회적 현실에 대한 견해를 표현한 것이다.

6. 유겐트슈틸과 전환기 미술

1900년경 일단의 젊은 예술가들은 산업사회의 제문제들이 심각해져 가는 상황에서 기존의 양식을 모방하고 반복하는 데에 열중했던 역사주의의 진부함을 거부하고, 현대사회의 생활조건을 예술적 감각으로 고상하게 변화시키고자 하였다. 그들은 영국의 미술공예운동에 자극을 받아 산업시대의 미적 감각을 적극적으로 수용하고 예술 분야를 생활필수품, 가구, 건축 등 모든 장식예술로까지 확대하였다.

그들의 예술 운동은 강령적 형태로까지 발전하지는 못했지만, 그들이 추구한 새로운 예술 양식은 '청년 양식'이라는 의미의 '유겐트슈틸(Jugendstil)'이라 불린다. 유겐트슈틸은 비단 독일뿐만 아니라 1900년 당시 전 유럽을 관통했던 국제적인 예술 운동으로서 오스트리

아에서는 '분리파 양식(Sezessionstil)', 영국에서는 '모던 스타일(Modern Style)', 프랑스와 벨기에에서는 '아르누보(Art Nouveau)'라 부르고 있다.

유겐트슈틸은 모든 장식예술에서 통일된 양식을 창조하고자 하였다. 그들은 삶의 전체성을 확립하기 위해 일상 생활의 모든 요소를 통일된 장식으로 얽어매고자 하였다. 유겐트슈틸 작품은 자연의 원초적 생명력을 끊임없이 이어지는 역동적인 선을 통해 표현해 내고자 했고, 공간적 환상을 거부하고 장식적인 효과만을 추구했다. 이로써 구체적인 형상을 드러내기보다는 선들의 유희와 조화를 통한 아름다운 허상, 유기적인 삶의 모습 등을 상징적으로 표현하였다. 유겐트슈틸 운동이 가장 활발히 일어난 곳은 빈이었다.

19세기 말 오스트리아 · 헝가리 제국의 수도였던 빈은 모순적인 열망으로 가득차 있었다. 그동안 빈은 각기 다른 언어와 전통이 모자이크처럼 하나로 묶여 있었지만 늘 상호 모순을 내포하고 있었다. 이러한 모순이 세기말적 분위기와 급속한 시대변화를 타고 새로운 욕구로 분출되면서 경직되었던 사회에 변화를 몰고 왔다. 예술 분야에서 이러한 변화는 유겐트슈틸이라는 새로운 예술 운동과 함께 시작되었다.

그러나 빈의 유겐트슈틸 역시 그렇게 오래 지속되지는 못했다. 빈 분리파에 속해 있거나 이들과 밀접한 유대관계를 맺고 있던 오스트리아와 스위스의 예술가들은 솔직하고 자유로운 자기표현을 통해 표현주의적 경향으로 발전하거나 객관적 묘사를 포기하고 상징주의로 발전하면서 현대 미술의 길을 열었다.

1) 건축

건축에 있어서 유겐트슈틸은 과거의 건축 양식을 모방하는 데 의문을 제기하고, 과거의 전통으로부터 벗어나 합리적 건축을 창조하고자 하였다. 유겐트슈틸 건축가들은 철골이나 유리 등 새로운 재료를 받아들이고 이를 건축적으로 조형화함으로써 새로운 양식의 건축을

발전시켰다. 그들은 공예운동에 자극받아 건축의 구성요소를 단순화하고 자연과 연관된 생동감을 표현하고자 하였다. 유겐트슈틸은 곡선의 장식적 가치를 강조하였다는 점에서 공간적 표현이라기보다는 외관과 장식과의 관계를 추구하는 건축의 한 스타일이라고 할 수 있다. 그러나 유겐트슈틸 운동이 후기에 들어서면서 파사드의 장식은 단순한 장식을 넘어 건물 전체에 조형적인 강조를 주는 방식으로 사용되었다.

✳ 바그너

건축 분야에서 빈 분리파 운동의 지도자 오토 바그너(Otto Wagner, 1841~1918)는 재료와 구조를 조화시켜 합목적적인 건축을 선보임으로써 근대 건축의 원칙을 제시하였다.

건축가이자 도시설계가인 그는 기존의 양식과 현대 감각을 결합하여 시적이면서도 실용

칼스플라츠 지하철 역사(1896~97), 오토 바그너, 빈

적인 건축이론을 발전시켰고, 이를 '빈 교외
선' 등에서 구현하였다. 바그너는 빈 교외선의
36개 역사와 터널, 고가철도 등을 설계하였는
데, 〈칼스플라츠 지하철 역사〉(1896~97)는 그
중 대표적인 건물이다. 철골과 대리석판으로
조립된 이 역사는 벽면구조가 완전 이차원 평
면으로 처리되었고, 장식도 삼차원성을 벗어
나 면 장식으로 처리되었다. 장식문양 자체는
곡선적 유기형태가 주종을 이루는 가운데 추

분리파 전시관(1897~99), 요셉 마리아 올브리히, 빈

상적 기하형태가 추가되었다. 또한 새로운 재료를 통해 고전적 기둥 양식인 '오더'를 번안
하고 있는데, 이 역시 매우 정리된 형태로 처리되었다. 특히 건물 중앙의 양 기둥은 기단부,
주신부, 주두부 등 세 부분으로 나뉘어 최소한의 형태만 남긴 채 간략화되었지만 완결된 기
둥 양식을 보여 준다.

✳ 올브리히

　요셉 마리아 올브리히(Josef Maria Olbrich, 1867~1908)는 바그너 밑에서 경력을 쌓았
다. 올브리히가 설계한 〈분리파 전시관〉(1897~99)은 형식을 단순화하고 풍부한 식물 장식
을 사용하였다. 돔은 금빛의 식물 장식으로 덮여 있고, 반원형 윤곽의 단순함과 정면을 지배
하는 고전적 리듬으로 참신한 모습을 보여 준다. 돔 모양의 둥근 지붕과 간결한 기하학적 정
면은 고대 사원이나 영묘 같은 분위기를 풍긴다. 이런 효과는 장식 패널로 천장을 꾸민 높은
현관, 육중한 계단식 프리즈, 둥근 지붕 주위의 석재 기부들로 강조된다. 전시관 정면에는
'그 시대에는 그 시대의 예술을, 예술에는 자유를' 이라는 분리파의 모토가 새겨져 있다.

미하엘 광장의 로스-하우스(1909~11), 아돌프 로스, 빈

✳ 로스

아돌프 로스(Adolf Loos, 1870~1933)는 벽돌공과 건축기술 과정을 공부한 후 미국에서 새로운 건축기법을 공부하였다. 그는 빈에 돌아와 실내건축과 문명비평가로 활동하면서 바그너나 올브리히의 건축에서 볼 수 있는 장식적 우아함을 공격하고, 엄격한 기능주의를 주창하였다. 그가 처음으로 지은 빈의 〈미하엘 광장의 로스-하우스〉(1909~11)는 단순하게 처리된 상가건물로, 당시에는 이 건물의 밋밋한 디자인이 역사적 구조물로 둘러싸인 주변의 분위기를 파괴한다고 하여 논란을 일으켰다. 특히 진열창 위의 창문은 틀도 없이 벽에서 떼어낸 것처럼 보인다 하여 많은 비판을 받았다.

2) 회화

유겐트슈틸 회화는 선적이고 평면적인 작품을 통해 장식적 미술을 추구하였다. 유겐트슈틸 회화에서 볼 수 있는 평면적인 장식과 생명력 넘치는 곡선은 과거 중세의 필사본이나 로코코 양식, 일본 판화 등의 영향으로까지 거슬러올라가지만, 평면적 형태와 선을 통해 감정을 환기시킨다는 점에서 상징주의와 연결된다.

또한, 선의 추상적 가능성을 제시했다는 점에서 20세기 현대 미술의 발전에 중요한 역할을 수행하였다.

✱ 클림트

구스타프 클림트(Gustav Klimt, 1862~1918)는 빈 미술 공예학교에서 공부한 후 유겐트슈틸 운동에 가담해 빈 분리파를 결성하였다. 그는 특유의 장식성과 짙은 에로티즘을 바탕으로 독특한 작품세계를 선보였는데, 주로 상징주의의 양식화된 형상과 비자연적인 색조를 독특한 방식으로 결합시켜 매혹적인 인물화를 그렸다.

클림트는 여인들이 등장하는 그림들을 많이 그렸는데, 주로 미묘하게 감지되는 부드러운 유혹과 자기파괴적인 숙명적 여인의 이미지를 묘사하고 있다.

〈유디트 I〉(1901)은 클림트의 요부적인 여성상을 대표하는 그림이다. 유디트는 구약성서 〈유딧〉 편에 나오는 부유한 과부로 이스라엘을 아시리아로부터 구한 여장부인 까닭에 서양 문학과 예술에서 자주 다뤘

유디트 I(1901), 구스타프 클림트, 빈 예술사박물관

던 소재이다. 클림트는 민족을 구한 이 여장부를 남자를 유혹하는 요부로 그리고 있다. 그녀는 몽롱한 눈으로 가슴을 드러낸 채 자신이 벤 적장의 머리를 쓰다듬고 있다. 기괴한 분위기를 풍기는 이런 요부상은 여성의 매혹에 대한 클림트 자신의 무의식적 두려움을 표현하는 것이고, 나아가 당시 대두되기 시작한 여성의 지위 향상과 이로 인한 남성들의 위기의식을 반영하는 것이라 할 수 있다.

〈키스〉(1905~08) 역시 비교적 단순한 구성과 흔한 주제를 다루고 있다. 두 남녀의 얼굴은 사실주의적으로 처리한 반면, 배경과 의상은 기하학적 문양과 색채의 모자이크 같은 추상적 패턴으로 장식했다. 이를 통해 그는 사랑에 빠진 사람들이 경험하는 자아상실을 매혹적으로 표현하고 있다. 그에게 있어 남성과 여성의 화해는 세계가 지향해야 할 궁극적인 목표였다. 남녀간의 포옹과 키스는 이러한 화해를 상징한다고 할 수 있다. 그러나 이 그림에서 여성은 요부가 아니라 수동적으로 남성의 사랑을 받아들이는 모습으로, 〈유디트 I〉과는 대조를 이룬다. 그가 그림에서 자주 사용하는 황금색은 비잔틴적 요소와 일본 회화의 영향을 반영한 것인데, 마치 황홀한 유혹을 상징하는 듯하다.

✳ 실레

클림트가 외향적이고 표면적인 화려함에 매우 집착한 반면, 에곤 실레(Egon Schiele, 1890~1918)는 자신과 자신의 작업에 대해 끊임없이 성찰했던 내향적인 화가였다. 빈 아카데미에서 공부한 그는 10여 년에 걸친 짧은 작품 활동기간 동안 환상적인 열정과 공포, 긴장과 회의 등을 형상화하였다. 그의 그림은 과도한 자아 표현의 방식으로 길이가 과장되거나 형태가 구겨진 듯한 딱딱한 윤곽선을 통해 인물들을 기형적으로 왜곡시킴으로써 표현주의적 특성을 보이고 있다. 그는 실제로 독일의 '다리파' 화가들과 관련을 맺고 표현주의와 연결되었다. 그러나 그의 그림은 항상 빈의 정신적인 상황과 빈 분리파의 예술적 성향과 연결

키스(1905~08), 구스타프 클림트, 빈 오스트리아 미술관

포옹─연인들(1917), 에곤 실레, 빈 오스트리아 미술관

되어 있다는 점에서 빈 분리파의 표현주의적 변형이라고 해석되기도 한다.

실레는 특히 연필과 펜 드로잉에 뛰어난 솜씨를 발휘해, 주로 마르고 뒤틀린 인물들이나 음부가 강조된 누드화들을 그렸다. 그의 작품들은 인간의 성적인 쾌락 추구와 이로 인한 운명적인 파멸을 다루고 있다. 클림트가 세련된 감각으로 누드를 신화화시키고 있는 반면, 그는 인물들을 현실의 질곡 속에 적나라하게 노출시켰다. 〈포옹─연인들〉(1917) 역시 강렬한 선을 통해 절망적이고 강박적인 에로티시즘을 표현하고 있다. 연인들이 깔고 있는 유달리 하얀 천은 그들의 사무치는 욕망과 함께 그들을 옥죄고 있는 심리적 강박관념을 상징한다.

✱ 코코슈카

빈 응용미술학교에서 공부한 오스카 코코슈카(Oskar Kokoschka, 1886~1980) 역시 표현주의적 자율 형식을 추구하였다. 실레의 심리적 탐색이 에로티즘에 맞춰져 있는 반면, 코

바람의 신부(1914), 오스카 코코슈카, 바젤 국립미술가협회 미술관

코슈카의 그림은 보다 더 깊은 인간 내면의 심리세계를 보여 주고 있다. 그는 사물의 밝은 측면만 보는 것을 거부하고 사물의 모든 면을 묘사하기 위해 오히려 정확한 소묘를 포기함으로써 놀라울 정도로 생생하고 실감나는 그림을 창출했다. 그는 특히 인물 묘사에서 섬세하고 탐색하는 듯한 선과 단절되고 농도 변화가 심한 색채를 결합하여 격정적인 분위기를 만들어 냈다.

〈바람의 신부〉(1914)는 음악가 구스타프 말러(Gustav Mahler)의 미망인 알마 말러(Alma Mahler)와의 사랑을 그린 것으로 그녀와의 열정적인 사랑과 불안정한 애정 관계를 잘 보여 주고 있다. 두 사람은 서로에게서 안식을 구하려 하지만, 알마가 편안히 잠들어 있는 반면 코코슈카는 불행한 미래를 예감하듯 침묵 속에서 번민하고 있다. 코코슈카는 이러한 자신의 심리를 소용돌이치는 붓놀림과 물결치는 색조를 통해 격렬하게 표현하고 있다. 격정적인 사랑은 결국 알마의 변심으로 끝나면서 코코슈카에게 평생의 상처로 남게 된다.

투운 호수(1905), 페르디난트 호들러, 제네바 미술과 역사 박물관

✱ 호들러

베를린과 빈 분리파의 일원이었던 페르디난트 호들러(Ferdinand Hodler, 1853~1918)는 현대 미술로 나아가는 과도기에 중요한 위치를 차지하고 있는 화가이다. 제네바 미술학교에서 공부한 그는 사실주의적 그림에서 출발했으나 상징주의자들과 교류하고 유겐트슈틸과 접하면서 점차 상징주의적 그림을 그리기 시작했다.

호들러는 〈투운 호수〉(1905)에서 평면적인 단순화를 통해 투명하고 우아한 아름다움을 구현하고 있다. 그러나 리듬감이 느껴지는 뭉게구름과 호수 위에 어른거리는 그림자가 어울려 추상적이고 상징적인 분위기를 자아내기도 한다. 그는 스위스 호수 풍경들을 소재로 한 그림들을 통해 다른 유럽 미술과 구별되는 '스위스 미술'을 실현하고자 하였다.

V

현대 미술

1. 표현주의

'표현주의(Expressionismus : Expressionism)'라는 용어는 예술가가 제재의 형태를 마음대로 왜곡시키면서까지 강렬한 형식을 통해 자신의 세계관을 드러내고 삶의 본질에 대한 견해를 표현하는 미술에 적용되는 것으로, 미술사적으로는 주로 20세기 초 독일을 중심으로 성행했던 미술 사조를 가리킨다.

표현주의는 외부세계에 의존하는 '인상'이 아니라 인간의 내면으로부터 우러나오는 감정을 '표현'하고자 하였다. 표현주의는 예술의 생성 과정이 외부에서 내부로 향하는 것이 아니라 내부에서 외부로 향하는 것이라고 보기 때문에, 예술이란 바로 내면의 현실을 구체화하는 작업이라고 주장하였다. 표현주의자들은 자연주의나 인상주의처럼 세계를 모방하는 것이 아니라, 자아의 내부에 있는 것을 표현하기 위해 전통적인 미의 개념을 무시하였다. 그들은 회화의 선이나 형태, 색채 등을 감정표현의 수단으로 이용하였고, 형태의 왜곡을 통해 감정을 더욱 강렬하게 전달하고자 하였다. 그들은 인간의 비참한 현실들을 직시하고 인간의 고통과 가난, 폭력 등을 예민하게 통찰하면서 이를 강렬한 색채와 왜곡된 선으로 생동감 있게 표현하였다.

1) 표현주의의 선구자들

독일 표현주의는 하루아침에 이루어진 것이 아니라 여러 가지 영향 관계를 통해 생성되었다. 물론 그 뿌리는 중세까지 거슬러올라갈 수 있지만, 하나의 사조로서의 표현주의는 19세기에서 20세기로 넘어오는 과정에서 나타난 여러 가지 미술적 성과에 바탕을 두고 있다. 독일 인상주의를 대표했던 막스 리버만(Max Liebermann)과 로비스 코린트(Lovis Corinth)

등은 거친 붓 터치를 자유롭게 구사하는 방식을 통해 표현주의에 기여하였다. 더욱이 리버만은 베를린 분리파에 가담하여 역사주의에 물들어 있던 독일 회화에 신선한 바람을 불어넣었다. 또한 여성화가 파울라 모데르존-베커(Paula Modersohn-Becker, 1876~1907)와 케테 콜비츠(Käte Kollwitz, 1867~1945)도 강렬한 그림을 통해 독일 미술에 새로운 기운을 불어넣으며 표현주의 형성에 기여하였다.

✳ 모데르존-베커

파울라 모데르존-베커는 파리 여행을 통해 세잔느(Paul Cézanne, 1839~1906)의 구성적 구조나 단순화된 형태에 이끌렸고, 나비파의 장식적 경향에도 관심을 가졌다. 그는 특히 고갱(Paul Gauguin, 1848~1903)의 영향을 받아 형태를 점점 더 단순화시키고, 투박하면서도 표현력이 강한 원시적 기법을 구사하였다. 그녀는 주변의 인물이나 자연 등에서 얻은 소재들을 특유의 따뜻하고 섬세한 색채로 표현했는데, 그녀의 그림은 단순하게 양식화되어 있으면서도 고상한 분위기를 연출한다. 그녀는 신체를 함축적이고 본질적인 것으로 개괄하는 능력과 색채 사용 기법 등에서 표현주의의 직접적인 선구자가 되었다.

〈젖 먹이는 엄마〉(1907)는 그녀가 아이를 낳다가 사망하기 얼마 전에 그린 것으로 엄마가 되고 싶어했던 그녀의 열망을 잘 표현하고 있다. 단순화된 형태와 거친 붓 터치, 평면적인 색채 등은 투박하면서도 강렬한 이미지를 만들어 낸다.

✳ 콜비츠

케테 콜비츠는 베를린 분리파에서 활동했고, 여성으로서는 최초로 베를린 아카데미 교수가 되었다. 조각가이자 판화가였던 그녀는 사회주의자로서 가난하고 억압받는 사람들에 대한 공감을 작품으로 표현하였다. 그녀는 특히 그래픽에서 뛰어난 능력을 발휘하였는데, 독

젖 먹이는 엄마(1907), 파울라 모데르존-베커, 베를린 국립미술관

일 자연주의 문학의 대가 게르하르트 하우프트만(Gerhart Hauptmann, 1862~1947)의 영향을 받아 노동자들의 출구없는 고통스러운 삶을 적나라하게 그려내는 한편, 자신의 체험을 바탕으로 전쟁중에 가족을 잃고 고통받는 여성들의 이미지를 형상화하기도 하였다. 〈직조공들의 행렬〉(1893~98)은 그녀의 연작 〈직조공들의 봉기〉 중 한 장면으로, 에칭으로 제작한 것이다. 절망과 분노가 교차하는 노동자들과 아이를 업은 어머니의 절망적인 모습에서 당시 열악한 노동 조건과 부당한 착취 하에서 신음하던 노동자들의 삶이 생생하게 고발되고 있다. 화면 전체를 흐르고 있는 절망적인 분위기는 현실의 잔학성을 참다못해 절규하고 항거하지만, 결국 권력 앞에 무릎을 꿇게 되는 노동자들의 운명을 예고하는 듯이 보인다.

직조공들의 행렬(1893~98), 케테 콜비츠

절규(1893), 에드바르트 뭉크, 오슬로 뭉크 미술관

✱ 뭉크

독일에서의 표현주의는 외부에서도 강한 영향을 받았다. 특히 노르웨이 출신으로 오슬로에서 공부한 에드바르트 뭉크(Edvard Munch, 1863~1944)는 1890년대 대부분을 프랑스와 이탈리아, 독일에서 활동하였다. 그는 1892년 베를린 전시회가 큰 반향을 일으키면서 주목을 받았고, 독일 표현주의의 직접적인 선구자가 되었다. 그는 불안과 공포, 애정과 증오, 관능적인 욕망 등과 같은 가장 근본적인 인간의 감정을 격렬한 색채와 왜곡된 선으로 표현하였다.

〈절규〉(1893)는 뭉크의 이러한 특징을 잘 보여 준다. 그림 속 깊은 곳으로 이어지는 다리 위에 두 명의 남자가 태연히 걷고 있고, 전경에는 마치 해골처럼 보이는 사람이 경직된 채 날카롭고 강렬한 비명을 지르고 있다. 그는 극도의 공포에 휩싸여 있지만 철저히 고립되어 있다. 뭉크는 공포감에 휩싸인 기괴한 인물을 통해 갑작스런 정신적 동요가 우리의 모든 감각적 인상을 어떻게 변형시키는지를 표현하고 있다. 핏빛으로 붉게 물든 저녁 하늘과 일그러지듯 길게 굽이치는 선의 율동은 인물의 내면 상태를 반영하는 것이지만, 이들은 또한 비명의 메아리처럼 흐느적거리면서 공포에 질린 인물을 더욱 옥죄는 듯이 보인다.

2) 다리파

표현주의는 제1차 세계대전을 전후해 당시 독일이 처한 시대적 상황과 밀접한 관계를 맺고 있다. 당시 급속도로 진행되었던 도시화·산업화에 따른 명암의 극대화, 인간성의 피폐화, 전쟁에 따른 공포 등이 예술가들로 하여금 비판적 시각을 증대시켰다. 이에 1905년 드레스덴에서 에른스트 키르히너(Ernst Ludwig Kirchner, 1880~1938), 에리히 헤켈(Erich Heckel, 1883~1970), 칼 슈미트-로틀루프(Karl Schmidt-Rottluff, 1884~1976) 등이 주축이 되어 결성된 '다리파(Die Brücke)'는 예술의 사회적 역할을 강조하면서 사회 개혁적

인 미술운동을 전개하였다. 그들은 혁신적이고 격동하는 모든 요소들을 회화와 연결하는 다리 역할을 추구한다는 의미에서 스스로를 '다리파'라고 불렀다. 그들은 중산층의 안이한 도덕 의식과 물질문명에 반발하고 새로운 인간의 시대를 지향하는 새로운 미술운동을 추구하였다.

그들은 특히 대중사회에서의 개인의 갈등과 고립, 현대인간의 심리적 · 사회적 의식을 작품의 주된 주제로 삼았다. 동시대의 야수파 화가들이 여전히 자연과의 직접적인 관계에서 즐거움을 찾고자 한 반면, 다리파 화가들은 물질적이고 타락한 세계에서 나타나는 인간의 억압과 비명을 보다 적극적인 형태 왜곡과 강렬한 색채로 표현하고자 하였다.

✳ 키르히너

에른스트 키르히너는 드레스덴에서 건축을 전공하였으나 그 후 뮌헨 미술 학교에서 공부하면서 화가가 되었다. 그는 신인상주의와 반 고흐(Vincent van Goch, 1853~ 90)의 영향을 받아 평면적이고 순수한 색에 기초한 새로운 스타일을 발전시켰고 원시 미술에도 관심을 기울였다.

일본우산 밑의 여인(1909), 에른스트 키르히너,
뒤셀도르프 노르트라인-베스트팔렌 미술관

거리 풍경(1913), 에른스트 키르히너, 뉴욕 현대미술관

다리파의 중심인물인 키르히너는 움직임이 풍부한 주제들, 즉 카바레나 서커스 장면을 선호했다. 그는 다작의 판화가이자 조각가이기도 했지만, 특히 누드화와 거리풍경에서 재능을 발휘했다. 키르히너의 작품에서는 19세기 말을 지배했던 곡선이 사라지고 평면적인 색채가 화면의 구조에 중요한 역할을 하고 있다.

〈일본우산 밑의 여인〉(1909)에서도 과장되고 왜곡된 인체 위에 평면적인 강렬한 원색들이 서로 충돌하면서 긴장감과 원초적인 유혹이 느껴진다. 이러한 원초적인 성의 찬미는 중산층의 도덕 관념에 대한 다리파 화가들의 거부감을 반영하는 것으로 그들 미술의 주요 주제 중 하나였다. 그러나 다리파 화가들은 진보적인 사고에도 불구하고 여성 누드화에서는 여성을 동등한 인간이 아니라 성의 대상으로 다루고 있다는 점에서 전통적인 남성 지배적 사고를 벗어나지는 못하고 있다. 다리파의 누드화들은 요부적 여성과 강한 여성에 대한 두려움을 표현했던 19세기 말 회화와는 큰 차이를 보인다.

〈거리 풍경〉(1913)은 전경의 두 여인과 그 뒤의 남자들을 중첩시켜 베를린 거리의 군중들을 묘사한 그림이다. 키가 크고 날씬한 몸매에 독특한 복장을 과시하듯 차려입은 두 여인은 당시 베를린 거리에서 흔히 볼 수 있는 매춘부들이다. 키르히너는 관례적인 '도시의 초상화'가 아니라 모호한 암시를 지닌 인물들을 통해 현대 도시의 변덕스럽고 번잡한 생활과 에로틱한 고립감을 표현하였다.

그는 이런 그림을 통해 사회적으로 고립된 인간들의 문제점이나 사회적인 고통을 고발하기보다는 모든 것이 일시적으로 스쳐 지나가고, 돈에 의해 좌우되는 도시의 메카니즘을 드러내고자 하였다.

불안한 원근법, 단순하면서도 들쭉날쭉하게 왜곡된 형태, 거칠고 날카로운 색과 면 등에서 표현주의의 특성이 잘 드러나고 있다. 그에게 있어 이러한 조형 방식은 표현을 강화하는 역할을 하였다.

누워 있는 플렌치(1910), 에리히 헤켈

✱ 헤켈

에리히 헤켈 역시 키르히너처럼 드레스덴에서 건축을 공부하다 다리파에 가담하였다. 다리파 화가들은 독일 전통 목판화를 계승하고 독창적인 표현을 위해 거친 재질의 목판화를 즐겨 제작했다. 그들의 목판화에서 볼 수 있는 과장되고 원시적인 형태는 아프리카나 오세아니아의 조각에서 영감을 받은 것으로, 그들은 원시 조각에 내재되어 있는 힘과 강렬한 색채를 통해 새로운 조형 가능성을 추구하였다.

헤켈은 뒤러의 목판화와 원시 조각에 이끌려 많은 목판화를 제작하였는데 〈누워 있는 플렌치〉(1910)도 그 중 하나이다. 이 작품은 윤곽을 극도로 제한하고 붉은색과 검은색만을 사용해 누워 있는 한 소녀를 그리고 있다. 비스듬한 자세로 누워 있는 이 소녀는 전통적인 비너스 상을 패러디한 것으로, 각이 진 팔과 어깨 등의 부자연스런 자세를 통해 인간 행동의 제한성을 강조하고 있다.

자고 있는 페히슈타인(1910), 에리히 헤켈, 부흐하임 미술관

그리스도의 두상(1918), 칼 슈미트-로틀루프

헤켈은 자연과 인간의 원초적 관계를 주제로 한 작품을 많이 그렸다. 〈자고 있는 페히슈타인〉(1910)은 그의 동료인 페히슈타인이 의자에 기대어 자고 있는 모습을 그린 것이다. 이 그림에서 바닥과 상의, 얼굴은 온통 강렬한 붉은색이고, 뒤편 풀밭은 초록색이다. 약간의 노란색과 파란색이 여기저기 칠해져 있지만, 그림은 온통 색 · 면으로 처리되었다.

이와 같이 다리파 화가들은 원근법을 무시하고 작품의 대상을 3차원적으로 묘사하는 것을 포기했다. 그들은 모든 것을 원초적이고 거친 효과를 자아내는 강렬한 색과 면으로 처리함으로써 현대 회화를 선도하였다.

✳ 슈미트-로틀루프

칼 슈미트-로틀루프는 각이 진 대담하고 단순한 형태와 통제된 강렬한 색과 면들을 통해 마술적이고 신비한 작품들을 제작하였다. 그의 능력은 특히 판화에서 잘 발휘되었는데, 그는 다른 표현주의자들처럼 목판화의 거친 재질을 통해 충격적이고 독창적인 표현을 할 수 있다고 믿었다.

〈그리스도의 두상〉(1918)은 목판을 난도질하듯 표현한 예수의 이미지를 통해 전쟁중에 처한 절박한 상황에서의 공포와 절망을 형상화한 것이다. 아래쪽에는 '그리스도가 너희들에게 나타나지 않았다' 라는 의미의 글귀를 의도적으로 어긋난 문법으로 새겨 놓았다.

강 풍경(1907), 막스 페히슈타인, 에센 폴크방 미술관

✳ 페히슈타인

막스 페히슈타인(Max Pechstein, 1881~1955)은 다리파의 창립 멤버는 아니었지만, 다리파 중에서도 가장 먼저 두각을 나타냈던 화가이다. 드레스덴 아카데미 등지에서 공부한 그는 반 고흐를 비롯한 프랑스 화가들의 영향을 받았다. 그의 그림은 프랑스 미술의 영향으로 장식적인 성향을 보이고 있지만, 프랑스 미술과는 다른 긴장감이 존재한다.

〈강 풍경〉(1907) 역시 반 고흐를 연상시키는 짧은 붓 터치를 구사하고 있다. 이 그림은 고흐만큼 강렬하지는 않지만 원색의 굵고 짧은 선들이 겹겹이 쌓이면서 격하고 거친 느낌을 자아낸다. 보색을 대비시키는 강렬한 색채 사용은 색상의 물결을 이루며 장식적이고 화려한 분위기를 연출한다.

최후의 만찬(1909), 에밀 놀데, 슐레스비히 노이키르헨 교회

✳놀데

에밀 놀데(Emil Nolde, 1867~1956)는 본명이 한센(Emil Hansen)이나 고향 이름을 따 '놀데'라고 칭했다. 그는 플렌스부르크에서 공예가로 활동하다 뮌헨과 파리 등에서 다시 공부한 후 베를린 분리파에 가담하였다. 그 후 그는 다리파의 일원으로도 잠시 활동했지만 다른 표현주의자들과는 다른 독특한 예술 세계를 구축하였다. 그는 주로 종교나 원초적인 자연·인물·꽃 등의 주제를 자신만의 내면적인 눈으로 그려냈다. 특히 그의 종교화는 거칠고 간략한 드로잉·강렬한 색채·압축된 인물들·원시적 힘 등에서 독일 표현주의의 특성이 잘 드러난다. 그는 현대 미술사에서 손꼽히는 종교화가로 평가받고 있다.

〈최후의 만찬〉(1909)은 전통적인 기독교 도상을 탈피해 마치 어린아이와 같은 원시적이고 직접적인 표현의도를 드러낸다. 그리스도와 그의 제자들은 시골 농부나 어부와 같은 투박한 인물들로 표현되어 그들의 순박하고 열정적인 믿음을 전달해 준다. 이 그림은 좁은 공간 안에 반신상들이 꽉 차게 묘사되어 무겁고 불편한 느낌을 주지만, 중앙의 그리스도를 강렬한 원색으로 대비시킴으로써 신비로운 분위기를 연출하고 보는 이의 시선을 집중시킨다. 놀데는 눈부신 색채와 물감의 감각적인 질감을 효과적으로 이용하고, 거칠고 자유로운 필치로 자기 고유의 심오한 정신성과 강렬한 종교적 감흥을 강렬하게 표현하고 있다.

3) 청기사파

뮌헨을 중심으로 활동한 또 다른 표현주의 운동인 '청기사파(Der blaue Reiter)'는 다리파를 계승했지만, 다리파와 달리 하나의 특정한 양식을 형성하지도 않았고 공동체 활동도 하지 않았다. 이들은 '청기사'라는 이름으로 모임을 결성하였지만 비교적 결속력이 느슨했고, 전시활동보다 주로 《청기사》라는 연감 간행에 힘을 기울였다. 바실리 칸딘스키(Wasily

Kandinsky, 1866~1944), 프란츠 마르크(Franz Marc, 1880~1916) 등이 중심이 되어 발간한 이 책은 미술뿐만 아니라 시·음악·희곡 등을 망라하는 일종의 종합예술잡지였다. 이 잡지는 유럽의 '세련된 미술'이라는 틀에 박힌 형식과 제약에서 벗어나 예술가의 내적 요구를 보다 직접적으로 표현해 낼 수 있는 가능성을 모색하였다. 청기사파는 독일 표현주의의 정점을 형성하였을 뿐만 아니라, 자유로운 실험과 독창성을 추구하면서 '추상 미술'이라는 새로운 영역을 개척했다는 점에서 중요한 의미를 지닌다.

✳ 칸딘스키

바실리 칸딘스키는 러시아 출신으로 법학과 경제학을 전공하였지만, 인상주의 전시회에 감명을 받고 뮌헨에서 미술 공부를 시작하였다. 그는 진보와 과학의 가치를 혐오하고 순수 내부지향적인 새로운 미술을 추구해 나갔고, 마침내는 작품 속에서 주제를 알아볼 수 있는 구상적인 형체를 버리고 순수 추상화의 세계를 확립하였다. 입체주의나 다른 화가들도 추상적인 구성을 시도하였지만, 그들은 대상에서 완전히 독립해 나온 적은 없었다. 칸딘스키는 여러 가지 색채와 선을 통해 형태를 왜곡하고 감정을 표현하는 표현주의 이념을 더욱 발전시켜 아예 주제를 고려하지 않고 전적으로 색채와 형태의 효과에만 의존하는 새로운 예술을 추구하였다. 그는 순수한 색채와 형태의 심리적인 효과를 통해 정신적인 의미를 효과적으로 표현해 낼 수 있다고 믿었다. 이로써 '추상 미술'이라 불리는 새로운 양식이 본격적으로 등장하게 되었다.

**구성 No. IV(1911), 바실리 칸딘스키,
뒤셀도르프 노르트라인-베스트팔렌 미술관**

구성 No. VIII(1923), 바실리 칸딘스키, 뉴욕 구겐하임 미술관

　칸딘스키는 또한 미술과 상응하는 것이 음악이라고 생각해 색채로 표현된 음악을 시도하였다. '즉흥'이나 '구성' 등의 제목이 붙은 그의 그림은 바로 음악의 소리와 진동을 색조로 표현한 작품들이다.

　예를 들어 〈구성 No. Ⅳ〉(1911)는 '전쟁'이라는 구체적인 부제가 붙어 있다. 작품의 부제는 칸딘스키가 작품 속에서 제재들의 이미지를 어떻게 활용하고 어떻게 추상화하는지에 대한 정보를 제공한다. 이 그림 가운데에는 푸른 산이 있고, 왼쪽에는 포화가 난무하는 가운데 무지개가 떠 있다. 오른쪽에는 인물들의 형상도 보인다. 이 작품은 전쟁 자체를 보여 주지는 않지만 전쟁이 주는 혼란과 흥분, 격동과 분노, 그리고 그 와중에도 피어나는 희망의 메시지를 전해 주는 것처럼 보인다. 그러나 이런 구체적인 제재와는 상관없이 다양한 선과 색이 만들어 내는 화려한 관현악에서 이 작품의 본질적인 묘미가 느껴진다.

칸딘스키는 1920년대에 이르러 양식의 변화를 겪는다. 그의 작품에서 기하학적인 형태가 구체화되기 시작하면서 이를 바탕으로 논리적이고 체계적인 규율이 화면을 지배하게 된다. 그는 회화 역시 음악의 화음처럼 전체를 통제하고 지배하는 양식이 필요하다고 생각했는데, 이러한 사고는 '바우하우스(Bauhaus)'를 거치면서 더욱 논리적으로 발전해 갔다.

〈구성 No. VIII〉(1923)에서 그는 자유로운 창조력과 에너지를 상징하는 원을 중심으로 독특한 조형방식을 보여 준다. 이 작품은 전체 구조의 과학적인 시각과 순간적인 직감, 전체를 지배하는 법칙과 자유로움이 어우러져 총체적인 화음을 만들어 내는 조형성이 돋보이는 작품이다.

✳ 마르크

뮌헨 출신의 프란츠 마르크는 신학과 철학을 전공한 후 미술로 전환하여 뮌헨 아카데미에서 공부하였다. 그는 동물의 순수함과 아름다움에 매료되어 처음에는 동물을 주제로 한 자연주의적 그림을 그렸다. 그러나 주관적인 인상을 통해 차츰 형태와 색채를 변형시켜 동물의 삶에 깃들어 있는 율동적인 리듬을 밝고 경쾌한 색과 면으로 표현하였다.

〈푸른 말〉(1911)은 말에 대한 마르크의 주관적 인상을 표현한 작품이다. 그는 동물 중에서도 특히 말에 관심이 많았는데, 그에게 말은 순수와 본능, 생명력의 상징이었다. 그는 일련의 〈푸른 말〉 그림에서 말의 원래 색과는 상관없이 파란색을 사용해 말에서 느껴지는 순수함과 생명력, 육체적인 매력을 신비롭게 표현하고 있다. 그는 말을 사실적으로 묘사하기보다 추상적 형태와 반복되는 곡선을 강렬한 원색의 대비를 통해 환상적인 분위기를 만들어 내고, 자연이 주는 보이지 않는 화음을 구상화하고자 하였다.

마르크는 칸딘스키처럼 색채의 상징성을 체계화하지는 않았지만, 입체주의와 미래주의의 영향을 받아 화면을 파편화시키는 경향으로 나아갔다. 이후 그는 거의 순수 추상으로 전

푸른 말(1911), 프란츠 마르크, 미니에폴리스 워커 아트센터

환해 자유로운 내적 세계를 표현하였다.

✱ 클레

스위스 출신으로 뮌헨에서 공부한 파울 클레(Paul Klee, 1879~1940)는 음악교사인 아버지의 영향을 받아 미술세계 또한 음악과 밀접한 관계를 맺고 있다. 클레는 파격적인 색채와 선을 사용해 조형과 음악의 결합을 시도한 추상세계를 추구하였다. 그의 작품에서 볼 수 있는 기하학적 형태들과 단순 명쾌한 곡선들이 주는 운동감은 음악적 효과를 느끼게 한다.

클레는 자신만의 고유한 회화언어로 어린아이의 그림 같기도 하고 마치 꿈에서나 볼 수 있을 것 같은 세계를 꾸밈없이 표현했다. 그는 의도적으로 사실적인 묘사를 배제하고 상상력을 바탕으로 원초적인 순수의 세계를 추구하였다.

금빛 물고기(1925~26), 파울 클레, 함부르크 미술관

푸른 밤(1923), 파울 클레, 바젤 시립미술관

〈금빛 물고기〉(1925~26)에서는 빨강, 노랑, 파랑 등의 원색이 서로 어울려 차가우면서도 맑은 화음을 만들어 내고 있다. 이 그림은 신비한 금빛을 내는 물고기와 이에 놀라 도망가는 작은 물고기들을 대조시켜 어두운 바닷속의 신비를 묘사하고 있다. 여기서 바닷속 해초류와 물결 등은 검은 바탕에 즉흥적인 선으로 리듬감 있게 표현되어 풍요롭고 신비스러운 느낌을 더해 준다.

클레는 또한 기하학적 형태들로 면을 분할하는가 하면, 기호들을 사용하여 대상에 대한 암시적인 표현을 시도하는 등 다양한 기법과 소재를 통해 독특한 조형언어를 구사하였다. 나아가 그는 고대 문자에 원시적인 힘이 배어 있다고 보고 고대의 상형문자나 북유럽의 표의문자 등을 연구하여 이를 그림으로 형상화하기도 하였다. 〈푸른 밤〉(1923)은 이런 작업의 일환으로, 몇 개의 색·면과 고대의 문자를 연상시키는 단순한 선을 통해 밤하늘이 지닌 원초적 신비를 표현하고 있다.

4) 표현주의 건축

제1차 세계대전 이후 유럽에서는 근대 건축이 활발하게 전개되었는데, 독일에서도 베를린을 중심으로 표현주의 건축 활동이 일어났다. 독일 표현주의 건축은 표현주의 회화의 영향을 받아 전통으로부터 완전히 탈피하여 표현의 자유로움과 동적인 이미지를 강조하였다. 또한 유리를 주제로 하여 환상적인 건축을 계획하기도 했고, 원하는 형태를 자유롭게 만들어 낼 수 있는 콘크리트의 가소성에 주목하여 유기적인 형태를 표현하기도 하였다.

✳ 멘델존

뮌헨과 베를린에서 공부한 에리히 멘델존(Erich Mendelsohn, 1887~1953)은 독일 표현주의의 수작으로 평가되는 〈아인슈타인 탑〉(1919~21)을 설계하였다. 포츠담에 위치한 이

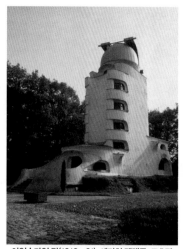
아인슈타인 탑(1919~21), 에리히 멘델존, 포츠담

건물은 맨 위에 돔 형식의 천체관측소가 자리잡고 있는 7층 구조물로 아인슈타인의 상대성 이론을 검증하기 위한 용도로 지어졌다. 이 건물은 마치 연체동물을 연상시키는 부드럽고 유기적인 조형으로 되어 있는 등 건물 전체가 곡선으로 이루어진 특이한 건축이다. 이 건물의 포괄적인 구성과 유선형 곡선은 철근 콘크리트의 조소성을 입증하기 위해 디자인되었으나 실제로는 벽돌조 위에 회반죽으로 마감되었다. 멘델존은 이 건물을 통해 현대의 과학기술을 상징적으로 표현하고 있다. 이후 그는 콘크리트의 조소적 디자인에 회의를 느끼고 수평선을 강조한 외관과 반원형 탑을 토대로 한 건축을 설계하게 된다.

베를린의 〈유니버줌 영화관〉(1926~29)도 그의 작품이다.

✳ 푈치히

한스 푈치히(Hans Poelzig, 1869~1936)는 연출가 라인하르트(Markus Reinhardt)의 기획으로 〈구 베를린 대극장〉(1919)을 설계하였다. 이 건물은 철조 건축으로 서커스나 쇼 공연을 위해 사용되던 중앙시장의 대형 홀이었다. 당시 영화 세트 건축을 하고 있던 한스 푈치히는 기능적으로 잘못 설계된 이 홀의 개축을 맡아, 건물의 외부와 내부 표면을 연속 아치로 처리하였다. 특히 종유석이 흘러내리는 것 같은 오라토리움의 천장은 몽상적인 분위기를 연출하는데, 이는 무대와 객석의 일체감을 지향했던 라인하르트의 의도를 반영한 것이다.

✳ 회거

표현주의 건축은 특히 북부 독일에서 활발하게 시도되었다. 그러나 이 곳에서는 옛 한자

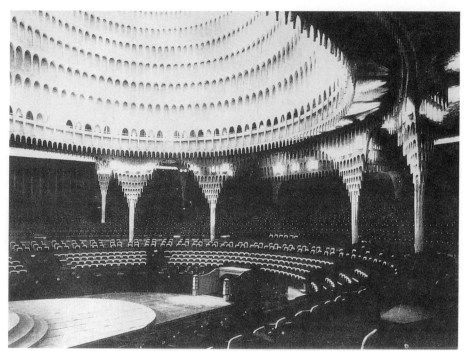

구 베를린 대극장(1919) 내부, 한스 푈치히, 베를린

도시의 건축 방식과 연계되어 거의 지방 양식화하였는데, 〈칠리 하우스〉(1921~23) 역시 그 중 하나이다. 프리츠 회거(Fritz Höger, 1877~1949)가 설계한 이 건물은 사무용 복합 건물이다. 건물의 위층은 미국식 고층건물을 연상시키지만, 1층 정면과 입구의 아치, 늑재 사용, 벽돌장식 등에서 북부 독일의 '벽돌 고딕'을 응용했다. 함부르크의 한 사거리에 건립된 이 건물은 거리 모퉁이를 따라 날카로운 예각을 지니고 정면은 마치 거대한 뱃머리를 연상시킨다. 날카롭게 치솟는 모습에서 고딕적 위용과 역동성을 느낄 수 있다. 이 건물은 멀리서 보면 벽면이 평탄한 것처럼 보이지만, 가까이서 보면 작은 기둥들이 연속적으로 이어지면서 요철을 이루어 율동감이 느껴지고, 교묘하게 배합된 벽돌들이 풍부한 표정을 드러낸다.

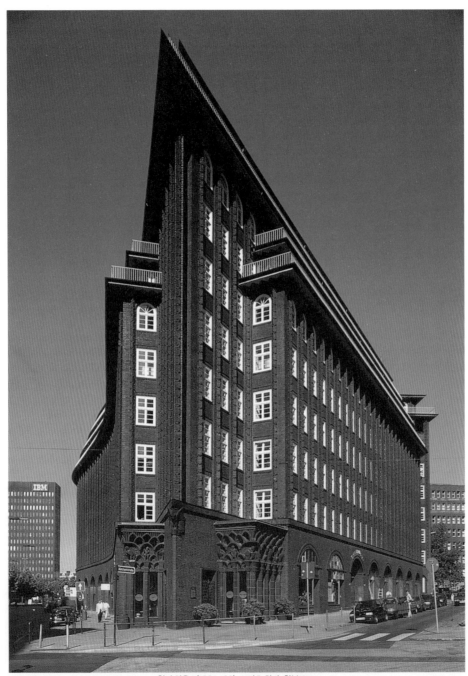

칠리 하우스(1921~23), 프리츠 회거, 함부르크

2. 다다와 초현실주의

1) 다다

제1차 세계대전을 계기로 스위스·독일·프랑스 등지에서는 일단의 젊은 예술가들을 중심으로 반문명적·반합리주의적 예술운동이 일어났다. '다다(Dada)' 또는 '다다이즘(Dadaismus : Dadaism)'이라 불리는 이 운동은 전쟁의 참화를 초래한 전통적인 서구문명을 부정하고 기성의 모든 사회적·도덕적 속박에서 탈피하여 인간의 잠재된 상상력을 일깨우고 개인의 근원적 욕구에 충실하고자 하였다.

그들은 예술의 본질에 대한 근본적인 의문을 제기하고, 인간이 만든 모든 것이 예술작품이고, 나아가 삶이 곧 예술이라고 선언하였다. 그들은 자신들의 의도를 달성하기 위해 일상생활의 물건들을 이용한 '콜라주(Collage)'나 '몽타주(Montage)' 기법을 사용하였고, '프로타주(Frottage)'라는 새로운 기법을 고안하기도 하였다. 이러한 작업은 20세기 미술의 발전에 많은 영향을 미쳤다. 스스로도 사회의 일원이면서 그 사회를 부정하고, 기존의 모든 것에 반대했던 다다는 자신마저 부정한 채 해체되고 말았지만, 그들의 문제 의식은 초현실주의로 계승되었다.

독일의 다다는 크게 세 갈래로 전개되었다. 리하르트 휠젠벡(Richard Huelsenbeck, 1892~1974)과 게오르게 그로츠(George Grosz, 1893~1959)가 속한 「베를린 다다」는 정치적 성향이 강했고, 한스 아르프(Hans Arp, 1887~1966)와 막스 에른스트(Max Ernst, 1891~1976)가 속한 「쾰른 다다」는 반미학적 성격을 띠었으며, 쿠르트 슈비터스(Kurt Schwitters, 1887~1948)가 이끈 「하노버 다다」는 모든 예술형식을 포괄하는 총체예술을 추구하였다.

✳ 그로츠

게오르게 그로츠는 드레스덴과 베를린에서 공부한 후 「베를린 다다」에서 활동했다. 그는 바이마르 공화국의 '연대기 작가'라고 불릴 정도로 당시 사회의 정체와 메커니즘을 누구보다도 잘 드러낸 시사풍자화가였다.

그가 열정적으로 활동한 1920년대 독일 사회는 이른바 '황금의 20년대'라고 불릴 정도로 비약적인 경기 호황으로 인해 겉으로는 매우 풍요로워 보였지만, 그 이면에는 향락과 부패가 만연해 있었다.

바로 이 시기에 활동한 그로츠는 잔혹한 살인과 매음 등 퇴폐해 가는 도시 풍경을 통해 전후 독일 군부와 자본주의 계급이 베를린 빈민층을 어떻게 억압하고 착취했는지를 신랄하게 고발하고 있다. 그는 정서적으로 불안하고 잔인해 보이는 인물들을 통해 우의적 형식으로 정치적 견해를 표명했는데, 이는 당시로서는 새로운 방식이었다.

〈사회 지도층 인사〉(1926)는 바이마르 공화국과 그 비참한 몰락에 대한 비유라고 할 수 있다. 이 그림에서 그로츠는 나치의 도래

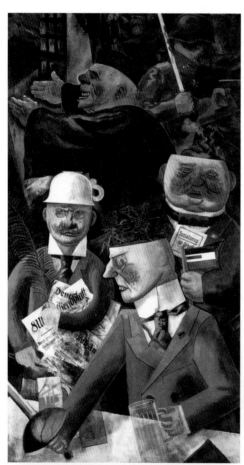

사회 지도층 인사(1926), 게오르게 그로츠, 베를린 국립미술관

보이지 않는 잉크(1947), 쿠르트 슈비터스, 화가 소장

를 자초하고 방조했던 법조인, 언론인, 국회의원, 성직자 등 당시 사회를 지탱하고 있던 주요 구성원들을 신랄하게 희화화하고 있다.

✱슈비터스

하노버에서 활동한 쿠르트 슈비터스는 가장 일관성 있게 다다의 원칙에 전념했던 인물이다. 표현주의 스타일의 시를 쓰기도 했던 그는 도시생활의 파편들, 즉 버스표나 찢어진 신문, 금속조각 등을 콜라주나 몽타주에 이용함으로써 폐품이나 다름없는 이 재료들에 미술적인 생명력을 부여하였다. 회화에서 출발한 그의 작업은 점차 삼차원적인 오브제로 발전하였고, 나중에는 건축으로까지 확대되면서 삶과 예술을 종합하고, 예술간의 경계를 타파하는 총체예술로 나아갔다.

〈보이지 않는 잉크〉(1947)는 이미 사용한 버스표, 신문이나 포장지 등에서 오려낸 것 등 잡다한 물건들을 붙여 옛날 우리 시골의 벽지에서나 볼 수 있었던 재미있는 이미지를 만들어 내고 있다.

2) 초현실주의

'초현실주의(Surrealismus : Surrealism)'는 다다의 허무적이고 파괴적인 성격을 비판하면서 다다의 문제의식을 계승하였다. 초현실주의는 현실 저편의 본질적인 어떤 것, 즉 현실 세계의 단순한 모사를 넘어서는 그 무엇을 표현하고자 하였다. 현실 이상의 것을 추구한다는 의미의 초현실주의는 논리가 미치지 못하는 영역의 숨겨진 진실을 표현하기 위해 고

숲(1927), 막스 에른스트, 바젤 공공미술관

의적으로 이상하고 비이성적인 것들을 다루었다. 융(Karl Jung, 1857~1961)과 프로이트(Sigmund Freud, 1856~1939)의 정신분석학에 고무된 초현실주의자들은 환상, 꿈, 악몽 등을 주요 소재로 의식적 통제를 거치지 않은 '자동기술법'을 통해 잠재의식이나 무의식의 이미지를 그려내고자 하였다.

신부의 치장(1940), 막스 에른스트, 베니스 페기 구겐하임 미술관

✳ 에른스트

막스 에른스트는 철학을 전공하는 가운데 틈틈이 그림을 그렸으나, 군 복무 후 아르프 등 다다 그룹과 만나면서 미술에 전념하였다. 그러나 그는 다다의 정치성이나 캐리커처적인 특성에는 별 관심이 없었다. 그는 1922년 이후 파리로 건너가 무의식에 감춰진 이미지들을 불러일으키기 위한 새로운 시도를 통해 다다를 초현실주의로 이끈 주역이 되었다. 그는 나뭇잎이나 굵은 천 등 어떤 물질 위에 종이를 놓고 검은 연필로 문질러 우연한 형태를 그림에 포착하기 위해 '프로타주'라는 새로운 기법을 고안하여 '콜라주'와 혼합하는가 하면 '데칼코마니(Décalcomanie)' 기법을 활용해 환상적인 형상과 질감을 표현하기도 하였다. 〈숲〉(1927)은 그의 숲 연작 중의 하나인데, 프로타주 기법을 이용해 어린 시절에 느꼈던 숲에 대한 공포와 신비를 무시무시한 꿈의 세계처럼 표현하고 있다.

에른스트는 또한 아무런 연관성도 없는 요소들을 사실적으로 묘사해 이를 서로 병치시키거나 결합함으로써 낯설지만 생생한 시적 효과를 창출하곤 하였다. 〈신부의 치장〉(1940)도 물감의 얼룩을 이용한 것이지만, 사실적으로 묘사된 형상들을 한 화면에 배열함으로써 꿈에서나 봤음직한 기괴하고 환상적인 이미지를 통해 성적인 잠재의식을 표현하고 있다.

3. 신즉물주의

표현주의는 다른 어느 나라보다도 독일에서 풍성한 수확을 거두었다. 그러나 1920년대 중반에 이르러 표현주의나 추상 미술에서 볼 수 있는 형태의 파괴에 반발하는 '신즉물주의 (Neue Sachlichkeit)'가 대두되었다. 신즉물주의는 자신의 세계관을 강조하고 긴장감 있는 작품을 만들기 위해 형태의 왜곡을 마다하지 않았다는 점에서 표현주의의 특성을 유지하고 있었다. 그러나 전후의 혼란상을 사회적으로 인식하고자 했고, 자신의 감정을 통제하면서 사물 자체에 접근하여 객관적인 실재를 철저히 파악하려는 사실주의적 특성을 지니고 있다는 점에서 표현주의와는 구분된다.

✱ 베크만

바이마르 아카데미에서 공부한 막스 베크만(Max Beckmann, 1884~1950)은 다리파의 기질을 물려받아 자신만의 독창적인 예술세계를 개척하였다. 사실주의적 묘사를 고집하면서 두꺼운 윤곽선을 통해 대상 안에 내재된 강렬한 힘을 구사한다는 점에서 그의 그림들은 신즉물주의를 예고하고 있다. 그는 불합리하고 잔인한 속박과 폭력, 고전적인 신화 등의 복합적인 주제들을 기독교적 이미지와 연결시켜 당시의 암담한 현실과 인간 존재의 비극성을 표현하고 있다.

〈출범〉(1932~35)은 그가 즐겨 다루는 세 폭의 패널화로서, 북유럽 회화의 오랜 전통인 '세 폭 제단화' 형식을 상기시킨다. 좌우의 패널은 인간과 자연의 비극성을 다루고 있는 반면, 중앙의 패널은 고통과 번민으로부터 해방되어 영원을 향해 출항하는 장면을 담고 있다. 신화적인 주제를 기독교적 이미지로 다루고 있는 이 작품에서 굵고 검은 윤곽선과 우울하

출범(1932~35), 막스 베크만, 뉴욕 근대미술관

면서도 선명한 색채는 스테인드 글라스와 같은 효과를 자아낸다.

✳딕스

드레스덴 미술공예학교에서 공부한 오토 딕스(Otto Dix, 1891~1969)는 1920년대 초 당시 사회를 날카롭고 냉소적으로 풍자한 그림으로 명성을 날렸다. 그는 냉혹할 정도로 정확한 선묘, 분명한 색채, 혐오스러운 인간 형상들을 통해 참혹한 전쟁과 전후의 환멸감을 표현하며 신즉물주의의 대표적 인물이 되었다. 특히 해부학적 정확성이 돋보이는 그의 초상화

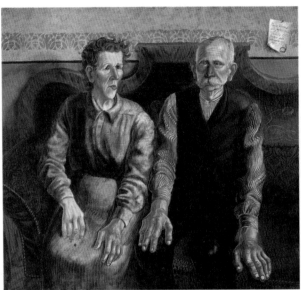

예술가의 부모(1924), 오토 딕스, 하노버 슈프렝겔 박물관

plus Tip! ■

나치와 퇴폐미술전

1933년 국가사회주의자들이 정권을 잡으면서 독일 미술은 어둡고 우울한 수렁으로 빠져들었다. 나치 정부는 파울 요셉 괴벨스(Paul Joseph Goebbels)가 의장으로 있던 문화부 부속기구로 '제국 시각 예술회'를 발족시켜 자유로운 예술 활동을 제약하였다. 예술활동에 대한 나치의 조직적인 억압은 1937년 이른바 '퇴폐미술(Entartete Kunst)' 전시회에서 최고조에 달하는데, 이 때 나치의 예술관과 일치하지 않은 거의 모든 전위 예술가들이 '퇴폐적'이라는 이유로 대대적인 수난을 당해야 했다.

나치는 특히 표현주의 화가들을 비롯 112명의 예술가를 퇴폐적이라 지목하고 그들의 작품들을 몰수해 독일 주요 도시에서 순회전을 가졌다. 이 때 압수된 많은 작품들은 소각되거나 일부는 세계의 유명 미술관으로 팔려 나갔다. 이러한 나치의 탄압을 계기로 많은 예술가들이 미국 등지로 망명하였고, 이로써 뒤러와 그뤼네발트 이래 이어져 온 시각예술의 위대한 전통을 단절시키고 해체하는 결과를 자초하였다. 한편 나치 시대의 예술은 국가이념을 뒷받침하고 선전하는 데 동원되었다. 건축은 대부분 기념비적인 고전주의가 지배했고, 조각은 아리안의 영웅을 구현하고자 하였다. 회화보다는 사진과 영화가 각광을 받았다.

들은 인물의 개성은 물론 삶의 궤적까지 느껴질 정도이다.

〈예술가의 부모〉(1924)는 그의 초상화가 보여 주는 모든 특성이 잘 드러난 작품이다. 자신의 노부모를 눈에 잡힐 듯 섬세한 필치로 묘사한 이 그림에는 철도원으로 근무하며 어렵게 교육시킨 아들에 대한 자랑스러움과 모델을 서는 데 대한 두 노인의 긴장감이 생생하게 표현되어 있다. 앞으로 툭 튀어나오게 묘사된 손은 이 노인들이 살아온 힘든 삶의 궤적을 웅변으로 보여 주고 있다.

4. 현대 조각의 탄생

 19세기 후반, 유럽에서는 경제적인 성장으로 인해 조각의 수요가 급증했고 이에 따라 다양한 절충 양식의 조각이 넘쳐나게 되었다. 당시 조각은 양적인 측면에서만 보면 전성기라고 할 수 있지만 대부분 공공기념물의 장식적인 요소로 전락하면서 절망적인 상황에 처해 있었다. 이러한 상황에서 오귀스트 로댕(Auguste Rodin, 1840~1917)은 형태와 그것이 가지는 의미를 불가분의 것으로 파악하는 새로운 인간해석을 통해 조각을 독자적인 예술 장르로 격상시켰다.

 이 시기 유럽 조각에서 차지하는 로댕의 위상은 절대적이었다. 많은 독일 예술가들 또한 그로부터 막대한 영향을 받았고, 그를 추종하는 가운데 자신만의 심오한 감정을 단순한 형태로 표현하는 독자적 양식을 발전시켜 20세기 새로운 조각의 길을 개척하였다.

✱ 바를라흐

 에른스트 바를라흐(Ernst Barlach, 1870~1938)는 조각가이자 그래픽 미술가, 희곡작가로도 활동하였다. 그는 로댕의 영향을 받았지만 중세 목판화에도 지대한 관심을 보였다. 그에게 있어 인간은 보이지 않는 힘에 의해 농락당하는 가련한 피조물에 불과할 뿐, 결코 자기 운명의 지배자가 아니다. 이런 입장에서 그는 단순하면서도 거친 질감이 느껴지는 작품들을 통해 가난하고 외로운 사람들에

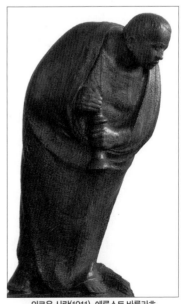

외로운 사람(1911), 에른스트 바를라흐, 함부르크 미술관

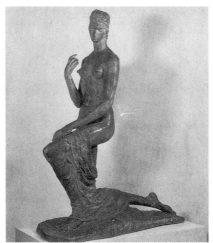

무릎을 꿇은 여인(1911), 빌헬름 렘브루크,
뒤스부르크 렘브루크 미술관

대한 연민을 표현하였다.

〈외로운 사람〉(1911) 역시 나무 조각의 질감이 그대로 느껴지는 작품이다. 거지 악사인 듯한 인물은 번데기 껍질 같은 천을 뒤집어 쓰고 구부정한 자세로 구걸을 하고 있는데, 견디기 힘든 삶의 무게로 인해 곧 무너질 것처럼 보인다.

＊렘브루크

빌헬름 렘브루크(Wilhelm Lehmbruck, 1881~1919)는 뒤셀도르프 미술학교에서 공부한 뒤 파리에 머물면서 로댕, 브랑쿠시(Constantin Brancusi, 1876~1944), 마이욜(Aristide Maillol, 1861~1944)의 영향을 받았다. 그는 특히 풍만한 완결성과 선을 강조하는 마이욜의 영향을 강하게 받았고, 독일 중세 미술과 표현주의적 전통을 계승하여 신비스럽고 우아한 작품을 만들었다. 그는 인물상을 길게 늘이고 영성화함으로써 갈등의 비극을 부여했다. 단순화된 면과 가늘고 긴 형태로 이루어진 그의 작품들에서는 우수적인 분위기가 느껴진다.

〈무릎을 꿇은 여인〉(1911) 역시 길게 늘여진 형태와 살며시 숙인 고개, 부드러운 포즈에서

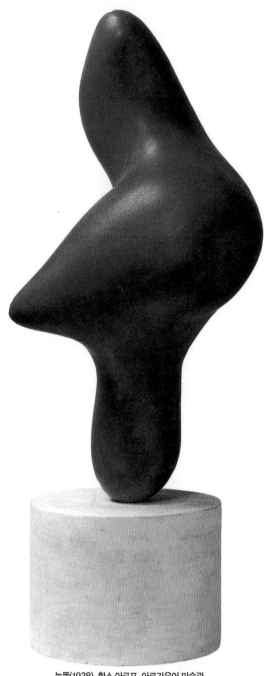

눈뜸(1938), 한스 아르프, 아르가우어 미술관

중세 이래 면면이 이어져 온 독일 조각 고유의 정신성이 드러나고 있다.

✳ 아르프

에른스트와 함께 「쾰른 다다」에서 주로 활동했던 한스 아르프(Hans Arp, 1886~1966)는 나중에 프랑스로 귀화하여 장 아르프(Jean Arp)라고도 불린다. 초기에 합판 조각을 이용해 추상적이면서도 생물의 형체를 지닌 채색부조를 실험하기도 했던 그는 작품의 재료가 작품으로 태어날 수 있는 조건들을 창조하는 것이 예술가의 역할이라고 보고, 재료의 자율적 형상을 존중하고자 하였다. 이러한 그의 창작 원리는 조각을 통해 더욱 발전하였다.

〈눈뜸〉(1938)에서 보듯이 그가 만들어 낸 형상은 자연과의 유추를 통해 얼마든지 다르게 해석할 수 있는 풍부한 가능성을 제공한다. 그의 작품은 대상에 대한 연상에 기인하고 있지만, 이는 인위적인 것이 아니라 재료가 가진 본래의 형상을 통해 얻어진 우연과 무의식의 산물이다. 아르프는 재료의 형상을 살리는 가운데 응축과 변형 작업을 통해 자연의 유기적 형태를 완벽하게 표현하고자 하였다.

5. 현대 건축의 탄생

19세기 말에 이르기까지 건축은 침체를 거듭하고 있었다. 점차 확장되어가는 도시 속에서 아파트, 공장, 관공서 등의 건물들이 잡다한 양식으로 난립하였다. 많은 경우 건축은 건축기사들이 건물의 용도에 알맞은 구조를 미리 세워 놓은 다음, 건물주의 요구에 따라 견본 책에서 따온 그럴싸한 형태를 건물 정면에 덧붙이는 방식으로 이루어졌다. 이리하여 여러 가지

AEG 터빈 공장(1909), 페터 베렌스, 베를린

상이한 양식들의 절충과 혼합으로 기형적 건물을 낳게 되었다.

　19세기 말에 이르러서야 건축가들은 이러한 유행의 불합리성을 깨닫고, 합목적적인 건축을 추구하게 되었다. 이러한 흐름은 20세기에 접어들면서 산업의 발달과 새로운 사회의 수요에 따라 합리주의 건축으로 전개되었다. 또한 젊은 건축가들은 일체의 양식이나 장식의 속박에서 탈피해 건축 자체를 처음부터 다시 시작하고자 하였다. 그들은 건축이 일종의 '순수예술'이라는 관념에 집착하지 않고, 일체의 장식을 거부하면서 건축의 목적에 따른 새로운 접근을 시도하였다. 이러한 시도는 많은 나라에서 공감을 얻게 되었고, 국제적인 양식으로 발전하였다.

✱ 합리주의 건축

합리주의 건축은 독일과 프랑스에서 발전했다. 유럽의 합리주의 건축은 특히 1907년에 결성된 '독일 공작연맹(Deutscher Werkbund)' 운동의 영향을 받았다.

독일 공작연맹은 공업제품을 표준화하고 공업기술을 건축 디자인에 적용시키고자 하였다. 공작연맹의 주요 멤버였던 페터 베렌스(Peter Behrens, 1869~1940)는 독일 합리주의 건축을 주도하였다. 베렌스가 대표 설계한 베를린의 〈AEG 터빈 공장〉(1909)은 산업 용도의 건물로서는 보기 드물게 고전적인 위엄을 갖추고 있다. 이 건물은 대칭적인 철골 구조물로 이루어져 있는데 철재 기둥들 사이에는 넓은 판유리를 끼워 건물 내부를 밝게 하고 생활 기능을 향상시킬 수 있도록 배려하였다. 내부 또한 홀을 따라 크레인이 이동할 수 있도록 선로를 설치하는 등 여러 가지 기능적 편의를 도모했다.

✱ 바우하우스

한편 일단의 젊은 건축가들은 건물에서의 모든 장식을 배제함으로써 사실상 수백 년 동안 이어져 온 전통과의 단절을 시도하였다. 새로운 건축물을 처음 본 사람들은 보기에도 민망할 정도로 벌거벗은 듯한 건물을 보면서 때로는 조소와 반발을 보이기도 하였다. 그러나 젊은 예술가들은 현대적 건축 재료를 대담하게 사용하면서 실험을 계속했는데, 대표적인 그룹이 독일의 '바우하우스(Bauhaus)'였다.

'바우하우스'는 발터 그로피우스(Walter Gropius, 1883~1969)가 1919년 바이마르에 설립한 종합예술학교이다. 바우하우스는 건축을 모든 예술 원리들을 하나로 통일시켜 주는 분야로서 중시하였고, 건축을 주축으로 미술과 공학기술의 종합, 각 예술 영역 간의 상호교류를 강조하는 일종의 종합예술을 지향하였다. 바우하우스는 건축을 비롯한 모든 분야에서 기능적이고 합목적적인 새로운 미를 추구하였다. 단순하고 기능적인 디자인에 대한 기본

원칙이 수립되었고, 새로운 기술과 재료, 기계에 의한 대량생산을 적극적으로 수용하는 한편, 숙련된 기술 디자인을 근대 산업기술과 조화시키려고 시도하였다.

그로피우스가 설계한 데사우의 〈바우하우스 교사〉(1925~26)는 현대 건축의 효시이다. 고딕 양식이 프랑스의 〈생 드니 수도원 성당〉에서 시작되었다고 한다면, 바우하우스는 현대 건축의 모든 특질을 통합하고 그 실체를 설득력 있게 표현한 최초의 건물이 되었다. 이 건물은 대칭과 비례라는 기존 법칙에서 탈피하여 구조의 논리성, 장식이 아닌 순수한 건축적 디테일에서 나타나는 풍부한 효과로 건축의 새로운 질서를 확립했다. 직육면체의 편평한 지붕에, 불필요한 공간을 제거한 단순한 모양으로 건물 전체가 하나의 공장처럼 설계된 이 건물에서 특히 눈길을 끈 것은 4개 층의 외벽을 모두 유리창으로 처리한 작업장 건물이다.

바우하우스 교사(1925~26), 발터 그로피우스, 데사우

이 건물은 분리하고 가리는 기존의 벽의 개념과는 달리 벽 전체를 완전히 유리창으로 대체함으로써 투과하고 발산하는 빛의 효과로 인해 생동감을 발한다.

바우하우스의 많은 멤버들은 나치 정권을 피해 미국으로 이주하였는데, 이들은 특히 건축 분야에서 큰 성공을 거두었다. 그 중 루드비히 미스 반 데어 로에(Ludwig Mies van der Rohe, 1886~1969)는 유리와 철근으로 시카고의 〈쌍둥이 아파트 빌딩〉(1950) 같은 혁신적인 건축을 선보였는가 하면, 뉴욕의 〈시그램 빌딩〉(1956~58)과 같은 우아한 건축을 설계했다. 이 빌딩들은 대량생산과 조립성, 기계의 정확성을 대표하는 20세기 순수 이상주의 건축의 전형이 되었다.

바우하우스에서 비롯된 이러한 건축 양식은 경비 절감과 건축 시간 단축, 순수한 추상적 아름다움 때문에 국제적인 호응을 얻게 되었고 세계적으로 적용되어 '국제주의 양식'으로 발전하였다.

plus Tip! ■ ────────────────────────────────

현대 추상회화의 산실, 바우하우스

바우하우스는 현대 추상회화의 산실이기도 하였다. 바우하우스는 1919년 발터 그로피우스가 바이마르에 개교한 이래 1925~26년에는 데사우로, 1932년에는 베를린으로 옮겼다가 1933년 나치에 의해 폐쇄되었다. 그로피우스의 가장 큰 역할은 바로 각국에서 뛰어난 인물들을 불러모아 교수진을 구성한 일이라 할 수 있다. 그 중 1922년부터 1933년까지 바우하우스 교수로 활동한 바실리 칸딘스키는 뮌헨 시절의 추상화에서 보인 자유롭고 개성적인 표현에서 보다 엄격하고 기하학적인 비구상적 작품을 발전시켰는데, 이는 바우하우스의 정신에서 영향을 받은 것이라 할 수 있다. 1920년부터 1931년까지 바우하우스에 몸담았던 파울 클레는 칸딘스키와의 교제를 통해 자신의 예술에 확신을 갖게 되었고, 경제적인 안정 속에서 자신의 이론을 정립하는 기회를 가질 수 있었다.

칸딘스키와 클레 이외에도 바우하우스에는 스위스 출신인 요한네스 이텐(Johannes Itten, 1888~1967), 헝가리 출신의 라즐로 모홀리-나기(Laszlo Moholy-Nagy, 1895~946), 나중에 미국에서 추상 회화의 새 장을 연 요셉 알버스(Josef Albers, 1888~1976) 등 훌륭한 교수가 많았다. 그러나 학생들 중에는 이렇다 할 만한 화가가 배출되지 못했다.

시그램 빌딩(1956~58), 루드비히 미스 반 데어 로에, 뉴욕

6. 1945년 이후의 미술

　1950년대에 '추상 표현주의(Abstract Expressionism)'가 미국 미술계를 주도하면서 미국 미술은 국제적인 수준에 도달하게 되었다. 뉴욕은 세계 미술계의 중심이 되었고, 이후 수십 년간 추상 미술이 전세계 미술계를 지배하였다.

　이런 상황에서 제2차 세계대전 후 정신적 공황상태에 빠져 있던 독일 예술가들은 새로운 돌파구를 찾아나서야 했다. 서독 쪽에서는 미국 문화가 절대적인 영향력을 발휘하면서 예술가들은 추상 미술로 전환하여 정신적 충격을 상쇄하고자 하였고, 국제적인 예술 발전의 흐름에 합류하고자 하였다. 동독 쪽에서는 소련의 영향하에 '사회주의 리얼리즘'에 입각한 구상 미술이 발전하였다. 이후 50여 년 동안 양 독일은 완전히 다른 예술적 길을 걷게 되었지만, 1990년 통일 이후 동독의 몰락과 더불어 사회주의 리얼리즘이 급속히 약화되는 변화를 맞이하였다. 이러한 변화 속에 야기된 혼란은 예상보다 오래 지속되었고, 오늘날까지도 완전히 극복되지는 못하고 있다.

1) 미술의 새로운 변화

　20세기 후반에 이르러 추상 미술이 지배하던 뉴욕의 영향력이 점차 줄어들면서, 미술은 국제적인 다양성을 띠게 되었고 양식과 주제가 다원화되었다. 이로써 미술에서 하나의 주제와 양식이 문제가 아니라, 지성과 이론에 입각한 각기 다른 주제와 양식이 동시에 존재한다는 사실이 중요하게 되었다. 이제 예술가들은 무엇을 어떻게 만들어야 된다는 어떠한 제약도 받지 않게 되었고, 심지어 누구라도 원하기만 하면 자기 분야에서 나름대로의 미술을 할 수 있게 되었다. 이제 이용하지 못할 매체가 없게 되었고, 종래의 전시관이나 미술관도

필요없게 되었다. 또한 작품을 그 자체로서 완결된 것이라 생각하지 않고 언제나 주변 환경과의 관계를 고려하는 이른바 '환경예술'도 생겨났다.

'행위예술', '설치미술' 등도 여기서 비롯된 것으로, 이것들은 예술과 삶, 그리고 예술의 다양성을 가로막았던 기존의 틀과 벽을 무너뜨리고 전체적인 교류를 시도하려는 데에서 그 중심원리를 찾고 있다. 이제 길거리나 대지, 바다, 공중이 캔버스와 전시장을 대신하게 되었으며, 예술 아닌 것이 없고 예술품 아닌 것이 없게 되었다. 이로써 예술의 정의와 개념까지 포괄하는 커다란 변화가 급진적으로 진행되었다.

✳ 보이스

뒤셀도르프 미술 아카데미에서 공부한 요셉 보이스(Joseph Beuys, 1921~1986)는 반예술적이고 반문화적인 전위운동을 주도했던 '플럭서스(Fluxus)' 그룹의 대표자이다. 그는 기이하고 초경험적인 의미를 함축한 독특한 설치미술과 강연 이벤트를 통해 1970년대 국제적인 명성을 얻었다. 조각가로 출발한 그는 제2차 세계대전에 참가해 사고를 겪은 이후 자신의 경험을 바탕으로 독특한 설치미술을 수행하였다. 그는 작품에서 일상적인 재료를 사용해 자신의 복잡한 관념을 표현하고자 하였고, 좀더 나은 생활 환경을 추구하고 자연파괴에 맞서 투쟁하는 등 정치적 사상을 작품과 행위로 보여줌으로써 비난과 경탄을 동시에 받곤 하였다. 그러나 예술의 한계에 대한 끊임없는 의문과 예술가의 역할에 대한 진지한 발언, 그리고 이러한 주제를 실현하기 위해 선택한 실험적 매체와 형식으로 인해 그는 20세기의 가장 영향력 있는 예술가 중 한 명이 되었다.

보이스는 〈나는 미국을 좋아하고 미국은 나를 좋아한다〉(1974)라는 제목으로 뉴욕에서 3일 동안 퍼포먼스를 선보였다. 이 퍼포먼스에서 보이스는 건초더미와 매일매일 발행되는 신문 등을 쌓아 놓은 공간에서 펠트 천을 둘러쓰고 지팡이만 내민 채 낯선 코요테와 대화를

나는 미국을 좋아하고 미국은 나를 좋아한다(1974), 요셉 보이스

시도하였다. 마침내 코요테가 그에게 익숙해졌을 때 그는 일단의 제의적 행동을 수행했고, 펠트 천을 벗었다. 그에게 있어 코요테는 굴절되지 않은 미국을 상징하는 것이었다. 그는 이 퍼포먼스를 통해 세계관의 차이로 미국사회가 겪고 있는 정신적인 상처를 파헤치고 이를 극복해 가는 과정을 보여 주고자 하였다.

✳ 포스텔

볼프 포스텔(Wolf Vostell, 1932~98) 역시 보이스처럼 '플럭서스' 그룹의 일원으로 활동하였다. 그는 특히 미국식 삶에 기초한 자본주의에 대해 강한 비판을 제기하였다. 그는 또한 콜라주나 이를 삼차원적으로 확대한 '아상블라주(Assemblage)', 환경 조각 등을 통해 베

콘크리트-캐딜락(1987), 볼프 포스텔, 베를린-샤를로텐부르크 라테나우 광장

베를린 필하모니(1963), 한스 샤로운

트남 등에서 저지른 미국의 전쟁범죄를 정면으로 비판하기도 하였다.

베를린-샤를로텐부르크의 라테나우 광장에 설치된 〈콘크리트-캐딜락〉(1987)은 비스듬히 세워진 캐딜락들이 거대한 시멘트벽에 박힌 모습이다. 한 대는 마치 시멘트벽을 뚫고 돌진하다가 아래로 밀려 내려오는 것처럼 보이고, 다른 하나는 마치 곤두박질치는 모습으로 시멘트벽 속에 박제된 것처럼 보인다. 주위에는 뾰쪽한 석회석판 조각들을 세워 접근을 방해하고 있다. 포스텔은 기존 소재의 분해와 변형을 통해 현대문명의 황폐함과 갈등을 드러냄과 동시에 이를 경고하고자 하였다.

2) 현대 건축의 발전

제2차 세계대전 후 독일은 대부분의 도시가 폐허로 변했기 때문에 당시 가장 시급한 문제는 주거지역을 재건하는 문제였다. 각 도시들은 전쟁 전의 상태로 복원하기도 하고 새로운 도심을 건설하기도 하였다. 1950년대에 들어와 철제 골조를 이용한 국제주의 양식이 도입

베를린 필하모니 내부, 한스 샤로운

되면서 현대식 건축이 많이 건설되었다. 그러나 1960년대에 들어서면서 현대 건축에 대한 회의가 일어나 새로운 대안을 찾게 되는데, 그 중 대표적인 것이 유기적인 구조를 추구하면서 표현주의를 새롭게 해석한 건축들이다.

✳샤로운

한스 샤로운(Hans Scharoun, 1893~1972)이 1956년 현상설계에 당선되어 1963년에 완공한 〈베를린 필하모니〉(1963)는 표현주의의 전통을 계승한 건축이라고 할 수 있다. 이 건물은 '파사드' 라 불리는 전통적인 의미의 정면이 없이 불규칙적인 평면 위에 지어졌다. 특히 이 건물의 콘서트 홀은 기존의 공연장과는 다른 새로운 개념을 도입하였다. 홀은 객석과 무대의 경계를 없애고, 객석과 객석과의 차등을 없애기 위해 무대를 둘러싸듯이 객석을 배치하는 유기적인 구조로 되어 있다. 이로 인해 내부의 여러 요소가 각각의 기능을 발휘하면

올림픽 스타디움(1968~72), 귄터 베니쉬 · 프라이 오토 · 볼프강 레온하르트, 뮌헨

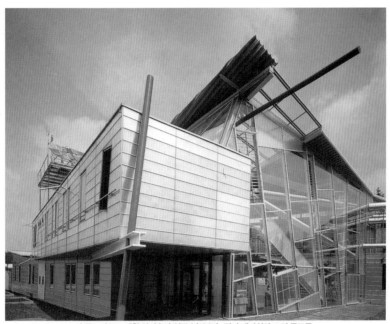
슈투트가르트 대학 하이솔라 연구소(1987), 귄터 베니쉬와 그의 동료들

서도 서로 어울려 조화로운 공간을 형성하고 있다. 이러한 유기적인 구조는 독일식 민주주의를 상징하는 것으로 평가되기도 한다.

✳ 베니쉬와 그의 동료들

귄터 베니쉬(Günther Behnisch, 1922~)와 프라이 오토(Frei Otto, 1925~)가 동료들과 함께 건립한 뮌헨의 〈올림픽 스타디움〉(1968~72) 역시 표현주의 건축의 유기성을 재수용한 것이라 할 수 있다. 이 건축에서 기능적으로 필요한 시설물들은 지형이 낮은 곳이나 땅속으로 배치되었다. 지붕은 거대한 지주들에 의해 지탱되어 그물모양으로 얽혀 휘어지면서

서로 맞물려 있는데, 밝고 투명한 휘장을 쳐 놓은 듯한 모습이 인상적이다. 이 건물은 안과 밖의 경계선을 두지 않는 개방적 구조로 인해 당시 서독의 개방성을 상징하게 되었고, 동구 공산권과의 관계개선을 추구했던 빌리 브란트(Willy Brandt, 서독 수상 ; 재임 1969~74) 시대의 '동방 정책' 의 의미에서도 그 가치가 평가되었다.

베니쉬와 그의 동료들이 설계한 〈슈투트가르트 대학 하이솔라 연구소〉(1987)는 이른바 '해체주의' 건축의 한 예를 보여 준다. 애초에 이 건물은 컨테이너를 사용한 임시 건물로 계획되었다. 이 때문에 마치 여러 가시 선축 자재를 이용해 임시로 만들어진 건물처럼 산만하고 불완전해서 곧 무너질 것처럼 보인다. 베니쉬는 이 건물을 통해 잡다한 개개 요소들이 기능적인 연관성을 파괴하지 않고 얼마나 자유로울 수 있는지를 실험하고자 하였다. 이 건물은 건축 자재의 새로운 실존 가능성을 탐구하는 등 다양한 양식의 건축 실험을 계속하고 있는 오늘날의 건축 경향을 반영한 것이라 할 수 있다.

3) 회화의 새로운 흐름

1970년대 후반에 이르러 독일에 새로 소개된 포스트모더니즘의 영향으로 미술의 본질과 기능에 대한 의문이 제기되면서 그동안 다소 무기력에 빠져 있던 회화가 다시 새로운 힘을 얻게 된다. 그동안 독일은 파시즘이라는 죄악 때문에 의식적으로 자신을 부정해 왔던 것처럼, 전통적인 표현주의적 양식을 부정하고 당시 세계 민주주의의 양식으로 간주되었던 추상 미술을 추구해 왔다. 그러나 이제 미국식의 피상적인 미술에 대항해 다시 '독일어로 말하는 미술' 을 회복하고자 하는 새로운 흐름이 대두되었다. 이러한 흐름은 이른바 '신표현주의(Neo-Expressionismus)' 라는 이름 아래 전개되었는데, 신표현주의는 그동안의 회화가 너무 추상적이고 현실과는 무관한 경향으로 흐른 것을 비판하면서 구상성을 회복하고 역사성과 사회성을 되살리고자 하였다.

✳ 바젤리츠

동베를린의 미술학교에서 구상에 기초한 미술교육을 받고 1957년 서독으로 망명한 게오르그 바젤리츠 (Georg Baselitz, 1938~)는 추상 미술에 다시 인간의 형체를 도입하였다. 그는 캔버스에 조각을 흩어 놓거나 대충 그려 놓은 듯한 인물을 뒤집어 놓는 작업을 통해 추상과 구상 사이의 긴장을 탐구하였다. 그는 독일의 표현주의 전통에 기초한 새로운 회화적 기법으로 독일 사회의 내면에 여전히 존재하는 위선과 왜곡된 역사관을 바로잡고자 하였다. 그가 즐겨 다루는 주제는 인간의 형상으로, 사회와는 전혀 관계가 없어

오렌지를 먹고 있는 사람 III(1981),
게오르그 바젤리츠, 슈투트가르트 프뢸리히 미술관

보이는 그림을 통해 우회적으로 역사 문제를 다루고 있다는 점에서 다른 신표현주의 예술가와 구분된다.

〈오렌지를 먹고 있는 사람 III〉(1981)을 보면 오렌지를 먹고 있는 사람이 거꾸로 그려져 있다. 이 그림은 역사적인 현실과는 무관한 것처럼 보이지만, 아무렇게나 휘갈긴 듯한 거친 붓터치, 거꾸로 그려져 있는 잘려진 신체 등을 통해 독일 사회의 모순과 자만을 폭로하고, 나아가 부조리한 사회에서의 인간의 불안과 고독, 심리적 소외감을 표현하고 있다.

✳ 키퍼

프라이부르크에서 법률과 로망스어를 전공하면서 틈틈이 드로잉을 배웠던 안젤름 키퍼(Anselm Kiefer, 1945~)는 미술에 전념하기 위해 칼스루에와 뒤셀도르프 아카데미에서 공부하였다. 그를 하나의 양식이나 흐름으로 정리하기는 어려운 예술가이지만, 대체로 신표현주의의 대표주자라고 할 수 있다. 그는 독일 표현주의의 유산을 계승하고 독일 낭만주의의 본질적인 성격을 현대적으로 해석함으로써 독일 전통을 되살리고자 하였다. 그는 표현주의자들처럼 감정을 과도하게 분출하기보다는 제2차 세계대전으로 인한 인간성의 파멸, 문화의 황폐화, 도덕성의 붕괴 등 당시 사회가 직면한 문제들에 대해 비판적으로 접근하는 역사화의 새로운 유형을 발전시켰다. 따라서 그는 표현주의의 화려하고 정열적인 색이 아니라 우울하고 음산한 느낌을 주는 색채를 선호하였다. 그의 그림은 보통 거대한 캔버스 위에 땅이나 모래바닥을 연상시키는 무겁고 우울한 공간을 구성하고 거기에 독일을 상징하

plus Tip! ■

포스트모더니즘

포스트모더니즘(Postmoderne : Post-Modernism)은 지난 20세기에 걸쳐 서구의 문화와 예술, 삶과 사고를 지배해 온 모더니즘에 대한 반동으로서 1960년대 중반부터 나타나기 시작하였다. 독일에는 비교적 늦은 1970년대 후반에 포스트모더니즘이 도입되어 각 분야에 광범위한 영향을 미쳤다. 포스트모더니즘은 모더니즘의 논리를 계승하면서도 동시에 비판적으로 단절하고자 하는 예술적 경향을 보였다.

포스트모더니즘의 주된 동기는 모더니즘을 통해 수립된 고급문화와 저급문화의 엄격한 구분, 예술의 각 장르간의 폐쇄성에 대한 반발이라고 할 수 있다. 각 영역에 따라 다소의 차이를 보이지만, 일반적으로 포스트모더니즘의 주요 특징은 차이와 다양성에 주목하면서 다른 시대, 다른 문화로부터 양식과 이미지를 차용하고, 장르간의 벽을 넘나들면서 서로 모순된 요소들을 혼합하는가 하면, 그동안 주목받지 못했던 대중문화를 새롭게 부상시켰다는 점이다. 또한 후기 산업사회를 지탱하는 합리주의와 자본주의적 지배 이데올로기, 나아가 기존 사회의 남성지배 이데올로기를 타파하기 위해 예술에 정치와 이데올로기를 끌어들여 비판적으로 다루기도 하였다.

는 떡갈나무숲이나 전쟁과 죽음을 상징하는 폐허, 황폐한 숲의 형상 등을 등장시키고 있다.

〈익명의 화가에게〉(1983)에서 그는 검은빛이 도는 칙칙한 공간에 고대의 제단을 연상시키는 형상을 배치함으로써 암울했던 나치 시대에 희생되었던 익명의 화가들을 기리고 있다. 키퍼의 작품은 집단적 죄악에 대한 속죄인 동시에 사랑과 미에 바치는 광시곡이라 할 수 있다. 어지럽게 흩날리는 듯한 거친 붓 터치는 강한 흡인력으로 보는 이의 시선을 중앙의 제단으로 이끈다.

익명의 화가에게(1983), 안젤름 키퍼, 피츠버그 카네기 미술관

독일 미술을 개관해 볼 수 있는 주요 미술관과 박물관

● 베를린

고 국립미술관(Alte Nationalgalerie) 쉰켈 · 프리드리히 · 뵈클린 · 멘첼 · 샤도 등 19세기 회화와 조각을 볼 수 있다.

신 국립미술관(Neue Nationalgalerie) 반 데어 로에가 지은 현대식 건물로 키르히너 · 헤켈 · 로틀루프 · 그로츠 · 딕스 · 에른스트 등 주로 20세기 회화를 볼 수 있다.

회화 갤러리(Gemäldegalerie) 뒤러 · 홀바인 · 크라나하 등 뒤러 시대 회화를 비롯 중세에서 19세기 초까지의 작품들을 개관해 볼 수 있다.

함부르크 반호프 미술관(Hamburger Bahnhof-Museum für Gegenwart Berlin) 주로 20세기 현대 미술을 볼 수 있다.

다리파 박물관(Brücke-Museum) 다리파 등 표현주의 작품을 볼 수 있다.

● 뮌헨

알테 피나코텍(Alte Pinakothek) 유럽 최대 미술관 중 하나로 클렌체가 지은 고전주의 건축이다. 뒤러 · 그뤼네발트 · 크라나하 · 알트도르퍼 등 뒤러 시대 거장들의 작품을 많이 볼 수 있고, 14세기에서 18세기까지의 회화를 개관해 볼 수 있다.

노이에 피나코텍 (Neue Pinakothek) 프리드리히 · 슈피츠벡 · 호들러 · 클림트 · 뭉크 등 19세기와 20세기의 회화와 조각을 볼 수 있다.

렌바하하우스(Lenbachhaus) 19세기 뮌헨 회화들과 칸딘스키 · 클레 · 마르크 등 청기사파의 작품을 많이 볼 수 있고, 보이스 등 현대 예술가의 작품도 볼 수 있다.

주립 현대미술관(Staatsgalerie moderner Kunst) 키르히너 · 칸딘스키 · 클레 · 베크만 등 표현주의를 비롯해 근대에서 현대에 이르는 작품들을 볼 수 있다.

바이에른 국립미술관(Bayerisches National Museum) 중세에서 르네상스까지 조각과 바로크 · 로코코 시대의 작품들을 볼 수 있다.

● 뒤셀도르프
노르트라인-베스트팔렌 미술관 (Kunstsammlung Nordrhein-Westfalen) 클레 · 키르히너 · 베크만 등 표현주의 작품을 볼 수 있다.

● 프랑크푸르트
슈테델 미술관(Städelsches Kunstinstitut) 중세 제단화와 뒤러 · 홀바인 등 르네상스 회화, 티쉬바인 · 표현주의 등 중세에서 현재까지의 미술을 개관해 볼 수 있다.

● 라이프치히
라이프치히 조형예술 미술관 (Museum der bildenden Künste Leipzig) 크라나하 등 뒤러 시대의 작품들을 볼 수 있고, 특히 19세기와 20세기 회화를 조망할 수 있다.

● 슈투트가르트
슈투트가르트 주립미술관(Staatsgalerie Stuttgart) 중세 제단화에서 20세기 회화에 이르는 작품을 고루 볼 수 있다.

● 쾰른
루드비히 미술관(Museum Ludwig) 독일 최고 수준의 현대 미술관으로 표현주의와 초현실주의 등 현대 미술을 볼 수 있다.
발라프 리하르츠 미술관 (Wallraf-Richartz Museum) 로흐너 · 뒤러 · 호들러 · 뭉크 · 베크만 등 중세에서 근대까지의 광범위한 회화를 볼 수 있다.

● 빈

예술사 박물관(Kunsthistorisches Museum) 합스부르크 가(家)의 컬렉션을 집대성한 유럽 최대 미술관 중 하나로 여러 장르의 다양한 작품을 개관해 볼 수 있다.

레오폴트 미술관(Leopold Museum) 실레 · 클림트 · 코코슈카 등 오스트리아 회화를 볼 수 있다. 특히 실레의 작품을 많이 소장하고 있다.

오스트리아 미술관(Österreichische Galerie Belvedere) 중세에서 현대까지의 작품을 개관할 수 있다. 특히 클림트 · 실레 · 코코슈카 등 세기 전환기 오스트리아 회화를 많이 볼 수 있다.

● 바젤

바젤 순수미술관 (Kunstmuseum Basel) 홀바인 · 뷔츠 · 그뤼네발트 등 19세기와 20세기 회화를 볼 수 있다. 특히 홀바인의 작품을 많이 소장하고 있다.

● 베른

베른 순수미술관 (Kunstmuseum Bern) 뒤러 시대 작가들, 클레 · 호들러 · 뵈클린 등의 작품을 볼 수 있다. 특히 클레의 작품이 많이 있다.

● 취리히

취리히 시립미술관 (Kunsthaus Zürich) 퓌슬리 · 호들러 등 스위스 회화와 뒤러 시대 이후 20세기까지의 회화를 고루 볼 수 있다.

● 함부르크

함부르크 미술관(Hamburger Kunsthalle) 프리드리히 · 뭉크 등 후기 고딕에서 현대 회화까지 고루 볼 수 있고, 근대와 현대 조각들도 볼 수 있다.

미·술·용·어·해·설

궁륭(Gewölbe : vault) : 아치에서 발달된 반원형의 둥근 천장.

내진(Chor : choir) : 교회 건축에서 후진과 중앙 회당인 신랑 사이, 또는 후진과 익랑 사이에 있는 공간.

늑재(Rippe : rib) : 늑재 궁륭의 틀을 이루는 석재로 된 돌출띠로서, 나중에는 단순한 장식으로 사용되기도 하였다.

데칼코마니(Décalcomanie) : 종이 등에 그림물감을 칠한 뒤 다른 종이를 덮어 위에서 누르거나 문질러 기묘한 형태의 무늬가 생기도록 하는 기법.

돔(Dom : dome) : 반구형의 둥근 대형 천장이나 지붕.

박공(Pediment) : 그리스 신전 건축에서 비롯된 것으로 건물 앞뒤의 상부에 설치된 삼각형의 벽.

부벽(Strebepfeiler : butress) : 건물의 외벽을 지탱시켜 주는 버팀벽.

부연부벽(Strebebogen : flying butress) : 특히 고딕 건축에서 외벽을 지탱해 주는 돌출 구조물로서, 보통 측랑 위에 아치 모양으로 설치되어 신랑의 횡압력을 부벽으로 분산시키는 역할을 한다. '공중부벽' 또는 '부벽 아치' 라고도 부른다.

부조(Relief) : 독립된 입상(환조)이 아니라, 형상이 바닥 면에서 부분적으로 돌출하도록 깎거나 주조하는 조각의 한 기법.

신랑(Mittelschiff : nave) : 중앙의 회당으로 '중랑' 또는 '동랑' 이라고도 한다.

아상블라주(Assemblage) : 폐품이나 일상 용품 등 여러 물체를 한데 모아 작품을 만드는 기법으로, 콜라주에서 비롯되었지만 콜라주가 평면적인데 비하여 3차원적이다.

오더(Oder) : 그리스 신전 건축에서 비롯된 고전 건축의 체계로서, 기둥 양식과 그 윗부분의 연결관계를 중심으로 구분한다.

익랑(Transept) : 교회 건축물에서 신랑과 서로 교차되는 날개 모양의 부분으로, '수랑'이라고도 한다.

측랑(Seitenschiff : aisle) : 교회 건축물에서 신랑의 좌우에 설치하는 긴 복도 같은 공간.

콘트라포스토(Kontrapost : contrapposto) : 인체 조각에서 역동적인 균형감을 살리기 위해 도입된 조형방식으로, 한쪽 발에 몸의 무게를 지탱함으로써 이루어지는 신체의 긴장과 이완을 통해 직관적인 운동감과 정신적 움직임을 드러낸다.

콜라주(Collage) : 기존의 여러 재료를 그대로 또는 오리거나 찢어서 캔버스나 판지 위에 붙여 작품을 만드는 기법.

템페라(Tempera) : 물이나 기름에 달걀 노른자를 섞어 만든 혼합액에 안료를 녹여 만든 물감.

트레이서리(Tracery) : 석조로 된 창에서 레이스 세공 같은 곡선 모양의 창살로 특히 고딕 시대에 절정을 이루었다.

파사드(Fassade : facade) : 건축에서 보통 장식성이 가미된 현관 쪽의 정면을 말하는데 건물에 따라 두 개 이상의 파사드를 가지는 경우도 있다.

프레스코(Fresko : fresco) : 벽에 석회를 바른 뒤 마르기 전에 수용성 물감으로 그림을 그리는 기법이나 그렇게 그린 그림.

프로타주(Frottage) : 나뭇잎이나 굵은 천 등 어떤 물질 위에 종이를 놓고 검은 연필로 문질러 우연한 형태를 그림에 포착하기 위한 기법.

후진(Apsis : apse) : 교회 건축의 내부에서 보통 동쪽 끝에 위치하는 반구형의 벽감으로, '앱스'나 '감실'이라고도 한다.

참·고·문·헌

김성곤 : 서양건축 양식론, 기문당, 1995.

김영나 : 서양 현대 미술의 기원, 시공사, 1996.

김홍섭 : 새롭게 읽는 유럽 미술사, 도서출판 이유, 2003.

월간미술 엮음 : 세계미술 용어사전, 월간미술, 1999.

진경돈 편(이강업 감수) : 서양건축 양식사, 도서출판 국제, 1999.

최승규 : 한 권으로 보는 서양미술사 100장면, 가람기획, 1996.

Beckett, Wendy(곽동훈 옮김) : 웬디 베켓 수녀의 명화 이야기, 디자인하우스, 1997.

Burns E.M./ R.E. Lerner/ S. Meacham(박상익/ 손세호 옮김) : 서양문명의 역사 I~IV, 소나무, 1997.

Cumming, Robert(박인용 옮김) : 그림으로 읽는 그림 이야기, 디자인하우스, 1997.

Gebhardt, Volker : Kunstgeschichte. Deutsche Kunst, Köln 2002.

Gebhardt, Volker : Kunstegeschichte. Malerei, Köln 2003.

Gombrich, E.H.J.(백승길/ 이종숭 옮김) : 서양미술사, 도서출판 예경, 1997.

Gympel, Jan : Geschichte der Architektur. Von der Antike bis heute, Köln 1996.

Hauser, Arnold : Sozialgeschichte der Kunst und Literatur, München 1983.

Höcker, Christoph : Architektur, Köln 2002.

Hülsewig–Johnen, Jutta(Hrsg.) : O Mensch! Das Bild des Expressionismus, Bonn 1994.

Janson, H.W./ A.F. Janson(최기득 옮김) : 서양미술사, 미진사, 2001.

Jones, Stephen(전혜숙 옮김) : 18세기의 미술, 도서출판 예경, 1996.

Kitchen, Martin(유정희 옮김) : 사진과 그림으로 읽는 케임브리지 독일사, 시공사, 2001.

Klotz, Heinrich/ Martin Warnke : Geschichte der deutschen Kunst 1~3,

München 1998~2000.

Krausse, Anna C. : The Story of Painting. From the renaissance to the present, Köln 1995.

Lambert, Rosemary(김창규 옮김) : 20세기의 미술, 도서출판 예경, 1999.

Lamm, Robert C.(이희재 옮김) : 그림과 함께 읽는 서양 문화의 역사 I~IV, 사군자, 2000~1.

Letts, Rosa Maria(김창규 옮김) : 르네상스의 미술, 도서출판 예경, 1996.

Lübke, Wilhelm : Geschichte der deutschen Kunst, Leipzig, Reprint der Originalausgabe von 1890.

Lunzer-Talos, Victoria : Kunst in Wien um 1900, Wien 1986.

Mainstone, Madeleine & Rowland(윤귀원 옮김) : 17세기의 미술, 도서출판 예경, 1996.

Partsch, Susanna(홍진경 옮김) : 당신의 미술관 1~2, 현암사, 1999.

Partsch, Susanna : Sternstunden der Kunst. Von Nofretete bis Andy Warhol, München 2003.

Piper, David 편(김영나 감수, 손효주 외 옮김) : 미술사의 이해 1~3, 시공사, 1995.

Pochat, Götz : Der Symbolbegriff in der Ästhetik und Kunstwissenschaft, Köln 1983.

Reynolds, Donald(전혜숙 옮김) : 19세기의 미술, 도서출판 예경, 1998.

Shaver-Crandell, Anne(김수경 옮김) : 중세의 미술, 도서출판 예경, 1996.

Strickland, Carol(김호경 옮김) : 클릭 서양미술사, 도서출판 예경, 2000.

Suckale, Robert : Kunst in Deutschland. Von Karl dem Großen bis heute, Köln 1998.

Thiele, Carela : Skulptur, Köln 2000.

Walther, Ingo F.(Hrsg.) : Masterpieces of western art. A history of art in 900 individual studies from the Gothic to the Present Day, Köln 2002.

Wundram, Manfred : Kleine Kunstgeschichte des Abendlandes, Stuttgart 2000.